U0114583

本可成佳話

粵語老歌故事及觀賞

黃志華　著

序

我 2022 至 2023 學年在香港大學客串擔任中文學院翻譯碩士課程的兼任講師，負責指導兩位同學的畢業習作，其中一個選題是把黃志華兄的《周聰和他的粵語時代曲時代》第七章「周聰作品綜評」翻譯成英文。這個習作令我回想 1989 年我曾到周聰先生府上訪問這位一代粵語時代曲的先驅，也讓我能仔細回顧周聰的作品和了解志華兄對粵語歌曲的研究工作。

志華兄在《周聰和他的粵語時代曲時代》書中指出，周聰「從『粵語時代曲』被鄙視的年代就在默默耕耘，到粵語歌勝利地在香港得樂壇寶座的日子，他依然沒有輟筆，期望跟新一代詞人共創粵語流行曲創作的新領域。」

的確，早期不止一般香港人看不起粵語時代曲，即連學術界的音樂學者對粵語時代曲也不屑一顧。到了歐美學術圈在九十年代興起流行歌曲研究熱潮時，香港音樂學者才後知後覺地追捧粵語歌曲。不過，「後知後覺」總比「不知不覺」優勝。今天，粵語時代曲已經在香港成為研究主流課題之一，志華兄等學者多年來的努力不懈當記一功。

《本可成佳話——粵語老歌故事及觀賞》分上、下兩編，上編收錄九十四首粵語歌曲及曲調，除了曲詞、介紹及論述文字外，也附有從「二維碼」連接的短片及聲音檔，使讀者可以即時觀看及聆聽這些珍貴資料，並達到「讓音樂講自己的故事」（let the music speak for itself）的境界。

上編收錄的歌曲中，引起我最大興趣的，自然是王粵生老師的《懷舊》（1954）、《紅燭淚》（1951）、《梨花慘淡經風雨》（1951）和《渺渺仙踪》（1951），令人回想五十年代初，王粵生、唐滌生、紅線女和芳艷芬等一代藝人攜手開創戰後香港粵劇的美好歲月，並逐漸藉着一批原創曲調打造香港粵劇、粵曲的本土特色。

上編載錄的珍貴歌曲還包括其他粵樂名家如梁漁舫、林兆鎏、胡文森、呂文成、盧家熾、羅寶生、朱頂鶴等人的作品。

下編載錄十六篇論述粵語歌曲的文章，既釐清了不少過去糾纏未明的課題，也帶出不少值得學者將來跟進的課題。

在論及王粵生老師《懷舊》一曲，志華兄以「一曲兩制」形容曲中「大調」（major key）與小調（minor key）並用的創新嘗試，是香港粵語歌曲吸收、活用、融合西方調性音樂元素的明證。

論及歌曲的創作方式及程序時，志華兄指出「先曲後詞」和「先詞後曲」兩者之間，有兩者兼用的作品，即是先以「先詞後曲」創作一段旋律，再以此段旋律繼續填詞。這種靈活的創作方法，本人姑且稱為「一曲兩法」。

此外，一些歌曲的背景資料雖經志華兄的嚴謹考證，然而它們的創作年代仍有存疑之處，如王粵生老師的《銀塘吐艷》一曲究竟是先用於電影

《紅菱血》還是粵劇《隋宮十載菱花夢》？關於這點，李少恩的《唐滌生粵劇選論——芳艷芬首本（1949-1954）》（2017）也提供了一些參考資料[1]。此外，王粵生老師的《絲絲淚》究竟誕生於何年和究竟為哪部劇而作？目前也難有定論。

上述課題，縱使需要進一步跟進，也當然無損《本可成佳話——粵語老歌故事及觀賞》的價值。學術領域裏，研究一向並無捷徑。本書既提供珍貴資料，也引出需要探討的課題，它的價值不證自明。

志華兄在短短幾天前請我寫序，我雖在百忙中也義不容辭，珍惜把書稿先睹為快的機會。粵語歌曲「腔簡」而直接，是一般香港人了解他們「母語歌唱文化」的最佳入門，本人也盼望本書能幫助讀者跨過粵語歌曲研究的門檻。

香港中文大學陳守仁教授

2023 年 4 月 12 日

西灣河太平洋咖啡

1　見李少恩《唐滌生粵劇選論——芳艷芬首本（1949-1954）》，香港：匯智出版有限公司，2017，頁 73-81。

前言

筆者的 YouTube 個人帳戶，自 2011 年 3 月就開始上傳短片。最初幾年，只屬「聊備一格」，上傳的短片不多。到 2019 年年尾，先後獲得收藏家網友錢隆先生和 Lee Yee Yen 先生鼎力相助，慷慨提供大量珍貴的歷史錄音，當中幾乎都是粵語老歌，時間跨度從三十年代到六十年代。這兩三年間，上傳了超過九十首粵語老歌的短片，又為了普及粵語老歌的歷史知識或文化知識，當中有不少短片的文字介紹都寫得比較詳盡。

去年尾，覺得應該把這些資訊出版成實體書，這樣可以讓不同群體的人士都能接觸得到。於是就有了「本可成佳話——粵語老歌故事及觀賞」的出版構思。有感只是短片資料，未免「寡」了些，故此即想到把近十年八年筆者在網上發表的有關粵語老歌歷史文化的篇章，也集結起來。這樣，歷史感應能大大增強。

所以，本書分上、下編兩個部份。上編是「個人上傳 YouTube 的粵語老歌所附的短片文字介紹」，收錄筆者在 YouTube 上傳粵語老歌短片時所寫的文字介紹，短片數量共有九十二個。下編收錄筆者近年在網上發表的有關粵語老歌的論述文章，共有十六篇。

讀者可以從目錄中見到，九十二個短片，屬於五十年代的原創粵語歌，達五十四首之多。超過全部短片數量之半數。這一方面，是因為筆者個人的選擇，傾向屬原創的才上傳。但客觀上，從三十年代到六十年代期間，五十年代的原創粵語歌數量委實不少。也許讀者亦會奇怪，六十年代的歌曲數量份外偏少，這方面應是受上述兩位收藏家網友的收藏趣向

之影響。坦白說，筆者雖喜歡鑽研早期粵語歌歷史，但手頭的粵語老歌唱片是屈指可數。故此是非常感謝錢隆先生和 Lee Yee Yen 先生之鼎力相助。

下編的十六篇文字，最末的一篇〈你可知三四十年代原創粵語歌的特色？〉是特為本書之出版而撰寫的。當把前十五篇文字整理妥當後，發覺並未有專門探討三四十年代原創粵語歌的文字，遂立刻補上這個空白。

末了，交代一下《本可成佳話──粵語老歌故事及觀賞》這個書名的來由。那是出自筆者去年在《明報》副刊發表的文字，標題為「就此模樣《鐵塔凌雲》」，見報日期是 2022 年 4 月 14 日，那是為《鐵塔凌雲》一曲面世半世紀而寫的。文中有這樣的片段：「從 1952 年到 1972 年之間，粵語流行曲這個圈子發生過不少出乎我們意料的好事，惜好事常不出門。比如靜婷灌錄的第一首唱片歌曲，是粵語時代曲：調寄 One Day When We Were Young 的《未了情》。以下多項，亦屬這種意料之外的美好歌事，本可以成為佳話⋯⋯惟望讀者終於知道當中有如許佳話。」這就是「本可成佳話」的出處了。

目錄

下編

上編

第一節

姚敏・梁日昭・古典西曲

（共五首）

戀愛的藝術

曲：梁日昭 | 詞：朱廣 | 灌唱：呂紅

《戀愛的藝術》（亦名《戀愛藝術》），口琴名家梁日昭作曲，朱廣填詞，呂紅演唱，是和聲歌林唱片公司第四十一期的七十八轉唱片出品，該期唱片的廣告初見於 1955 年 8 月 18 日《星島晚報》。從唱片附贈的歌紙，可見到這首《戀愛的藝術》是由友聲口琴隊伴奏，並且是梁日昭親自指揮的。這應該算是一次跨界合作——粵語時代曲的製作團隊與口琴界的名手聯合炮製一首原創歌曲。可惜的是這次頗有意思的合作，已經被遺忘。

筆者早年讀舊《華僑日報》時，見到在 1954 年 5 月 26 日，呂紅曾在友聲口琴隊的香港電台特備節目之中，客串唱了一首《賣糖歌》（梁日昭、梁寶耳領導，梁樂音指揮及鋼琴伴奏）。相信，這可能便促成梁日昭後來為呂紅寫了這首《戀愛的藝術》。

梁日昭寫的這闋歌調，是用純五聲音階來創作的，結構甚見精巧。大抵這種精巧結構是五十年代流行曲調的共同特色。

梁日昭（1922-1999），廣東人，早年在上海工作，參加了當地的華夏口琴學會，隨後為電台播音及表演。1947 年遷往香港，創立友聲口琴會，並在多所學校任教，組織口琴隊，還提倡複音口琴、半音階口琴及口風琴。五十年代後期至六十年代，常在電台電視台主持口琴節目或作口琴表演。梁氏灌錄過不少唱片，主要是為歌星伴唱，他也創作過一些口琴樂曲，如《農家樂》。

小夜曲

調寄 *Serenade* | 曲：Enrico Toselli | 詞：周聰 | 灌唱：林潞

《小夜曲》，是著名的古典音樂作品 *Serenade* 的粵語版，由周聰填詞，林潞（相信亦即是林璐）主唱，是和聲歌林唱片公司第四十一期的七十八轉唱片出品，該期唱片的廣告初見於 1955 年 8 月 18 日《星島晚報》。

Serenade 由 Enrico Toselli 作曲，多由小提琴演奏，也有聲樂版的（其實原本就是歌曲）。相比起來，本短片所聽到的粵語版本，其音調是有所改動的，包括節拍和樂音，估計是為了更宜於填上中文歌詞吧。不過，不知是誰把音調改動，改得那樣舒展、流暢。

在整理歌譜時始發現，《小夜曲》音域只差一個音便兩個八度，不是人人唱得來的呢！回看和聲歌林同一期的粵語時代曲唱片，除了這改編自古典音樂名曲的《小夜曲》，復有口琴隊伴奏的《戀愛的藝術》，似乎唱片公司在這一期是有一點新嘗試呢！

1954.07.07

舊恨新愁

曲：姚敏｜詞：周聰｜灌唱：白英／鄧白英

《舊恨新愁》，及接着的一首《九重天》，是百代唱片公司於 1954 年夏天出版的四首粵語時代曲中的兩首。這兩首歌曲匯集兩個傳奇於一身，白英（即鄧白英）既唱國語時代曲，亦灌唱粵語時代曲，是傳奇之一；姚敏（筆名梅翁）是國語時代曲創作名家，卻專為百代這批粵語歌創作了這兩首歌曲，是傳奇之二。

這四首百代出版的粵語歌，都特別在附送的歌紙上標明「粵語」，向消費者交代。而歌書商抄譜製版時，亦把「粵語」的字樣照搬不誤，形成罕見的景象。

1954.07.07

九重天

曲：姚敏｜詞：周聰｜灌唱：白英

文字介紹參見《舊恨新愁》

魂斷藍橋

調寄 *Auld Lang Syne* ｜ 詞：佚名 ｜ 灌唱：林璐

提起《魂斷藍橋》，總會遙想當年，這部西片對香港粵語演藝文化的深遠影響，應是何等之深遠巨大，亦可見那時代的人何等長情！

西片《魂斷藍橋》（原名：*Waterloo Bridge*），面世於 1940 年上半年，當時雖尚未在香港上映，但已引起一些文藝創作者關注。比如非常喜歡看西片吸收其中文化養份的粵曲創作人胡文森，早在 1940 年便寫了一闋同名粵曲給徐柳仙演唱，並且很快便灌成唱片，[1] 這粵曲的內容，當然是移植自原來的西片，甚至曲中甫開始便唱出調寄 *Auld Lang Syne* 的曲詞，而這 *Auld Lang Syne* 正是該西片內曾用以襯托場景的。在徐柳仙《魂斷藍橋》中那幾句調寄 *Auld Lang Syne* 的小曲曲詞是這樣的：

> 魂斷聽鳥驚喧，似替哀怨，恨更添。歸燕，春風笑添，故燕不見，又令腸斷。

這當中，是有個疑問：為何胡文森可以在影片未上映之前已能寫出這闋粵曲？還知道影片必然是譯為「魂斷藍橋」？個人推測該是從娛樂消息以至私人通信，得知影片的故事梗概、譯名以及 *Auld Lang Syne* 的音調。從舊日的《華僑日報》得知，西片《魂斷藍橋》在香港的首映日期是 1941 年 2 月 8 日。同期間，馬師曾的太平劇團推出《魂斷藍橋》，

1　據 Lee Yee Yen 兄的研究，徐柳仙灌唱的《魂斷藍橋》，按錄音之模板編號，可推知錄音之年份是 1940 年，尚在戰前。可是這個錄音要到戰後的 1947 年才正式推出唱片。

首演於 1941 年 2 月 15 日。相信該劇團對《魂斷藍橋》之改編移植,是機密地籌劃多時,得以幾乎跟原來西片上映同步上演。徐柳仙唱的《魂斷藍橋》,其唱片雖是在戰後才推出,可是筆者發現,她在戰前已有公開演唱過。[2]

自徐柳仙唱的《魂斷藍橋》之後,這首 *Auld Lang Syne* 偶爾也會有粵曲把它當「小曲」來填詞。因此,上世紀末,由鍾達三和賴德真主編的《小曲三百首》,也收錄了這個「小曲」,其標題自然是「魂斷藍橋」。

除了粵曲粵劇文化,西片《魂斷藍橋》也影響及粵語流行曲。1952 年末,短命的南華唱片公司,曾推出了一闋粵語時代曲《情淚心聲》,由白莉主唱,蔡滌凡填詞,調寄的乃是三拍子版本的 *Auld Lang Syne*,歌詞如下:

> 郎已遠去,相思倍深,消息渺,紅淚暗飄,
> 慘似夜夜杜鵑,怨聲泣血,月夜啼叫。
> 憶記舊地愛戀,兩心恩愛,共度永宵,
> 一旦異地,兩心暗悲,悲對月夜殘照。

這歌詞的內容隱約跟西片《魂斷藍橋》相關。相信,這闋《情淚心聲》,是最早的調寄 *Auld Lang Syne* 的粵語流行曲。

到 1953 年,更有一闋索性叫《魂斷藍橋》的粵語流行曲(即本短片所

2 從《華僑日報》1941 年 12 月 4 日所刊廣告,有徐柳仙與何大傻攜手在東樂戲院做「演唱會」,其中所演唱的曲目,包括《魂斷藍橋》。

採用的唱片錄音）面世，看得出歌詞內容依然跟西片《魂斷藍橋》相關，而調寄的當然仍然是 *Auld Lang Syne*。算算時間，已距西片《魂斷藍橋》在香港首映十二年有多，看來那時代的人甚是喜愛這部西片，而且對它挺長情。這闋 1953 年面世的粵語流行曲《魂斷藍橋》，由林璐主唱。這是美聲唱片公司第三期七十八轉唱片出品，屬「粵語電影插曲」類，廣告的見報日期是 1953 年 10 月 22 日。可惜這個版本卻不知是誰填的詞。

說來，到了七八十年代，*Auld Lang Syne* 還曾填上多個不同的粵語版本，甚至林夕都填過。[3] 只是，可說都跟西片《魂斷藍橋》無甚關係了。

3 那是由盧業瑂灌唱的《全球傳聲新一代》。

國語歌手灌唱粵語歌

在本節中出現的國語歌手共四位，她們是顧媚、靜婷、霍雲鶯和白英。其中關於白英，筆者還可提供以下資料：筆者曾在一九四九年的《華僑日報》發現，該年六月份，白英曾三次為麗的呼聲播唱國語時代曲，日期為十三號、二十號、二十七號，都是星期一。可見白英那時已薄有名氣。到一九五二年八月，她更是先後有國語時代曲和粵語時代曲唱片推出呢！據該年《華僑日報》的唱片廣告，白英的《月兒彎彎照九州》及《綺羅香》（沒有「未識」二字）兩首歌曲，是為樂聲唱片公司灌錄的，廣告初次見刊日期是一九五二年八月三日。至於和聲歌林推出包括有白英主唱的首批「粵語時代曲」唱片，廣告初次見刊日期是一九五二年八月二十六日。故此可推測，白英是先出版了《月兒彎彎照九州》等國語歌，未夠一個月，又出版《漁歌晚唱》等粵語歌。

（一）顧媚一首

1961.05.10

慘淡時光十五年

詞：吳一嘯｜曲：馮華｜灌唱：顧媚

本短片是由著名國語歌星顧媚灌唱的粵語電影歌曲。

在唱片上稱是電影《萬劫孤兒》的主題曲，但在電影中，它像是插曲更多於主題曲。

這闋電影歌曲並無歌名，按粵語歌的慣例，大可取首句歌詞為名，更何況在這闋歌曲之中，首句和末句同樣是那七個字：「慘淡時光十五年」，以之作歌名，應是毫無問題。

《萬劫孤兒》是主力拍製國語電影的新華影業公司所拍的粵語電影，劇本改編自歷史故事「趙氏孤兒」，演員有胡蝶、梁醒波、劉克宣、顧媚、蕭芳芳等等。影片於 1961 年 5 月 10 日在香港首映。不過，相關的唱片中並無出版年份。

據臉書（Facebook）上的一位朋友憶述，顧媚在片中飾演忠僕卜鳳，其中一場戲是她撫琴唱歌，配合胡蝶思憶往事，這闋歌曲就是在這個時候唱的。

本短片之錄音是由檳城的 Lee Yee Yen 兄提供，而他則是從朋友處借來黑

膠唱片（香港亞洲唱片公司出品，標題：《琵琶怨》下集，唱片編號：EPAS24）轉錄的。唱片內並不見有歌詞和歌譜，於是歌詞方面，筆者與 Lee Yee Yen 兄合力聽寫出來，再請語文專家張群顯博士訂正，所記應該甚見準確的了。下面再把歌詞抄錄一遍：

慘淡時光十五年，

公主日又哭來夜又怨，

可憐你九迴腸裏萬重冤，

你的淚珠兒好比桃花點，

你的眼眶兒好比青梅酸，

受劫孤兒魂不見（短片內作「不變」，最後還是覺得「不見」才可解），

水流花謝鳳思鸞，

縱有胭脂脣不染，

公主呀你捱過了慘淡時光十五年。

據電影資料館的資料，這是由吳一嘯寫詞，馮華作曲。觀乎詞曲結合的形態，頗肯定是先詞後曲的作品。

這闋筆者命名為《慘淡時光十五年》的電影歌曲，可能是顧媚灌唱的歌曲之中，唯一用粵語演唱的！而她唱吳一嘯寫詞、馮華作曲的作品，大抵也是只此一次！

至於這闋歌曲的歌譜，則是由筆者直接從唱片錄音聽記出來的。

Lee Yee Yen 兄找到了這首歌曲的歌詞，是隨唱片附贈的歌紙。歌曲名字

稱作《萬劫孤鴻》，無奈是這印在歌紙上的歌詞，看來也有一些錯漏處。不管怎樣，且原文照錄，補記在下面：

惨淡時光十五年，公主日又哭夜又怨，

可憐你更迴腸似重怨，

你的淚珠兒好比桃花點，

你的心中怨，好比青梅樹，

浩劫孤兒貧不變，

水流花謝共思戀，

從有明珠用不已，

公主啊，你捱過了惨淡時光十五年。

香港亞洲唱片公司出品，標題：《琵琶怨》下集，唱片編號：EPAS24。（圖片出處：Lee Yee Yen）

（二）靜婷一首

1956.08.07

未了情

調寄 *One Day When We Were Young* | 曲：Johann Strauss II | 詞：周聰 |
灌唱：靜婷

「信不信由你　靜婷處女作　竟是粵語歌」

1980 年，一個讀完書剛出社會做事的年輕人，讀到這樣的標題，自是
受吸引，往後的歲月，對這篇文字印象始終很深。只奈當年無緣一聽這
闋調寄英文名曲的《未了情》！

現今，很幸運能有緣整理靜婷這個處女錄音，當然立刻想到要讓這篇文
字亮亮相。

可惜作者邵不更當年受限於資料之難覓難查證，所說的年份難免有偏
差。現在已考證得到，靜婷這個處女錄音，灌成唱片後的面世日期，當
在 1956 年 2 至 3 月間，而不是邵不更估計的 1953 至 1954 年間。

靜婷灌唱的第一首國語歌曲，是與楊光合唱的《搖船曲》，從報上所見
的唱片廣告，可知面世時間是在 1956 年的 8 月份。即是說，在 1956
年，靜婷在年頭有一首粵語歌唱片面世，同年的 8 月，所灌的第一首國
語歌亦得以面世。

在上述提到的邵不更大文，文內記述云：

> 那時候靜婷大概初到香港，在歌壇還是個初出道的新人，灌錄唱
> 片的原因，據道聽途說得回來的資料記載，純粹是為了興趣。靜
> 婷原籍四川，初到香港時，廣東話還很蹩腳。為了錄粵語歌曲，
> 當時也曾臨場惡補一番，老師是現在商業一台的節目總監，當年
> 在粵語歌壇頗為活躍的周聰先生。

靜婷這首粵語歌，實在是粵語歌歷史上的佳話，可惜是不大流傳的佳
話。

末了，非常感謝 Lee Yee Yen 兄慷慨賜贈相關珍貴資料！縱使網上已有這
個錄音可以聆賞，卻不避重複，旨在提供一個有較多一手資料的短片版
本。

（三）霍雲鶯兩首

1954.02.21

海國夕陽西

曲詞：佚名 ｜ 灌唱：霍雲鶯

《海國夕陽西》乃美聲唱片公司第四期七十八轉唱片出品，推出日期應是 1954 年 2 月的下旬，歌曲主唱者為霍雲鶯。

一提到霍雲鶯，就不免想到，她跟灌過許多國語時代曲的霍雲鶯，是同一人嗎？

以前沒有這首歌的錄音，沒法判斷，現在有了，判斷卻仍是困難，這可能要由資深的霍雲鶯迷出馬，才易下定論。這處歡迎各方高明指點，謝謝！

補充一點，這位唱粵語歌的霍雲鶯，同期還為美聲唱片公司灌錄了一首《春之誘惑》。雖然，唱片公司沒有交代《海國夕陽西》的詞曲作者資料，但看來應該是原創的。

五十年代面世的粵語流行曲，有一個類型是幾乎純寫景的，比如白英主唱的《漁歌晚唱》、芳艷芬主唱的《檳城艷》、鄭幗寶主唱的《櫻花處處開》、鄧慧珍主唱的《仲夏夜之月》……等等，這首《海國夕陽西》，也是這一類型的歌曲。這類作品，縱可能「有景無情」，卻絕不低俗，完全不是黃霑論文中所說「水準之粗糙低俗，實在已在社會標準之下」

的情況。可惜那時粵語流行曲往往「俗傳雅不傳」——俗的傳到家喻戶曉，雅的卻幾乎湮沒在歷史長河之中。憑《海國夕陽西》，或能多個機會重溫一下那時粵語流行曲雅的一面。

《海國夕陽西》的歌詞如下：

> 浮雲懸天際，夕照西山麗，
> 殘陽月華爭輝，彩虹落霞並蒂，
> 野霧迷迷，環山隱掛羅幃，
> 騁浪澎湃，滿江宛圍玉帶。
> 翠燕振翅遍天繞，
> 白鷺掠翼逐波泳，
> 鳥聚林樹陣陣噪晚歸，
> 遠眺峭嶺似翡翠，
> 落日浴岸像金鍊，
> 半現紅樓萬丈綠葉蔽。
> 漁光舟影，潮聲灘應。
> 浮雲懸天際，夕照西山麗，
> 殘陽月華爭輝，清涼風繼。

春之誘惑

曲詞：佚名｜灌唱：霍雲鶯

在 1954 年，香港的美聲唱片公司請霍雲鶯灌唱了兩首粵語歌曲：《春之誘惑》和《海國夕陽西》。這兩首歌曲，屬該公司第四期七十八轉唱片出品，它的廣告初見於 1954 年 2 月 21 日《華僑日報》，廣告內還把這兩首歌曲都歸類為「粵語電影插曲」，不過，這是當時部份香港唱片公司的商業策略，旗下的粵語流行曲產品，不管是否真是電影歌曲，都稱為「電影插曲」。估計，霍雲鶯這兩首歌曲，都是為出版唱片而灌唱，並非電影插曲。

近日獲 Lee Yee Yen 兄相贈有關《春之誘惑》的錄音等資料，很是感謝！因而也把這首歌上傳，跟網友分享。相繼聽過《海國夕陽西》和《春之誘惑》，頗肯定她就是灌唱了很多國語時代曲的那位霍雲鶯。

《春之誘惑》應是原創作品，可惜唱片公司該期出品並無交代創作者是誰。據旋律的西化特色，或者是跟《仲夏夜之月》的作曲者是同一人，即可能是韓棟。

（四）白英九首

1954.07.07

舊恨新愁

姚敏作曲｜周聰填詞｜白英灌唱

九重天

姚敏作曲｜周聰填詞｜白英灌唱

文字介紹參見第一節

一見鍾情

曲：馬國源 | 詞：周聰 | 純音樂版

《一見鍾情》，是百代唱片公司於 1954 年夏天出版的四首原創粵語時代曲之一，由馬國源作曲，周聰填詞，白英主唱。

這四首百代出版的粵語歌，都特別在附送的歌紙上標明「粵語」，讓消費者知悉。而歌書商抄譜製版時，亦把「粵語」的字樣照搬不誤，形成罕見的景象。

《一見鍾情》的歌曲錄音，始終未見影踪，這裏試以稚嫩的柳葉琴琴藝，按曲譜彈彈它的歌調，讓大家可以一聽它歌調的模樣。

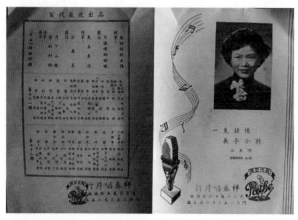

《一見鍾情》隨唱片所附贈的歌紙封面及封底（圖片出處：Cheng Fat Ming）

三對歌

調寄傳統小曲《梳妝臺》 | 詞：吳一嘯 | 灌唱：白英

《三對歌》，屬五十年代和聲歌林唱片公司第三十八期七十八轉唱片中的粵語時代曲出品，該期唱片出版於 1953 年 8 月 5 日。《三對歌》與當時非常流行的《快樂伴侶》是收錄於同一張七十八轉唱片中。歌詞中的「三對」是指對影、對酒、對枕。

此短片有網友留言謂：「廣東話 Jazz，超越時代。」

淚影心聲

曲：馬國源 | 詞：周聰 | 灌唱：白英

《淚影心聲》，屬五十年代和聲歌林唱片公司第三十八期七十八轉唱片中的粵語時代曲出品，該期唱片出版於 1953 年 8 月 5 日。這首歌曲以三拍子寫成，特別富於柔情。

1953.03.16

真善美

曲：馬國源 | 詞：周聰 | 灌唱：白英

《真善美》由馬國源作曲，周聰填詞，白英灌唱，屬和聲歌林第三十七期七十八轉唱片出品，該期廣告首次見刊日期是 1953 年 3 月 16 日。唱片的另一面是由呂文成作曲，周聰填詞，呂紅主唱的《醉人的秋波》。

此短片有網友留言謂：「一首不可多得的勵志歌曲。歌詞優雅簡潔勵志，而且琅琅上口。」

1952.08.26

望郎歸

曲：呂文成 | 詞：九叔 | 灌唱：白英

《望郎歸》，屬五十年代和聲歌林唱片公司第三十六期七十八轉唱片中的粵語時代曲出品，該期唱片面世於 1952 年 8 月 26 日，是該公司第一批推出的粵語時代曲唱片！

《望郎歸》的歌調是呂文成因應唱片公司推出粵語流行曲而創作的，並非採用呂氏的現成粵樂作品填詞而成，所以是百分之百原創作品。

漁歌晚唱

調寄同名粵樂 | 曲：呂文成 | 詞：周聰 | 編曲：馬國源 | 灌唱：白英

《漁歌晚唱》，同屬五十年代和聲歌林唱片公司第三十六期七十八轉唱片中的粵語時代曲出品。

《漁歌晚唱》一般認為是由呂文成作曲，但也有不同的說法，該說法認為是呂文成據古曲改編。這處的粵語時代曲版《漁歌晚唱》，由馬國源編曲，採用了不少西洋樂器來伴奏，樂境讓人耳目一新。詞是由周聰填的，以古人的概念而言，這是屬於「本意式」填詞──即按歌調本來的標題的意思、意境來創作相關的內容。

白英唱的這首《漁歌晚唱》，無疑不是百分百原創，但它的意義是頗特別，所以特別介紹一下。《漁歌晚唱》原是粵樂，但一直都有人填上歌詞來唱，但作「本意式」填詞的相對較罕見。在四十年代，較為人知的版本是《窮風流》：「自己精乖經濟又夠派，周身摩登內裏有古怪，有時冒充音樂界……」1963 年，因為供水不足，香港電台的人員灌錄了一首《節水歌》來向市民宣傳節約食水，它調寄的正是《漁歌晚唱》。八十年代初，曾有一首《話俾家鄉知》，調寄的也是《漁歌晚唱》：「話俾家鄉親戚大眾知啦，香港擠迫真係住到無位企㗎啦，各行競爭偷懶被人棄，我接到啲家書，各樣都話寄……」

《漁歌晚唱》的曲調流傳如此廣而久遠，但相信很少人為意，在五十年代以前，這個曲調一般是以正線記譜的，開始的幾個音乃是「t. s f m」，而不是現在通行的（反線記譜）「m d' t l」。說到正線記譜，可舉邵鐵鴻據《漁歌晚唱》填詞的《奮志歌》為例，它是粵語電影《舞台春色》的插曲。電影於 1938 年聖誕節上映，其特刊所載的《奮志歌》曲詞，就是以正線記譜的。另一例子來自 1940 年 8 月 2 日《華僑日報》「今樂府」版所刊的《漁歌晚唱》曲譜，也是用正線記譜的。至於反線記譜的例子，白英唱的這首《漁歌晚唱》，唱片內所附的曲詞紙乃是用反線記譜的。筆者猜想是為了適應及更好地與西樂融合，於是從初時的正線記譜換成反線記譜。然而，是甚麼時候有這個改變呢？筆者猜，或者就正是由白英唱的這個版本開始的！

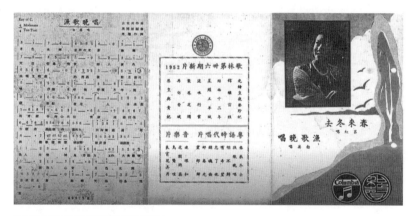

《漁歌晚唱》隨唱片附贈的歌紙封底面

銷魂曲

曲：馬國源 ｜ 詞：周聰 ｜ 灌唱：白英

《銷魂曲》，是香港第一批粵語時代曲出品之一，因而它也包括下列的第一：第一首採用 AABA 曲式（流行歌曲常常使用的一種曲式結構）寫的原創粵語歌、第一首原創的粵語跳舞歌、第一首原創粵語時代曲使用到升 re 和升 fa 等變化半音。

《銷魂曲》屬和聲歌林第三十六期七十八轉唱片出品，該期廣告首次見刊日期是 1952 年 8 月 26 日。約 1960 年，和聲歌林在標題為《雙喜臨門》（唱片編號 WL148）的三十三轉唱片中重新收入了這首《銷魂曲》。

《銷魂曲》曾在甘國亮監製的電視劇《山水有相逢》（1980）中出現過，以 VCD 版而言，《銷魂曲》出現在碟二下半集，其時李司棋、黃韻詩等在新中央夜總會首次登台，該情節內，黃韻詩曾唱過此歌一小段。

又及，原本唱片所附贈的歌紙，是用二拍四記譜的，本短片改為四拍四記譜，但這樣記譜，按 Samba 舞曲的節拍特點，每小節的重拍是落在第三拍上。

Key of F $\frac{2}{4}$
Samba

銷魂曲

馬國源作曲
周聰作詞

白英 唱

```
1 | 33335 | 6  01 | 33335 | 6  02 |
```
(一) 呵　哈哈哈 Samba　　　啊 哈哈哈哈 Samba　　共
(二) 似　星一般晶　亮　柳絲　銷魂樣　　像

```
44446 | 7  04 | 5552 #2 | 3  01 | 33335 |
```
跳跳跳跳 Samba　啊 哈哈哈我愛它　聽 鼓聲向
月一般光亮　與君　永結雙　聽 歌聲向

```
6  01 | 33335 | 6  02 | 44446 | 7  04 |
```
亮　啊 哈哈哈瘋狂樣　嗅媽媽不用罵　聽
亮　啊 哈哈哈銷魂樣　人醉了 心蕩漾　看

```
5552 3 | 1  01 | 4  —  | 2  —  | 33 4 #4 |
```
歌聲 多幽雅　彈 鋼　琴　學軌
駕鴦 心歡暢　談 愛　情　日夕永結

```
3  —  | 3  —  | 661 1 | 01 |
```
叭雙　　輕歌　　快暢　日夕說笑 話　呵
雙　　　　　　　　共要漂 亮　似

```
33335 | 6  01 | 33335 | 6  02 | 44446 |
```
哈哈哈哈 Samba　啊 哈哈哈哈 Samba　嗅媽媽不用
星一般晶　亮　柳絲　銷魂樣　人醉了 心蕩

```
7  04 | 5552 3 | 1  —  |
```
罵　聽 歌聲多幽推
漾　看駕鴦 春心漲

《銷魂曲》歌譜

第三節

五十年代原創歌其實不少

（共五十四首）

（一）呂文成九首

不遲於 1957.11.01

一路佳景

曲：呂文成 ｜ 詞：禹山 ｜ 合唱：何大傻、呂紅

《一路佳景》屬五十年代和聲歌林唱片公司第四十四期七十八轉唱片中的粵語時代曲出品，該期唱片的面世日期估計不遲於 1957 年 11 月 1 日，因為筆者查證五十年代的電台節目表，香港電台首次播放該期唱片的歌曲是在那一天。

1959 年到 1963 年，和聲唱片公司曾推出十八張三十三轉的粵語時代曲唱片，其中編號 WL132 的一張，也收錄了這首《一路佳景》，並用這個歌名作為唱片的標題。

《一路佳景》是呂文成特別因應唱片公司推出粵語流行曲而創作的，而並非採用呂氏的現成粵樂作品填詞而成。

小冤家

曲：呂文成｜詞：周聰｜合唱：周聰、呂紅

本短片中的歌曲《小冤家》，由呂文成作曲，周聰作詞，周聰和呂紅合唱，是和聲歌林唱片公司第四十三期七十八轉唱片出品，面世時間估計是在 1956 年下半年。

1956 年 1 月 12 日，有一部名叫《小冤家》的粵語電影上映，由何非凡、白雪仙等主演，馮寶寶則是在這部電影中初登銀幕。大概也是 1956 至 1957 年左右，南聲唱片公司也出版過一首名叫《小冤家》的歌曲，由黎文所和鍾麗蓉合唱。同期間，可謂頻見《小冤家》，這或者是互相影響吧。

本短片中的《小冤家》，由呂文成作曲，然而那音調有不少樂句都跟同是呂文成作曲的《青梅竹馬》相近。筆者覺得，《小冤家》這個音調，看來應屬《青梅竹馬》的一個變奏版本。為了讓各位樂迷能比對一下，在本短片內特別把《小冤家》的歌譜和《青梅竹馬》的樂譜拼合在一起，由是可以見到《小冤家》中頗多樂句片段跟《青梅竹馬》的樂句有淵源，完全對不上號的僅有七個小節，相應歌詞是「你應要問，知底蘊，嗱我嗰個心」、「我錯猜忌，不應記，已安心，令我興奮」。這當中有一個謎樣問題：為何不直接拿《青梅竹馬》填詞而要把它變奏一下？

《小冤家》的音調如果真是從《青梅竹馬》變奏出來的話，肯定是一個很好而又難得的粵樂變奏教材！

1955.08.18

久別勝新婚

曲：呂文成 ｜ 詞：朱廣 ｜ 合唱：何大傻、紅霞女

這是面世於 1955 年的原創粵語時代曲，是呂文成的作品，可惜唱片太殘舊，播唱時雜音不斷，曾請朋友試試幫忙，但朋友說如要大幅減噪，必然損害音樂的音質，惟有稍減輕一下便算，卻是很感謝這位朋友的努力！

何大傻向來擅唱諧曲，但這闋《久別勝新婚》卻算是較正經的歌曲，頗是例外。

這歌曲的錄音，屬和聲歌林唱片第四十一期的七十八轉唱片出品，其報紙廣告首見於 1955 年 8 月 18 日。

1954.02.09

無價春宵

曲：呂文成 ｜ 詞：周聰 ｜ 灌唱：白英

《無價春宵》，屬五十年代和聲歌林唱片公司第三十九期七十八轉唱片中的粵語時代曲出品，該期唱片出版於 1954 年 2 月 9 日。《無價春宵》是呂文成特別因應唱片公司推出粵語流行曲而創作的，而並非採用呂氏的現成粵樂作品填詞而成，所以是百分之百原創作品。這首歌曲的曲式是 AABA 結構。

快樂伴侶

曲：呂文成 | 詞：周聰 | 合唱：周聰、呂紅

《快樂伴侶》是和聲歌林唱片公司自 1952 年 8 月推出粵語時代曲唱片以來，初次大獲成功之作。算來，是大約一年之後，且是第三批粵語時代曲唱片了。尤其值得稱道的是，《快樂伴侶》是百分之百的原創作品！

> 到了周聰的年代，有一首《快樂伴侶》……把我從粵曲的醉夢中提醒過來，這中間已經歷了十多年歲月，我的童年就是這樣度過的了。

鄭國江老師在其大作《詞畫人生》一書這樣提到《快樂伴侶》，是間接地道出《快樂伴侶》對他的深遠影響。鄭老師當時幾歲？只是十二三歲而已，但對於對他影響這樣大的歌曲，記憶亦應是極深的！

《快樂伴侶》是和聲歌林唱片公司第三十八期七十八轉唱片的出品，該期唱片的廣告刊於 1953 年 8 月 5 日，相信亦可視為這批唱片面世之日。

這闋《快樂伴侶》，是呂文成特別因應該公司推出粵語時代曲而創作的，曲式更特別採用時代曲所常用的 AABA。詞由周聰所填，然後由周聰和呂紅（呂文成的女兒）合唱。

值得注意還有，呂文成寫作這闋曲調的時候，應已有五十五歲（他生於 1898 年 3 月），卻能寫出這樣富於青春活力的輕快音調，彷彿他依然具有一顆年輕人的心，又或者，音樂確能使人心境年輕。

醉人的秋波

曲：呂文成 ｜ 詞：周聰 ｜ 灌唱：呂紅

《醉人的秋波》，屬五十年代和聲歌林唱片公司第三十七期七十八轉唱片中的粵語時代曲，該期唱片的廣告初見於 1953 年 3 月 16 日《華僑日報》，然而廣告內《醉人的秋波》這個歌名卻變成《醉人的口紅》，這或者顯示，這首歌曲的歌詞，曾有一個稿本是以「醉人的口紅」為題材的。

《醉人的秋波》是呂文成特別因應唱片公司推出粵語流行曲而創作的，而並非採用呂氏的現成粵樂作品填詞而成，所以是百分之百原創作品。關於這闋《醉人的秋波》，在香港藝術發展局主辦的「口述歷史及資料保存計劃」之鄭國江訪問，在題為「對五、六十年代粵語歌發展的見證」的一段之中，鄭老師談到：

> 當中我最記得《醉人的秋波》（呂文成曲、周聰詞；1953），我很喜歡，歌詞是「含情少女，眉兒彎彎，眉兒彎彎兼襯粉面雲鬢」。現在回想，粉面雲鬢是粵劇慣常用語，當時聽着卻沒有違和感，是很優美的歌詞；直至歌曲後段，有兩句歌詞令我印象深刻，「你你你望我一眼、我我我也望你一眼」，這兩句歌詞刻進我潛意識。當我寫黎小田作曲的《你令我快樂過》，是一首由呂方主唱的電視劇插曲，但卻不是由呂方主演。梁朝偉和女主角的劇情，美男美女配合這歌非常吸引，歌詞很簡單，第一及第二句「你看着我，我看着你」便是脫胎自「你你你望我一眼、我我我也望你一眼」。

可見這首 1953 年的粵語老歌，跟相隔三十餘年於 1984 年面世的《你令我快樂過》，有這樣的承遞關係！

1952.08.26

有希望

曲：呂文成 | 詞：周聰 | 灌唱：呂紅

《有希望》屬五十年代和聲歌林唱片公司第三十六期七十八轉唱片中的粵語時代曲出品，該期唱片面世於 1952 年 8 月 26 日，是該公司第一批推出的粵語時代曲唱片！

《有希望》是呂文成特別因應唱片公司推出粵語流行曲而創作的，而並非採用呂氏的現成粵樂作品填詞而成，所以是百分之百原創作品。

1952.08.26

忘了他

曲：呂文成 | 詞：周聰 | 灌唱：呂紅

《忘了他》，同屬五十年代和聲歌林唱片公司第三十六期七十八轉唱片中的粵語時代曲出品。

《忘了他》同是呂文成特別因應唱片公司推出粵語流行曲而創作的，而並非採用呂氏的現成粵樂作品填詞而成，所以是百分之百原創作品。

1952.08.26

望郎歸

曲：呂文成 | 詞：九叔 | 灌唱：白英

文字介紹參見第二節

（二）胡文森八首

1957.04.07

拜金花

詞曲：胡文森 | 主唱：小燕飛

《拜金花》，是粵語電影《黃飛鴻獅王爭霸》內的插曲，影片首映於 1957 年 4 月 7 日。這闋插曲由胡文森包辦詞曲之創作，由有份參演該影片的小燕飛主唱。本短片所見到的歌譜，是據《紅伶紅星電影粵曲精選》一書內的工尺譜譯寫而成，並以具體的演唱錄音修訂過，只是歌者運腔婉轉細膩，曲譜實在難以無遺地精細記錄。

《紅伶紅星電影粵曲精選》一書，由導演胡鵬編製，潘焯審訂，初版於 1994 年 12 月。

胡文森

櫻花處處開

曲詞：胡文森｜灌唱：鄭幗寶

《櫻花處處開》，粵曲人胡文森創作的粵語流行曲，包辦曲詞，並採用 AABA 流行曲式，其中在 A 段用了十二組三連音，這個在五十年代的原創粵語流行曲之中，可謂甚是前衛的嘗試。

歌曲由有「濠江之鶯」之稱的鄭幗寶主唱，唱片面世時間是 1955 年 12 月 14 日，是幸運唱片公司的出品。

雖然抗戰勝利才十年八年，但 1955 年前後，香港頗有一陣東洋風，粵劇方面演過《蝴蝶夫人》和《富士山之戀》，後者還拍成電影。所以胡文森寫這首《櫻花處處開》，毫不奇怪。事實上同期他還寫了另一首粵語流行曲《富士山戀曲》，由露敏主唱，是美聲唱片第五期出品，出版於 1954 年 6 月 23 日。

《櫻花處處開》開始處有個引子，唱了兩句「富士山」，這應是像《財神到》般先有一兩句詞的作法。不過「財神到，財神到」譜的音是一樣的，這處的「富士山」，譜的音並不是一模一樣，先是配 fa mi so，然後配 so mi la，音程是漸次放大的，彷彿境界也漸見開闊。當中可說用盡粵音音高彈性的可能變化。「富士（四二）」配小二度、小三度俱宜！所以唱完 fa mi 唱 so mi。「士山（二三）」配純四度最自然，但將它微調壓縮一下配「小三度」，是很常見的。所以先配 mi so，繼而配 mi la。

副歌頭三句是連續向下模進，胡文森第一次填：
櫻花（三三），花開璀璨（三三三四），

櫻花（三三），花開燦爛（三三四二），

櫻花（三三），吐盡芳華（四二三零）……

可以看到，三個樂句的起音是 do' do'、ti ti、so so，但都是填「櫻花
（三三）」而已。這個可見證聲律重出與旋律模進技法的關係。

胡文森第二次填的是：

處處（四四），櫻花璀璨（三三三四），

處處（四四），花開燦爛（三三四二），

處處（四四），吐盡鮮紅（四二三零）……

對比第一次，這一回開始的兩個音都填低了，由「三三」變成「四四」，
這處一方面是「一逗一宇宙」作用下形成的不同選擇，而詞人看來也樂
得有這些選擇，讓文字聲律上聽來多變些。事實上，依「一逗一宇宙」
的彈性作用，這處不僅可填高音的「三三」、「四四」，有需要時，填較
低音的「二二」或「零零」都是可以考慮的，當然要是填「二二」或「零
零」，最好先看看演唱的效果。

胡文森在五十年代，一共創作過三首採用 AABA 曲式寫的粵語流行曲，
本短片《櫻花處處開》便是其中一首，另外兩首分別是《秋月》（芳艷
芬主唱）和《富貴似浮雲》（紅線女主唱）。如依面世時間先後來排列，
乃是《秋月》、《富貴似浮雲》和《櫻花處處開》。

1 粵語歌曲在文字和樂音結合時，每可藉仗文字句讀或音樂節拍，於某個若有若無的
小小停頓位形成彈性，於是停頓位之前和之後彷彿是兩個小宇宙，協音情況可以各
自安排而互不干擾。

富貴似浮雲

曲詞：胡文森 | 灌唱：紅線女

本短片的錄音，來自紅線女主唱的粵語歌曲四十五轉唱片，標題是《兩地相思》，由香港寶聲唱片公司出版，唱片編號 7C-2，不過這產品並無出版年份。

假如這張唱片中的歌曲是在香港灌錄的話，灌錄的時間大抵不會遲於 1956 年，但出版時間卻難確定。這張標題為《兩地相思》的唱片，所收錄的四首歌曲，並無自身的歌曲名字。但第一面第一首歌曲筆者卻很清楚其來歷，它是電影《富貴似浮雲》的插曲之一，歌名亦喚作《富貴似浮雲》，亦名為《青春快樂》。

電影《富貴似浮雲》首映於 1955 年 5 月 19 日，不管是電影廣告及電影特刊，都見到是有兩首由紅線女主唱的插曲。據特刊，一首名《青春快樂》（胡文森包辦曲詞），一首名《春歸何處未分明》（馮志剛作詞，胡文森譜曲）。按當時的紅伶慣例，紅線女只會唱電影內的版本，唱片版本須另覓別位歌者來灌唱。這兩首插曲都曾由幸運唱片公司推出過唱片，《富貴似浮雲》（又名《青春快樂》）由小紅線女（即鄭幗寶）灌成唱片並且在同年的 6 月尾便推出，速度甚快。另一插曲更名為《春歸何處》，由馮玉玲灌成唱片，在同年的 12 月尾推出。

但原來，《富貴似浮雲》紅線女自己也有灌唱過。不過紅線女唱的這個版本，是刪減了一些歌詞段落，個別字眼也修改過。為了對照，短片內，凡鄭幗寶唱的版本的歌詞有被改掉的地方，以淺灰色字呈示未改前的模樣。

秋月

曲詞：胡文森 | 編曲：李寶泉 | 灌唱：芳艷芬

由芳艷芬原唱的《秋月》，原錄音乃是幸運唱片公司第四期的七十八轉唱片產品，從當年的報紙廣告可以頗肯定地推測，該唱片面世於 1954 年 12 月初。

在 YouTube，《秋月》的短片已有多個，但筆者頗希望能有一個短片版本可以多展示《秋月》一曲在創作上的資料，故此從網上下載了錄音，編製成這個短片，讓網友多一個選擇。

十多年前，在研究胡文森作品的時候，有幸地訪問了幸運唱片公司的負責人伍連昌先生，他道出了那些年經營上的難處。一方面，雖然粵曲唱片賣得，卻不想每期出品全是粵曲唱片，想有些別的類型的歌樂點綴一下。一方面，亦覺得風格近似流行曲的粵語短歌在市場上難以定位，該公司是傾向把這些歌曲定位為「電影歌曲」。他們公司的大老倌，絕不會錄唱這些「電影歌曲」，芳艷芬是比較例外的，卻也只因為有關的電影是芳艷芬主演的。

伍先生承認，《秋月》只是湊數，以便和《董小宛》的主題曲《新台怨》湊成一張七十八轉唱片。即是說，《秋月》只是一首獨立的唱片歌曲，跟任何電影都沒有關係。然而《秋月》一曲卻別饒意義。它應是胡文森第一次嘗試用 AABA 曲式來創作粵語流行曲，亦估計是受了之前面世的《快樂伴侶》和《檳城艷》的影響吧！從隨唱片附贈的歌紙可知，《秋月》不僅由胡文森包辦曲詞之創作，歌曲中的小提琴音樂，還是胡文森親自拉奏的呢！

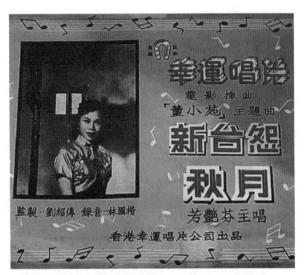

這樣的封面設計，人們會覺得《秋月》是某電影的插曲，但根本不是。

《秋月》的歌調，是一闋很精巧的小品，音域雖然僅有一個八度，但很優美很耐聽，細察其旋律的結構，竟是巧妙的用上回文、頂真、連珠、模進、合尾等等旋律創作手法，為此，特別在短片中加插了一個旋律結構賞析圖。

為《秋月》編曲的李寶泉，可說是胡文森多年的「音樂戰友」，早在三十年代後期，二人已經是同屬「宇宙音樂團」的成員，經常到電台演出播音粵曲粵樂。說起來，大家可能沒有留意，芳艷芬灌唱的名曲《檳城艷》和《懷舊》，其編曲工作也是由李寶泉擔任的啊！

《秋月》在七十年代有鄭錦昌、鄭少秋等歌手重新灌唱的版本，甚至歌詞也見有改動過。

富士山戀曲

曲詞：胡文森 | 純音樂版

1953 年，雖然距抗戰勝利才七八年，粵劇界卻先後上演《富士山之戀》、《蝴蝶夫人》等具日本元素的粵劇，其後任白主演的《富士山之戀》更拍成電影，於 1954 年元旦公映。

估計是受這熱潮啟發，胡文森先後創作了兩首具日本元素的粵語流行曲。先面世的是《富士山戀曲》，他包辦曲詞，露敏灌唱，是美聲唱片公司第五期七十八轉唱片出品。廣告初見於 1954 年 6 月 22 日。翌年，胡文森又以包辦曲詞的方式創作了《櫻花處處開》，歌詞一開始便「富士山，富士山……」的唱，這次是幸運唱片公司的第六期七十八轉唱片出品，由鄭幗寶灌唱，廣告初見於 1955 年 12 月 14 日。

本短片展示的便是《富士山戀曲》，由於並未見有原唱片錄音，只好以洞簫把歌譜吹一遍，祈讓大家知道一下它的音調是怎麼個模樣的。

《富士山戀曲》的歌詞如下：

> 夜多薄霧，霧裏風悲呼，
> 風蕭索襯秋夜蟲鳴，聲聲似在細訴。
> 哎吔，心愛的哥タチカ（ta chi ka），
> 風似刀刃斬不斷煩惱。
> 夜多白露，露冷因秋高，
> 秋聲細碎訴不盡離情，苦中我自控訴。
> 哎吔，憂怨的妹キヌヨ（ki nu yo），

心裏苦悶深入腸腦，

哎吔，心愛的哥タチカ（ta chi ka），

君賦歸日妹又年老。

胡文森創作的這闋《富士山戀曲》，曲式屬一段體，而聽來確有絲絲日本風味。歌詞中加了一些日本字母（片假名），據筆者一位精通日語的朋友指出，這幾處的日本字母解讀不到是甚麼意思，也許是名字的譯音，或是外文生字譯音，很可能作詞人才知用意。

筆者卻想到，會不會跟任白的《富士山之戀》有關？

春到人間

曲詞：胡文森 | 灌唱：小燕飛

《春到人間》，由胡文森作詞譜曲，小燕飛主唱，是電影《萍姬》的主題曲，該影片首映於 1954 年 4 月 29 日，影片主角正是小燕飛。

這闋電影主題曲，明顯是先詞後曲的，胡文森在寫詞時，看來也刻意把每段的最後一句都寫作「春到人間呀，可歡笑時且歡笑」，這樣，譜曲時就可以使用得到「合尾」的旋律創作手法。筆者也注意到，這「且歡笑」所譜的音，跟粵曲之中士工慢板的板面末處有點類近，相信是創作者有意為之。

這首歌曲曾由幸運唱片公司灌成七十八轉唱片，屬第四期，從廣告可推測，面世日期是 1954 年 12 月上旬，能與影片同年推出，速度算是快的了。隨唱片附贈的歌紙，是使用工尺譜的，筆者向來認為，當唱片公司把某歌曲視為粵曲，歌紙就會用工尺譜排印。所以，《春到人間》應是視為粵曲的，不過，若說「腔簡近歌，腔繁近曲」，《春到人間》基本上是「腔簡」，只有每段末處「且歡笑」的「歡」字配腔最繁。

表面上，《春到人間》只是寫農村平常的物事，所見的無非雞、鴨、兔。但「可歡笑時且歡笑」固然是應有難言之隱痛，「嘈醒阿爹唔得了」、「天之驕子」、「休管悲歡離合」、「咪將人家菜種當為食料」、「共隻雞公鬥氣」等等，可以是現實世態的折射、縮影。

燈紅酒綠

曲詞：胡文森 | 主唱：小燕飛

《燈紅酒綠》是電影《血淚洗殘脂》的插曲之一，這是電影一開始不久便唱的了，場景是夜總會。

說來，也是由胡文森據詞譜成歌調的《載歌載舞》——1948 年的電影《蝴蝶夫人》的插曲，也是在夜總會的場景中唱出的，但兩者歌調風格迥異，《載歌載舞》近於一般流行歌曲，而《燈紅酒綠》卻似粵曲多一點。這或者是考慮到演唱的是小燕飛，於是寫出來的風格，趨近粵曲，個別文字的拖腔，簡直就是粵曲，如「鬢影衣香」的「衣」字所拖的腔。

《燈紅酒綠》中，不少樂句都有「壓上」離調的意味（尤其是好些只有低音 ti 沒有 do 音的樂句），可說一直都有調性對比。當歌詞唱到「跳出新奇樣」，竟真有一份「新奇」的感覺。尋思原因，是此前的曲調，從未有過 do mi mi 這組樂音排列呢！所以當它出現，是有一份強烈的新鮮感。

《燈紅酒綠》是有推出過唱片的，只是，原電影首映於 1950 年 6 月中，唱片卻在三年後的 1953 年 6 月尾 7 月頭才面世。唱片是大長城公司的七十八轉唱片產品，編號 C3510。不過本短片的錄音並非來自唱片，而是擷取自電視所播的電影。由於影片年代太久遠，故此有若干地方是缺失掉一秒半秒，甚是無奈。

又，本短片中《燈紅酒綠》的歌譜，是參考了趙裕編的《中西對照・新編琴弦曲譜》所刊載的版本，再依具體的錄音訂正。

期望

曲詞：胡文森 ｜ 主唱：小燕飛

十多年前，筆者研究過胡文森的一批手稿，當中便有本短片所聽到的《血淚洗殘脂》插曲二的手跡。手跡中可見到歌曲名字是《期望》。

《期望》很明顯是先詞後曲的，而這也很符合當時電影歌曲的創作習慣。歌曲看來是特別寫得讓歌者小燕飛可以發揮所長，小燕飛在唱的時候，加了很多「花腔」，使音調綿密而綺麗，相信，其中不無即興成份。

影片年代太久遠，故此有個別地方是走失了一秒半秒。此外，也有個別地方，總像是樂隊奏多了半拍之類，整理歌譜時，叮板惟有以胡文森的手跡為準，不管那小小「凸出」之處了，還請各位明白包涵！

胡文森手跡

（三）盧家熾六首

1957.10.16

落花飄萍

曲：盧家熾｜詞：李願聞｜灌唱：芳艷芬

《落花飄萍》來自《琵琶怨》上集的四十五轉唱片，是香港亞洲唱片公司的出品，唱片編號 EPAS23。不過，在封套上，歌名是《落花飄萍》，片芯上歌名卻變了《落花飄零》。據歌曲內最後一句歌詞：「似落花，似飄萍，憔悴自憐不已」，相信《落花飄萍》才是正確的歌曲名字。

粵語電影《琵琶怨》是一部過的，並無上下集。大抵是唱片要分兩張才錄齊電影中的歌曲，於是分「上」、「下」集。電影《琵琶怨》首映於1957 年 10 月 16 日，由芳艷芬、吳楚帆、黃千歲等合演，影片故事移植自中譯名同是喚作《琵琶怨》的西片。

《落花飄萍》由盧家熾作曲，李願聞填詞。由於看得出歌調的結構是十分工整的，肯定是先寫成曲調，然後由詞人填上歌詞。

永不分離

曲：盧家熾 | 詞：李願聞 | 灌唱：譚詠秋

《永不分離》，是電影《碎琴樓》的主題曲，由李願聞作詞，盧家熾作曲。電影於 1955 年 7 月 29 日首映，這是周聰出道拍的第一部電影，並且已經當主角。

舊日在借回來的歌書上，見過《永不分離》的歌譜上，還附有「盧家熾指揮樂隊伴奏」的字樣，相信是抄自原來的唱片附贈的歌紙，所以也在短片中附上這句。

由於缺乏廣告佐證，只在舊報紙上的電台節目表上見到，1956 年 10 月 14 日的香港電台，從下午 2 時至 4 時 15 分，連續播放「最新粵曲」、「最新粵語流行曲」及「最新音樂」，從曲目可以認得出全是美聲唱片公司的出品，而譚詠秋唱的《永不分離》便在其中。所以可以肯定，錄有這首歌曲的唱片，是在 1956 年 10 月 14 日之前面世。

短片中的歌譜，是依據電影《碎琴樓》特刊所刊載的工尺譜歌譜譯寫而成的。

抱着琵琶帶淚彈

曲：盧家熾 | 詞：李願聞 | 灌唱：小燕飛

《抱着琵琶帶淚彈》，是電影《人隔萬重山》主題曲，由盧家熾作曲，李願聞填詞。影片首映於 1954 年 4 月 2 日。片中，主題曲由紅線女主唱，唱片版本由小燕飛主唱，其唱片面世於 1955 年 5 月 14 日，屬美聲唱片公司第七期之七十八轉唱片出品。

電影《人隔萬重山》演出廣告

點點落紅飛絮亂

曲：盧家熾｜詞：李願聞｜灌唱：小燕飛

《點點落紅飛絮亂》，是電影《人隔萬重山》的插曲。《人隔萬重山》這部電影之中，是有三首歌曲，在影片內，都是由紅線女主唱的。其後，這三首歌曲，有兩首灌在同一張的七十八轉唱片，一首是本短片所看到的《點點落紅飛絮亂》，一首是《抱着琵琶帶淚彈》，但主唱者換成小燕飛，而不是紅線女了。

《人隔萬重山》，首映於 1954 年 4 月 2 日，由紅線女、梅綺、張活游、張瑛、林妹妹等合演。錄有上述兩首歌曲的七十八轉唱片，是美聲唱片公司第七期的出品，廣告初見刊於 1955 年 5 月 12 日。兩首歌曲，都是由盧家熾作曲，李願聞作詞。

筆者早年搜集資料時，曾把香港電影資料館所收藏的《人隔萬重山》電影特刊之中三首歌曲的歌詞歌譜抄記下來。其中《點點落紅飛絮亂》一曲，樂譜是用工尺譜記的，歌詞如下：

> 恨長葬深淵，獨抱悽怨，夜半傷心聽杜鵑，
> 自愧遭天厭，偏教遇巧變，自顧身賤飛花箋，
> 驅使拈歌扇，羞愧侍教燕。
> 野杏院，嘆嬌花落遍，
> 念身世淚如霰，夢裏怕披枷帶鏈。
> 厭恨見，春到煙花巷下，
> 更飄（原特刊無「飄」字）到錦繡樓船，那堪淒苦對渚（此字存疑，不知是否錯記）煙

唱殘桃萼怨，斷琴弦，點點落紅飛絮亂。

但這明顯跟唱片版本頗有不同之處。得檳城 Lee Yee Yen 兄之助，見到老歌書上這首歌曲的簡譜與歌詞，歌詞卻是這樣的：

莫沉醉花天，亂舞歌扇，夢裏不知歲月遷，
但見花飛片，不見掠水燕，綠柳絲亂憶椿萱，
挑起胸中怨，心貫萬千箭，
怨命舛，嘆滄桑易變，
念璧玦又蒙玷，溷裏那堪分貴賤。
再莫怨，身似金枝玉葉，
便休記錦繡華年，滿腔羞恥與酸，
唱殘桃萼怨，斷琴弦，點點落紅飛絮亂。

跟電影特刊的版本比較，可說是只有最後一行是完全相同。只是，小燕飛的唱片版，最後是有唱「厭恨見……」那三行曲詞的呢！

電影《玉梨魂》主題曲

曲：盧家熾 ｜ 詞：李願聞 ｜ 主唱：紅線女

粵語電影《玉梨魂》，1953 年 3 月 11 日首映，由吳楚帆、紅線女主演，並由吳楚帆親自監製，影片改編自徐枕亞同名而著名的鴛鴦蝴蝶派小說。影片中有歌曲三闋，但在電影特刊之中只見到其中兩闋的歌譜。《玉梨魂》的主題曲，並沒有歌曲名字，由李願聞作詞，盧家熾據詞譜曲，紅線女主唱。

本短片所附的曲譜，便是據該特刊所刊的工尺譜譯寫而成，並以具體的錄音演唱修訂過，只是歌者運腔婉轉細膩，曲譜實在難以無遺地精細記錄。此外，片中歌譜，「命薄比塵埃」一句，「塵」字所起唱的低音 re 之後漏了小節線，謹在這裏更正。細聽這闋《玉梨魂》主題曲，音域只差一點點便是兩個八度，可謂一展歌者音域寬廣的長處。

近日筆者經常研究傳統粵語歌謠的取音趨向問題，覺得在正線「調境」下，有如下的基本取音趨向：「三」音高字（包括陰平、陰上、陰入）一般從 re 音至 so 音中取音，「四」音高字（包括陰去、陽上、中入）一般取 do 音，「二」音高字（包括陽去、陽入）一般取低音 la 或低音 ti，「○」音高字（僅有陽平）一般從低音 re 至低音 so 中取音。以這個基本取音趨向為基準，則可知據詞譜曲者如何調整字音與樂音之結合，營造出音調上之抑揚頓挫。一般字音移高便是「揚」，字音移低便是「抑」。所以在本短片中末處，特別附上一幅又藍又紅又黑的歌詞圖片，讓各位可以一目了然，知道哪些字是移高了來唱，哪些字是移低了來唱，其中應能見出譜曲者之匠心。

採蓮曲

曲：盧家熾 | 詞：李願聞 | 主唱：紅線女

《採蓮曲》，是粵語電影《玉梨魂》的插曲，由李願聞作詞，盧家熾據詞譜曲，紅線女主唱。本短片所附的曲譜，同樣是據電影特刊所刊的工尺譜譯寫而成，並以具體的錄音演唱修訂過，只是歌者運腔婉轉細膩，曲譜實在難以無遺地精細記錄。

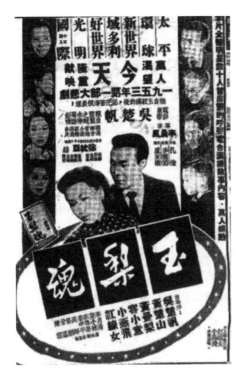

電影《玉梨魂》演出廣告

（四）馬國源五首

關於馬國源這位作曲人，所知的甚少，筆者只見過一個銀都夜總會廣告，刊於 1957 年 2 月 23 日的《星島晚報》，得知他曾擔任夜總會大樂隊的領班。

據筆者所知，馬國源撰寫了以下一批粵語歌調：《銷魂曲》（1952）、《真善美》（1953）、《淚影心聲》（1953）、《與君別後》（1954）、《長亭小別》（1954）及《一見鍾情》（1954），以上六首俱由白英灌唱；《郎是春風》（1953）、《雨中之歌》（1953）及《相逢恨晚》（1953），以上三首俱由呂紅灌唱；《雄壯歌聲》（1953），由周聰、呂紅、陸雲合唱。至於屬香港第一批粵語時代曲出品之一的《漁歌晚唱》（也是由白英灌唱），據唱片所附贈的歌紙，可知道是由馬國源負責編曲的。

1953.08.05

雨中之歌

曲：馬國源 ｜ 詞：周聰 ｜ 灌唱：呂紅

《雨中之歌》，屬五十年代和聲歌林唱片公司第三十八期七十八轉唱片中的粵語時代曲出品，該期唱片出版於 1953 年 8 月 5 日。

《雨中之歌》由馬國源作曲，周聰填詞，呂紅主唱。這首歌曲在曲式上屬一段過的，而曲中有變化半音，出現了升 do 音。

1954.07.07

一見鍾情

曲：馬國源 | 詞：周聰 | 純音樂版

文字介紹參見第二節

1953.08.05

淚影心聲

曲：馬國源 | 詞：周聰 | 灌唱：白英

文字介紹參見第二節

1953.03.16

真善美

曲：馬國源 | 詞：周聰 | 灌唱：白英

文字介紹參見第二節

1952.08.26

銷魂曲

曲：馬國源 | 詞：周聰 | 灌唱：白英

文字介紹參見第二節

（五）王粵生四首

1954.03.11

懷舊

純音樂版

王粵生為電影《檳城艷》創作的插曲《懷舊》，可形容為「一曲兩制」。在電影及唱片版本之中，採用的是十二平均律，轉調形式是 minor 與 major 之間互轉。但當作為粵曲小曲使用，它會是變成以傳統樂律奏出，轉調形式變成乙反與正線之間的互轉。

本短片嘗試以洞簫樂音呈現：到底在聲響上是怎樣「一曲兩制」（流行歌曲制和粵曲小曲制）。

紅燭淚

曲：王粵生 | 詞：唐滌生 | 主唱：紅線女

《紅燭淚》，是特為粵劇《搖紅燭化佛前燈》譜製的小曲，原名《身似搖紅燭影》。該劇首演於 1951 年 12 月 10 日。到今天，已是面世七十年。

本紀念版短片，嘗試簡略分析一下《紅燭淚》曲調迷人之處，也展示了幾個當年粵劇《搖紅燭化佛前燈》開山演出的廣告，以一窺當時宣傳寫作上的文采風流。

粵劇《搖紅燭化佛前燈》之開山演出，是先在香港的高陞戲園演出一星期，然後移師九龍的普慶戲院續演一星期，相信算是頗賣座的。

《紅燭淚》這闋小曲，明顯是先由唐滌生寫出曲詞，然後由王粵生譜上曲調，亦即屬先詞後曲的作品。粵語字音「耿直難馴」，先詞後曲常常難以譜出好曲調，王粵生譜這闋《紅燭淚》卻寫出佳篇來，委實奇才！多年前，胡美儀在演唱會上，形容《紅燭淚》是粵調之中的 XO（Extra Old），真是貼切。由於曲調動人，《紅燭淚》跨界成粵語流行曲，亦已傳唱了很多年，這種例子，實屬罕見！

舊日的粵語歌先詞後曲創作，在寫詞時雖會注意平仄之安排，卻未特別考慮粵語特有的文字聲律，故此譜出的曲調，在結構上容易鬆散，而音樂創作卻十分講究有較多的音群再現，有較工整的結構，譜曲人惟有盡量使所譜成的音調有這些元素。幸而，粵曲小曲能容許一字唱多音，這方面，是有利譜曲者把旋律調節得優美些，如果像今天的粵語歌，幾乎要全部一字一音，那麼憑《紅燭淚》曲詞譜出優美曲調的或然率就低得多了。

從短片中所見的簡略曲調分析，有一個音群是再現／變化再現了六七次的，其中六個已用紅框框住，餘下的一個也有紅色小三角標示，這些再現，構成了全曲的基調，也易讓聽眾留下印象。

《紅燭淚》首四行樂句，都是「首末同音」的，自然形成小小的迴環往復效果。論到迴環往復效果的營造，小曲創作中還常有三度板斧：回文、頂真、連珠，從短片中的分析圖可見到，作曲人施用了不少三度板斧！以譜「鴛鴦扣，宜結不宜解」（0:46）那個樂句為例，m s「連珠」地出現了三次，l. d 也「連珠」地出現了兩次（當然此處也可視為「頂真」），加上樂句是「首末同音」，故此這個樂句聽來份外纏綿悱惻。又如「恩愛煙消瓦解」（1:58）一句的樂音，既使用了連珠手法，還含有回文音群「r d l. d l. d r」，雙管齊下，聽來份外覺得優美。而今唱到「悔不該惹下冤孽債」（1:16）一般另起一段，而這個樂句跟前面的旋律相比，是頗多新異之處，有初現之 fa 音（實在也只此一次），旋律亦出現全曲最高的 d' 音，還有的就是初次以 re 音為樂句的半終止音（實際上也只此一次），這些元素，是大大增添了這個樂句的魅力和撼人力量。這些，看來是作曲人銳意編排的，甚見匠心！

說到匠心，「能買不能賣」一句（1:03），譜作 l. r m r m s. l. 便收結應也可以，但譜曲者卻把樂句擴充，再添上十幾個音的拖腔，產生百結迴腸的效果，殊堪細味。這個擴充句，再結合「苦相思，能買不能賣」整行樂句而論，其手法是圍繞中心音，具體而言就是用許多樂音以調式主音 l. 為中心上下纏繞！

梨花慘淡經風雨

曲：王粵生 ｜ 詞：唐滌生 ｜ 主唱：芳艷芬

《梨花慘淡經風雨》，是電影《紅菱血》下集插曲，影片首映於 1951 年 10 月 10 日。

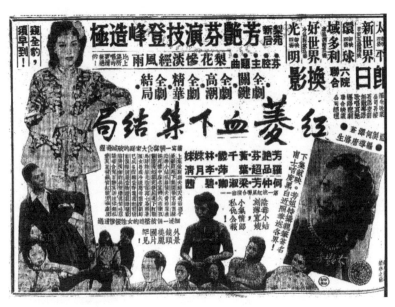

電影《紅菱血》下集演出廣告

渺渺仙踪

曲：王粵生｜詞：唐滌生｜主唱：芳艷芬

派糖歌

調寄《渺渺仙踪》｜曲詞：王粵生｜主唱：芳艷芬

這個短片，是為講學用的，但很願意跟感興趣的網友分享。

短片有三部份，第一部份是《渺渺仙踪》，第二部份是《派糖歌》，第三部份是幾頁有關曲調的簡單分析的資料，包括「抽眼」技法之活用、《派糖歌》對《渺渺仙踪》旋律的增潤等等。

《渺渺仙踪》，是特為粵劇《艷陽丹鳳》的主題曲而創作的粵曲小曲，其創作方式乃是王粵生據唐滌生寫的曲詞譜上歌調。

《艷陽丹鳳》一劇，是唐滌生為大龍鳳劇團編撰的，於 1951 年 5 月 28 日在普慶戲院首演，開山演員有任劍輝、芳艷芬、麥炳榮、白雪仙等。

一兩年後，王粵生得到機會為電影《初入情場》寫插曲，便拿了這個《渺渺仙踪》的曲調來填上歌詞，並因應電影情節，填入派糖的題材，並命名為《派糖歌》。

《初入情場》首映於 1953 年 11 月 6 日，影片中有一幕描述魔術師表演，把芳艷芬憑空變出來，然後又變到芳艷芬手上捧着一大盤糖果，着她一邊唱歌一邊派糖，以娛觀眾。《派糖歌》便是在這一幕之中由芳艷芬唱出的。

這闋《派糖歌》曾灌成唱片，是美聲唱片公司第四期七十八轉唱片的出品，由譚佩蓮灌唱，友聲口琴隊伴奏。該期唱片的廣告，初見於 1954年 2 月 21 日，約是《初入情場》上映之後三個月。

《艷陽丹鳳》的故事背景是漢武帝時代，不過王粵生譜寫的《渺渺仙踪》，既用到三連音也用到一兩個變化半音，可說都是些西化元素，在「腔簡近歌」與「腔繁近曲」上，王氏是選擇了「腔簡近歌」，所以其後也真的可以變成一首「歌」——《派糖歌》。片中曲譜，基本上依舊歌書上的，以及手稿上的記法來記，所以會跟歌者的即興處理有若干差異，尤其拍子方面，請包涵。

（六）梁漁舫三首

1954.06.22

惜分釵

曲詞：梁漁舫｜純音樂版

《惜分釵》，收在美聲唱片 1954 年推出的一張七十八轉粵語歌唱片之中，肯定是原創的，卻可能是早在 1954 年之前已寫成的。

同一唱片的另一邊也是原創歌曲《仲夏夜之月》，兩首歌的曲風截然不同，《惜分釵》粵曲味甚濃，《仲夏夜之月》則頗像是參考一首西洋小夜曲寫成的。

《惜分釵》亦是古代詞牌名字，歌詞開始幾句其實也模仿了該詞牌的句式，但歌詞末幾句，筆者倒是想到另一詞牌《酷相思》的句式。詞中很突然的冒出一句「更惱煞秦州兵敗」，並不接上文下理。猜想可能是為某首粵曲而寫的一闋創作小曲，卻抽出來獨立錄唱。可是曲海茫茫，要考查是否出自某首粵曲，暫時委實沒有頭緒。

《惜分釵》的詞曲作者梁漁舫，早在三四十年代便有人形容他為薛覺先的「私伙作曲人」，這大抵相當於八十年代中後期樂隊潮流之中的「御用詞人」吧。不要單看《惜分釵》如此古老，梁氏在五十年代中期所創作的幾首粵語流行曲，曲風實在是頗多元。再說，這首《惜分釵》，看旋律形態，頗肯定是先詞後曲的。

前文說過《惜分釵》亦是古代詞牌名字，這處舉一首清代女詞人顧春的《惜分釵‧看童子抖空中》供參考：

春將至，晴天氣，消閑坐看兒童戲。
偕天風，鼓其中。結綵為繩，截竹為筒，空，空。
人間事，觀愚智，大都制器存深意。
理無窮，事無終，實則能鳴，虛則能容，衝，衝。

目前，似尚未見有網友貼出這首由鄧慧珍主唱的《惜分釵》的歌曲錄音，為讓大家能聽聽這闋歌調，筆者試以一般水平的簫藝，把它吹了一遍，期能拋磚引玉。

睇到化

曲詞：梁漁舫｜合唱：薇音、小何非凡／黎文所

《睇到化》屬美聲唱片公司第五期七十八轉唱片中的「電影插曲」出品。
面世於 1954 年 6 月 22 日。美聲公司喜歡以「電影插曲」來歸類旗下的
粵語流行曲產品，大抵認為這樣會容易些吸引消費者。然而其中有些應
非電影歌曲，像本短片的《睇到化》便是，它似乎不屬於哪一部電影的
插曲。

舊燕重臨

曲詞：梁漁舫｜灌唱：薇音

《舊燕重臨》屬美聲唱片公司第五期七十八轉唱片中的「電影插曲」出
品。和《睇到化》一樣，《舊燕重臨》應非屬於哪一部電影的插曲。《舊
燕重臨》屬百分之百的原創作品，曲詞作者為梁漁舫，他這首曲子是採
用當時流行曲常用的 AABA 曲式來創作的！

歌詞方面，筆者與朱耀偉兄合著的《香港歌詞八十談》，當中也有一篇
是專門談《舊燕重臨》的歌詞。

（七）林兆鎏兩首

1956.02.21

心上愛

曲：林兆鎏 | 詞：王粵生 | 灌唱：林靜

《心上愛》，這是和聲歌林唱片公司第四十二期七十八轉唱片出品之一。雖然，該期唱片在報上所刊登的廣告，並無展示曲目。但從其他文獻可考察得到，這首《心上愛》確屬該公司第四十二期七十八轉唱片出品。從報上廣告的見報日期：1956 年 2 月 21 日，這期唱片是在 1956 年的農曆新年期間推出的。

《心上愛》由林兆鎏作曲，王粵生填詞，林靜灌唱。林兆鎏是粵樂名家，擅奏色士風，更是把色士風帶進粵劇音樂的先驅者。他和王粵生，是當時音樂圈的結拜兄弟，意外的是還見到二人合作創作粵語時代曲！

林兆鎏是在和聲歌林的第四十期七十八轉唱片（出版日期估計是 1955 年 6 月 14 日）開始為該公司創作粵語時代曲。在第四十期寫了三首：《一往情深》（詞：周聰　唱：呂紅）、《永遠的愛》（詞：王粵生　唱：林靜）和《郎歸晚》（詞：胡文森　唱：白英）；在第四十一期寫了兩首：《似水年華》（詞：周聰　唱：呂紅）和《天作之合》（詞：胡文森　唱：鄧慧珍）；而在第四十二期，則只寫了一首：《心上愛》（詞：王粵生　唱：林靜）。即是三期合共寫了六首，之後就再沒有創作過粵語流行曲了。

一往情深

曲：林兆鎏 | 詞：周聰 | 純音樂版

《一往情深》，屬五十年代和聲歌林唱片公司第四十期七十八轉唱片中的粵語時代曲出品，該期唱片的廣告初見於 1955 年 6 月 14 日的《華僑日報》。

《一往情深》由呂紅主唱，是百分之百的原創作品，由粵樂及粵曲拍和名家林兆鎏作曲，周聰填詞。

這闋歌詞最特別之處是副歌提到了結他：「還～記以～往，湖畔～我～倆，同坐～輕～舟～你～彈着結他伴～我～唱。」常相信那時彈結他的「番書仔」尚不太多吧。

由於在網上不大見有這首歌曲的原裝錄音的踪影，筆者試以一般水平的簫藝，把它吹了一遍，期能拋磚引玉。

（八）羅寶生兩首

1951.11.15

難為了媽媽

曲：羅寶生 ｜ 詞：趙偉 ｜ 主唱：紅線女

本短片是電影《難為了媽媽》的主題曲，影片首映於 1951 年 11 月 15 日，這闋主題曲，由影片的編劇趙偉作詞，羅寶生譜曲，主唱的是女主角紅線女。電影廣告的宣傳語句謂：「紅線女唱主題曲《難為了媽媽》一字一淚感人肺腑」，此語應不算誇張，由於這闋歌調是以傳統粵樂粵曲的乙反調譜成的，甚具愁苦之味，很有利悲情之抒發。

短片中所附的曲譜，是據電影特刊《難為了媽媽》中的工尺譜譯成的，並以具體的錄音演唱修訂過，只是歌者運腔婉轉細膩，曲譜實在難以無遺地精細記錄。

鴛鴦曲

曲：羅寶生 ｜ 詞：佚名 ｜ 幕後代唱者待考

容小意唱的《鴛鴦曲》，是電影《難為了媽媽》的插曲，該影片首映於
1951 年 11 月 15 日。在電影廣告之中，可見到「容小意唱時代曲《鴛
鴦曲》繞樑三日」的宣傳語句，於此亦可見當時的電影人音樂人心目中
的「粵語時代曲」是怎麼個模樣。

本短片中所附的曲譜，是據《難為了媽媽》電影特刊所刊載的工尺譜譯
寫出來的，當然也據具體的錄音演唱修訂過。原來的工尺譜是以一拍四
的流水板記譜的，這處的簡譜則改為二拍四記譜，相信更方便簡譜的使
用者。

在電影特刊中，《鴛鴦曲》只有作曲人的名字羅寶生，不見詞作者的名
字，有一種可能，它是由羅寶生包辦詞曲的，為謹慎，短片中的作詞者
一欄，只說是佚名。

（九）韓棟兩首

1955.05.12

馬票夢

曲詞：韓棟｜合唱：小何非凡 / 黎文所、新紅線女 / 鍾麗蓉

《馬票夢》，屬五十年代美聲公司第七期七十八轉唱片出品，該期廣告初見於 1955 年 5 月 12 日之報刊，故此可以猜想這也是那批唱片的面世日期。

《馬票夢》，由韓棟包辦曲詞創作，小何非凡（即黎文所）、新紅線女（即鍾麗蓉）合唱。其後，這首歌曲再版時，曾易名《中馬票》，相信，這首歌曲是特為唱片出版而創作，而並非是哪部電影中的歌曲。

本短片的末處提到兩首以馬票為題材的國語時代曲，說明這種題材的歌曲，不是粵語歌才有，不過，用地道的粵語口語唱這種題材，廣東人自己都會覺得俚俗得有點難耐。然而用國語唱的話似乎又覺得可以接受⋯⋯

仲夏夜之月

曲詞：韓棟 | 灌唱：鄧慧珍

《仲夏夜之月》，屬五十年代美聲公司第五期七十八轉唱片中的「電影插曲」出品，該期唱片的廣告首見於 1954 年 6 月 22 日，故此可以猜想這也是那批唱片的面世日期。

《仲夏夜之月》由韓棟包辦詞曲創作，鄧慧珍主唱。其後，這首歌曲再版時，曾易名《檀島之夜》。相信，這首歌曲是特為唱片出版而創作，而並非是哪部電影中的歌曲。

這首歌曲的歌詞屬純寫景之作，關於這類題材之討論，請參見「第二節國語歌手灌唱粵語歌」之《海國夕陽西》。

有一句歌詞請網友留意，短片中的一句「柔眉玉面」，可能應是「柔媚熱烈」，而「媚」字在當年流行讀如「眉」。

（十）陳厚兩首

1951.04.26

飄零燕

曲：陳厚 | 詞：李我 | 灌唱：白鳳

白鳳灌唱的《飄零燕》，亦屬電影歌曲，並且和《冷落春宵》有很密切的關係（參見本節之《冷落春宵》）。兩首歌曲都屬「同名電影」的主題曲，而該兩部電影，是同屬一個電影公司的出品，兩片的監製、製片以至導演等，都是那些人！

為這兩首主題曲的歌詞譜上曲調的，都是在音樂圈中甚活躍的音樂家陳厚，但他是很少作曲的，這兩首像是僅見的作品呢！由此也不免猜想，陳厚接的是電影公司的「工作套餐」，一寫就是寫兩部電影的主題曲。再說，兩部電影的首映日期也很近，《冷落春宵》是 1951 年 4 月 6 日，《飄零燕》是 1951 年 4 月 26 日。有趣的是，陳厚這兩首作品，都獲南洋歌手白鳳選來灌唱！在香港，卻沒有機會灌成唱片。

《飄零燕》的主題曲，粵曲風味頗濃，在影片內，是由女主角白燕主唱的，白燕在電影中唱歌的次數甚少，但她的確唱過，而且唱粵曲風格的歌曲也不止一次半次。只是由於唱得少，現在已很少人見過而已。

1951.04.06

冷落春宵

曲：陳厚 ｜ 詞：李願聞 ｜ 灌唱：白鳳

白鳳灌唱的《冷落春宵》，是同名粵語電影的主題曲，該影片首映於
1951 年 4 月 6 日，由張瑛、白燕、周坤玲、吳楚帆合演，吳回導演。

《冷落春宵》主題曲由李願聞作詞，陳厚據詞譜曲，在影片中，由周坤
玲主唱。這歌調，是採用粵曲中常見的乙反調來譜寫的，故此甚具愁苦
的情感。

作詞人李願聞，早在 1933 年便有參與電影配樂的工作。五十年代，李
願聞常與盧家熾合作創作電影歌曲，其中為電影《慈母淚》創作的歌曲
《中秋月》甚知名。後來也開始寫電影劇本，首個劇本是粵劇戲曲片《寶
蓮燈》，共三集。六十年代，李願聞與鍾錦沛一起創辦風行唱片公司，
所用的筆名估計包括江南、公羽。

譜曲的陳厚，印象中是頗活躍的音樂家，但創作頗罕見，除了這首《冷
落春宵》，只見過另一首，並且也是電影主題曲，首映日期同樣在 1951
年的 4 月份呢！筆者說的是粵語電影《飄零燕》，由白燕、張活游主
演，導演同樣是吳回。這首《飄零燕》主題曲，卻是據李我的詞譜寫而
成的。(參見本節之《飄零燕》)

（十一）周聰一首

1953.09.20

夜夜春宵

曲詞：周聰 | 灌唱：林潞

《夜夜春宵》，是粵語電影《日出》的插曲，《日出》首映於 1953 年 9 月 20 日，由張瑛、梅綺等主演。

《夜夜春宵》由周聰作曲填詞，並且是採用流行曲最常見的 AABA 曲式創作的，相信，這可能是第一首用 AABA 曲式創作的粵語電影歌曲。在電影中，這首歌曲是在夜總會場景內唱出的。

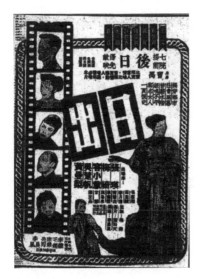

電影《日出》演出廣告

（十二）馮華一首

1953.11.16

蝴蝶之歌

曲：馮華 | 詞：吳一嘯 | 純音樂版

《蝴蝶之歌》，是專為粵劇《蝴蝶夫人》而創作的粵曲小曲，由紅線女主唱。該劇首演於 1953 年 11 月 16 日。

《蝴蝶之歌》又名《蝴蝶曲》，亦有稱作《夜思郎》，是粵劇粵曲不時用到的小曲。七十年代，曾填詞當粵語流行曲演唱，有《別離愁》、《恨悠悠》、《斷腸人》等多個版本。不過，無論是粵曲小曲還是粵語流行曲，通常都刪減了原來的《蝴蝶之歌》居中的那個段落（本短片中 1:18 起的一段）。在網上，似乎也沒見過《蝴蝶之歌》的足本，所以，筆者不辭琴藝稚拙，以柳葉琴彈出這個足本版，讓各位能聽聽整首《蝴蝶之歌》的模樣。

也許是《蝴蝶夫人》的故事背景在日本，所以這闋《蝴蝶之歌》也有個別樂句似是刻意帶點日本風味，如 0:43 秒的過門（段與段之間的旋律）m. m. l. d t. l.，看來是從日本歌謠《荒城夜月》轉化出來的。

《蝴蝶之歌》是先寫好歌詞才譜上曲調的。吳一嘯為了讓詞作多添些音樂感，每每喜歡使用字詞重出之法，這方面，《蝴蝶之歌》有很非凡的展現，比如最後一段曲詞：

蝴蝶情誰寄？

蝴蝶夢難求，

蝴蝶傷心蝴蝶愁，

蝴蝶之歌歌不盡，

蝴蝶之舞永不休，

蝴蝶兒呀，何日成雙到白頭？

六行字句，行行有「蝴蝶」一語，單是讀來已很有韻律美。

粵語歌先詞後曲，曲易受詞的限制，結構上難作緊密呼應，有賴作曲者各施巧手。看《蝴蝶之歌》的總體結構，有一個先現歌曲頭幾句的音樂引子，而歌曲三個段落之間穿插着完全一樣的過門。這種「先現式」引子是粵語小曲創作中不時用到的手法，作用是先讓聆賞者熟悉一下歌曲開始的幾句旋律，印象因而加深。至於在段與段之間穿插同一個過門，既使歌曲的音樂發展有較強的統一感，同時亦有加深聽者印象的作用。為此之故，這種過門常常都寫得很有魅力，以便聽者反覆聽來都不會生厭，反而越聽越喜愛，甚至成為小曲的「標識」。《蝴蝶之歌》的過門長僅十四拍，但「連珠」、「頂真」、「回文」等手法綜合運用，極其美妙，何況其中還隱然含有西方探戈音樂的節拍。

（十三）朱頂鶴一首

1956 年下半年

生意興隆

曲詞：朱頂鶴 / 朱老丁｜合唱：朱頂鶴 / 朱老丁、馮玉玲

《生意興隆》是由朱頂鶴（朱老丁）包辦曲詞，由朱頂鶴和馮玉玲合作灌唱，是和聲歌林唱片公司第四十三期七十八轉唱片出品，面世時間估計是 1956 年下半年。

關於這首歌曲，筆者早在 2009 年 11 月下旬，便曾在個人的博客上為文介紹過，現把蕪文轉貼如下：

> 香港樂迷對「原創」二字頗膜拜，而又認為許冠傑出現之前的香港流行樂壇是「零原創」！其實「原創」都不過是平常事，七十年代有，六十年代有，五十年代都有，只是五六十年代的歌者沒有許冠傑的光環，製作條件又欠佳，管你是怎樣原創，都聽不進「耳角高」的人的耳裏的。

> 今天拾遺出來的《生意興隆》，讓我聯想到許冠傑的《佛跳牆》。《佛跳牆》有多意思，《生意興隆》便有多意思，而有時覺得，《生意興隆》比《佛跳牆》有意思些。

> 《生意興隆》由朱頂鶴（亦即朱老丁，當年唱、作、奏俱能的猛人）包辦詞曲。內容說的是一對窮夫妻開檔賣白粥油炸鬼及白

糖煎堆仔等等小吃,「營業」時不斷唱生晒,祈求有助招徠。在五十年代寫《生意興隆》而只寫賣平民小吃的「生意」,甚是正常,那時窮人多,大多都只能做小販,家母就常憶及當年在街頭賣過幾年粥!那時的粵語歌面對的是草根階層,寫這些才易讓他們共鳴。

相信,這首「低俗」之作其實也保存了一點民俗風情,像「食過油炸鬼會一世好夫妻」(但也有人稱油炸鬼為「油炸(秦)檜」,語境很不一樣吶)又或「煎堆軟曳,金銀滿櫃」等百姓心思,今天的香港人恐怕都不知道了。

當然,寫這篇蕪文時尚無具體錄音可聽,只是看歌譜歌詞有感而發。說來,朱頂鶴的歌曲創作,頗有一個特別的門類。他寫了一批跟粵人民俗有關的歌曲,比如《金山橙》(又名《金山橙咁圓》,鄭君綿、許艷秋合唱)、《包你添丁》(鄧寄塵一人多聲)、《睇花燈》(朱頂鶴、鄭幗寶合唱)、《猴子戲》(朱頂鶴、馮玉玲合唱)、《龍船歌》(朱頂鶴、呂紅合唱)、《脆麻花》(朱頂鶴、呂紅合唱)等等,當年可能被視為「粗俗」之作,可是現在倒是變成了解昔年粵人民俗生活的難得材料。猜想,是因為朱頂鶴熱愛這些民俗風情,才會興致勃勃的把它寫進歌曲中。

本短片中的《生意興隆》,實在也算是這一類「民俗風情歌」啊!

（十四）佚名作品八首

1954.02.22

誰憐閨裏月

詞曲：佚名｜灌唱：李慧

由李慧主唱的《誰憐閨裏月》，乃美聲唱片公司第四期七十八轉唱片出品，推出日期應是 1954 年 2 月下旬，這張七十八轉的另一面，收錄的是霍雲鶯主唱的《海國夕陽西》（參看第二節　國語歌手灌唱粵語歌）。

唱片公司沒交代《誰憐閨裏月》的詞曲作者資料，但看來應該是原創的。

這闋歌調是三拍子的，而歌詞押的是入聲韻。在五六十年代，粵語歌曲一般在寫諧謔鬼馬的題材時才考慮押入聲韻，如《賭仔自嘆》之「伶淋六，長衫六……」，嚴肅題材押入聲韻則頗罕見。

我愛你的心

詞曲：佚名｜灌唱：新紅線女 / 鍾麗蓉

本短片中的《我愛你的心》，其錄音是來自美聲唱片公司第四期七十八轉唱片出品。由新紅線女（鍾麗蓉）灌唱，黎兆侯樂隊伴奏。這一期唱片，廣告可見於 1954 年 2 月 22 日《華僑日報》，相信唱片亦是在這日期前後面世。

這首《我愛你的心》，從歌詞內容來看，估計會是某部電影中的歌曲，從歌調的鬆散程度，以及歌詞的文字聲律中的大跳頻率，可以肯定是先寫出歌詞然後據詞譜曲。所以也可以肯定，這是首原創作品，奈何唱片公司對詞曲作者名字都沒有交代，變成佚名。

歌詞近二百字，譜曲者在「腔簡近歌，腔繁近曲」之間，選取了「腔簡近歌」的譜法，盡量是一字譜一音，可惜歌詞既長，文字聲律上也欠良好的安排，譜曲者如何努力，所得的歌調是難言悅耳動聽，也難言易上口。無論如何，這首歌曲都是難得的歷史文獻，讓我們知道五十年代一些原創並且是先詞後曲的作品是怎麼個模樣。

1954.02.21

海國夕陽西

曲詞：佚名 | 灌唱：霍雲鶯

文字介紹參見第二節

1954.02.21

春之誘惑

曲詞：佚名 | 灌唱：霍雲鶯

文字介紹參見第二節

艷陽天

詞曲：佚名｜灌唱：雲裳

《艷陽天》，是美聲唱片公司在 1953 年推出的第三期七十八轉唱片中的歌曲，由雲裳灌唱。該期的唱片廣告曾見刊於 1953 年 10 月 22 日的《華僑日報》。

這闋《艷陽天》，應是原創的歌曲，可惜唱片公司並無透露曲調和歌詞的創作者是誰！美聲唱片公司要到 1954 年年中出版第五期七十八轉唱片的時候，才開始為每闋原創作品標上詞曲作者的名字。

《艷陽天》是三拍子歌曲，說來，在那個五十年代，原創粵語歌而採用三拍子來撰寫，是不乏例子！

晨光頌

詞曲：佚名 | 灌唱：林靜

《晨光頌》，是美聲唱片公司第三期七十八轉唱片出品之一，由林靜灌唱。該期唱片的廣告初見於 1953 年 10 月 22 日。

《晨光頌》很明顯應屬先詞後曲的作品，因為曲調結構頗見鬆散，而考察歌詞字音的跳進頻率，則達 0.3571……，很是接近天然粵語的八分之三跳進頻率，由這兩點看都顯示詞先於曲寫出來的機會甚大。

假定這闋歌曲真是先詞後曲的，並且譜曲者是粵曲人，則譜曲者是知道「腔簡近歌」的，也很明白多些字詞重出會有助旋律譜得優美些的道理，「晨光」與「好」在詞中可謂大量重出，也正因為有這些字詞重出，某些樂句的音調頗有些迴環往復之美。

從旋律構成的角度看，第二行歌詞：「晨光好，晨光好，氣爽風高」便即採用「忘工」的手法作臨時轉調，實際的樂音應是 s．m r m r l．s．m r，r s m r d r。用「忘工」手法臨時轉調，感覺上會比原調開揚，而我們聽到這個樂句，亦真有點神采飛揚的感覺吧。

為了使得旋律多點迴環往復之美，譜曲者還屢次使用「圍繞中心音」的手法，剛說過的那個片段：s．m r m r l．s．m r，r s m r d r，圍繞的中心音是 re。還有「片片麥浪啊，綠水滔滔（後一句譜的音亦是 r s m r d r）」和「可愛的好晨光，籠罩周遭」這兩處，旋律也是圍繞 re 這個中心音衍

展，因而全曲結構雖鬆散，聽到這些地方還是感到美妙。這些實屬據詞譜粵語歌的上佳技巧示範！

可惜唱片公司自己都沒有交代創作者的名字，上面的小小賞析與讚語，都沒法及身！

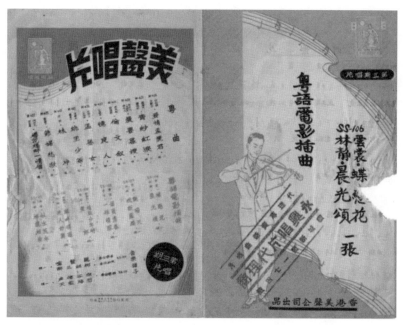

《晨光頌》隨唱片附贈的歌紙封底面

蝶戀花

曲詞：佚名 | 灌唱：雲裳

這首《蝶戀花》，是與《晨光頌》收錄於同一張七十八轉唱片，亦即乃是美聲唱片公司第三期七十八轉唱片出品之一，該期唱片的廣告初見於1953 年 10 月 22 日。

《蝶戀花》的旋律結構很工整，亦有明顯的曲式，乃是 ABA，所以，可以推斷這是先曲後詞的作品。可惜因為唱片公司本身都沒有交代，沒法知道創作者是誰。

由於是填詞，為遷就樂音，歌詞一開始就把「美麗」倒轉來寫成「麗美」，甚是礙耳！不過有朋友指出，古漢語之中是有使用「麗美」一詞的呢！

朝朝來了

曲詞：佚名 | 主唱：芳艷芬

本短片中的歌曲《朝朝來了》，是直接從影片《早知當初我唔嫁》抽取出來。

《早知當初我唔嫁》於 1956 年公映，是《唔嫁》的第三集，但筆者發現，《唔嫁》的續集《唔嫁又嫁》（1952 年公映）就已經有一首叫《朝朝來了》的歌曲，相信是同一首歌曲吧！可惜暫時卻找不到《唔嫁又嫁》這部影片，無法印證是否同一首歌。

《朝朝來了》這首歌曲，在 1953 年便出版過唱片，那是美聲唱片公司第二期的七十八轉唱片出品，由「小芳艷芬」（即李寶瑩）灌唱。

《朝朝來了》應是據詞譜曲的原創作品，但目前並沒有途徑查悉作詞和作曲的人是誰。如就「腔簡近歌，腔繁近曲」這個角度審視，則創作者很明顯是選擇「腔簡近歌」。從題材上看，《朝朝來了》也很特別——鼓勵人們（學）唱歌。而用於歌名的「朝朝來了」，實在是跟唱歌有密切關係的詞語。據吾友廖漢和兄所言：

> 舊日，「朝朝來了」這句詞，多是子喉唱家吊嗓用的（當然平喉也可用），因為子喉拉腔多用「依」音（即四呼之齊口呼），故以舞台官話唱「朝朝來了」練尖鋒音。更重要的一點是，此四字必須用「官話」唱。

印象中，有一部拍於九十年代的港產片《虎度門》，亦有以此語練聲的一幕。

本短片的歌譜，藉取自五十年代舊歌書，由於歌者有自己的處理，個別地方，是不依歌譜的。

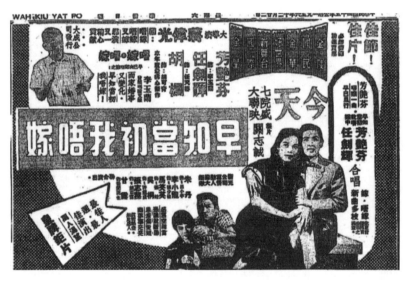

電影《早知當初我唔嫁》演出廣告

第四節

來自六十年代的歌聲

（共六首）

迴腸百結恨千重

曲詞：潘焯 ｜ 灌唱：陳寶珠

六十年代的粵語武俠片，《六指琴魔》是很著名的一個系列，共三集，當中的插曲，都是由潘焯包辦詞曲的。

這處上傳的一首，是第三集的插曲。當年影片上映時，有關的宣傳文案頗多，筆者特挑選一批，與這首插曲配在一起，望這種宣傳文案文化得以保存。

《迴腸百結恨千重》所以「振耳膜」，是陳寶珠的獨唱與女聲合唱那些「幫腔」式的一呼一應之間，甚有韻味。下面且把歌詞錄一遍：

> 白雲飄天際，人在雪山中，迴腸百結恨千重。
> （恨千重，恨千重，迴腸百結恨千重。）
> 因求火羽箭，不辭艱險訪魔宮。
> （訪魔宮，訪魔宮，不辭艱險訪魔宮。）
> （六指琴魔毒夾兇，欲稱雄天下，迫世界順從，
> 幾許豪俠身喪命，殘生斷送八弦中。）
> 求寶殺琴魔，責任千鈞重，
> 忍飢餓，捱寒凍，可奈鐵鞋踏破，無影又無蹤。
> （正義盡遭殃，邪道氣如虹，自豪自大逞威風，
> 血肉為牆壁，白骨為樑棟，建築武林至尊宮，至尊宮。）
> 風蕭蕭，雪濛濛，筋疲力倦志不窮。
> （筋疲力倦志不窮）
> 救武林，消浩劫，千磨百劫亦要得寶箭懲兇

（要得寶箭懲兇）

這歌曲所以「振耳膜」，是女聲合唱時常重唱領唱者的歌詞，而且還常常以疊句的形式出之，譜出來的旋律自然是可以多了音群的重複以至模進，聽了易印象深刻，好感也易生。值得注意的是合唱部份歌詞雖常重複領唱者的，可是譜出來的旋律卻總是另作變化，絕不是百分百的搬過來就算，這樣是會更耐聽。此外，有些排比字句如「忍飢餓，捱寒凍」、「血肉為牆壁，白骨為樑棟」，所譜的樂句亦屬「當句對」——結構對稱、變化重複，使旋律添幾分優雅。如果注意到「捱寒凍」與「為牆壁」、「為樑棟」所譜的音幾乎一樣，而「建築武林」四字所譜的音是從「白骨」、「血肉」所譜的音抽取而來並合而為一，便可見作曲者求取旋律前後的暗暗呼應是甚有匠心。

歌中看來是吸收了點點兒黃梅調的元素，如 s. l. s. s r m s 這個出現了幾次的過門樂句，就很有黃梅調風味。潘焯在這首作品裏採用了「合尾」的手法，很多樂句都用 m r dl. s. 來結束，使歌曲的旋律發展多一份統一感。

「六指琴魔毒夾兇……斷送八弦中」這個節奏急迫氣焰橫暴的段落，為我們示範了怎樣把詞句譜得字字擲地有聲。雖然粵語詞一旦譜得太密集，唱來有如讀書，可是這一段音樂感還是不錯的。

敢說，這歌是潘焯創作的粵語電影歌曲中的精品。

（按：上述歌詞有句「迫世界順從」，而今聽來，應該是「迫各派順從」，就此特別說明一下。）

多情自古空餘恨

曲詞：潘焯 ｜ 幕後代唱者待考

《多情自古空餘恨》又名《祭徐元平》，由潘焯包辦詞曲，它是粵語武俠片《碧血金釵》第三集的插曲。

查《碧血金釵》初集首映於 1963 年 8 月 28 日，續集首映於 1963 年 9 月 4 日，第三集首映於 1964 年 1 月 15 日。

《碧血金釵》的插曲有多首，但大部份屬敘事體裁，用以交代故事情節，比較吸引筆者的是第三集裏雪妮飾演的紫衣女在祭徐元平時所唱（那當然是假唱的，只是卻不知幕後代唱的是誰）的一首歌曲，亦即是這首《多情自古空餘恨》。《多情自古空餘恨》當然是先詞後曲的，而最特別的是它滿帶乙反調的韻味，卻又與傳統粵曲裏的乙反調的韻味有所不同。我想，這就是有人稱潘焯前輩這種電影歌曲為新派粵曲（其實從演唱方式看，這首插曲有女聲合唱烘托，這亦是傳統粵曲罕見者）的原因。

筆者確定這首《多情自古空餘恨》裏所用 fa 和 ti 都不是十二平均律音，而是中立音。歌中，有不少樂句的煞聲是落在商音上的，彷彿是商調式，這跟傳統粵曲裏的乙反調以徵音為主音頗不同，因而便如上文所說「與傳統粵曲裏的乙反調的韻味有所不同」，最接近傳統粵曲乙反風味的當是「誰料君不幸，慘遭毒手竟歸陰」這一句。再說，傳統粵曲裏的乙反調很少重用羽音的，潘焯前輩此曲，羽音的角色有時頗吃重，如「除卻巫山呀」那一處。筆者還察覺到，在「除卻巫山不是雲」之後的過門，跟「慘遭毒手竟歸陰」後的過門相比較，用的音基本相同，卻是高了純四度的，意味是轉了調。可以說，這些寫法，讓筆者眼界大開。

泉水灣灣清又涼

曲：于粦 ｜ 詞：王季友 ｜ 灌唱：崔妙芝

《泉水灣灣清又涼》，是粵語電影《薄命紅顏》的插曲。影片首映於 1963 年 9 月 11 日，吳回導演，周驄、嘉玲主演。

《泉水灣灣清又涼》由王季友作詞（其筆名有崔然、酩酊兵丁），于粦譜曲。

在電影特刊所見的樂譜上，註明是「粵語民謠風」。唱片版由崔妙芝主唱。

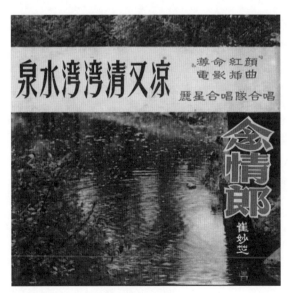

《泉水灣灣清又涼》唱片版由崔妙芝主唱

念情郎

曲：于粦 | 詞：王季友 | 灌唱：崔妙芝

《念情郎》，是電影《千金之女》的插曲，該影片首映於 1963 年 3 月 21 日。

同一張四十五轉唱片中的另一首歌《泉水灣灣清又涼》，是電影《薄命紅顏》的插曲，該影片的首映日期更後一些，是 1963 年 9 月 11 日。由此可以估計，這張四十五轉唱片的面世日期應在 1963 年尾或 1964 年初。然而據香港電台出版的《香港粵語唱片收藏指南——粵語流行曲 50's-80's》所載，面世年份乃是 1965 年。

《念情郎》的作詞人，香港電影資料館的網上資料可查出叫「酩酊兵丁」，但唱片上作詞人的名字卻變成「崔然」。于粦前輩生前告訴過筆者，其實都是王季友的筆名而已。

《念情郎》是先把歌詞寫出來，繼而由于粦譜曲的，電影背景雖是時裝的，但于粦譜這首電影歌曲卻滿帶粵曲味。筆者嘗言，于粦前輩絕對是可以寫些風格很現代的歌曲的，但在五六十年代，于粦寫的電影歌曲，卻常常傾注粵曲風味，這種創作取向，當是對時代需求的一種積極響應，今天我們是難以察覺這種「時代需求」的，只是武斷地認為是「保守」、「落伍」。

1962.11.28

花非花

曲：于粦 | 詞：白居易 | 灌唱：崔妙芝

這首《花非花》是粵語電影《清明時節》的插曲的唱片版，由崔妙芝主唱。

歌曲是于粦據白居易的詩句譜成，甚有粵曲韻味。電影《清明時節》的首映日期為 1962 年 11 月 28 日。

從舊日《華僑日報》的電台節目表，可以確知，《花非花》的唱片版在電台的首播日期是 1962 年 12 月 30 日，是在商台下午五點至五點半的粵語流行曲播放時段中播出的，即是說，電影上映不足一個月，影片中插曲的唱片版便已灌成面世，並且可在電台聽到。

1961.05.10

慘淡時光十五年

曲：馮華 | 詞：吳一嘯 | 灌唱：顧媚

文字介紹參見第二節

赤米煮粥一鑊紅

曲：于粦｜詞：吳邨｜灌唱：崔妙芝

《赤米煮粥一鑊紅》，是電影《少小離家老大回》的插曲，影片首映於
1961 年 3 月 29 日，由盧敦導演，由吳楚帆、張活游等主演。

這首電影歌曲其後跟另外兩首電影歌曲《花非花》和《採蓮曲》同錄於
一張四十五轉細碟，並於 1962 年尾面世。據筆者查得，這唱片於電台
的首播日期是 1962 年 12 月 30 日，乃是由商台播放，於下午五點至五
點半的粵語流行曲播放時段中，先後播了《花非花》和《赤米煮粥一鑊
紅》。

筆者曾與于粦前輩談及這首歌曲，他說其實是仿效客家山歌的風味，亦
即是以粵語來唱客家山歌。

這首電影歌曲看來也是先寫詞，然後音樂家據詞譜曲，歌曲除了帶客家
山歌風味，在調性上是有明顯的對比。事實上，歌曲由「南到北時」之
前的兩個過門音開始轉到新的調門去，直到「一鑊紅」所唱的那個樂
句，才轉回本調來。但這是採用民間慣用的「清角為宮」的手法來轉
的，特徵是這一整段內，都不使用 mi 及其所有八度音，故又稱「忘工」
（「工」是工尺譜的譜字，相當於簡譜的 mi 音）。也因此，在曲譜上，
是見不到有（也不需要）標示轉調的。實際上，本調是 D 調，所轉到
的新調是 G 調，比如「南到北時呀」這句歌詞所唱的樂音，是相當於
用 G 調唱 l. d m l. s. l.。

一般認為，採用「忘工」手法轉調，是轉到較開揚的調門。

五十年代還有這些歌聲

聖誕歌聲

調寄 *Jingle Bells* | 曲：James Lord Pierpont | 詞：周聰 | 合唱：呂紅、梁靜、周聰

舊時限於資料不足，對於本短片中的《聖誕歌聲》錄音，以為是和聲歌林唱片公司的三十三轉唱片出品，因為在編號為 WL129，標題為《快樂進行曲》的三十三轉唱片內，是收錄有這闋《聖誕歌聲》，為此，曾估計這首歌曲的面世年份應在 1959 年。

近期得蒙檳城的 Lee Yee Yen 兄提供珍貴資料，始知這首《聖誕歌聲》是出版過七十八轉唱片的。據這張七十八轉唱片的編號：W80132，可以推測很可能是和聲歌林唱片最後一兩期七十八轉唱片的「粵語時代曲」出品，出版年份估計是 1958 年，比上一段文字中的估計要早一年。

不過，不管怎樣，很相信，這首《聖誕歌聲》是最早的、用粵語唱而「啱音」的聖誕歌曲。

話說回頭，關於和聲公司（那時已經跟「歌林」沒有關係）最後期的粵語時代曲七十八轉唱片，筆者跟 Lee Yee Yen 兄互相補充資料，發覺編號 80125 至 80140 這十六張唱片都屬粵語時代曲產品，現在特附載於下面：

80125　月下訂佳期（周聰，呂紅）/ 永遠伴侶（周聰，梁靜）

80126　未能查證

80127　多見少怪（大傻，倩兒）/ 賣欖歌（老丁，馮玉玲）

80128　大話夾好彩（大傻，倩兒）/ 老爺艷福（老丁，馮玉玲）

80129 明日更樂趣（周聰，梁靜）/ 單車樂（周聰，梁靜）

80130 花開富貴（大傻，呂紅）/ 係唔係嫁（大傻，馮玉玲）

80131 龍船歌（老丁，呂紅）/ 口花花（大傻，馮玉玲）

80132 聖誕歌聲（呂紅，周聰，梁靜）/ 如花美眷（周聰，呂紅）

80133 鮮花贈美人（鄭君綿）/ 賣藕得偶（何大傻，馮玉玲）

80134 初次情人（鄭君綿，呂紅）/ 充闊佬（禺山，陸素菲）

80135 執手巾（李銳祖，許艷秋）/ 新時代（何大傻，何倩兒）

80136 脆麻花（老丁，呂紅）/ 老爺車（鄭君綿，許艷秋）

80137 珠聯璧合（李銳祖，馮玉玲）/ 賣花聲（鄭君綿）

80138 郎情妾意（鄭君綿，許艷秋）/ 處處賣相思（李銳祖，馮玉玲）

80139 苦海紅蓮（許艷秋）/ 人海團圓（周聰，呂紅）

80140 春曉（呂紅）/ 一吻情深（周聰，呂紅）

當中，僅有 80126 是未知道具體內容。

採蓮曲

曲：于粦據《柳搖金》改編 | 詞：羅寶生 | 灌唱：崔妙芝 | 唱片版 1962

《採蓮曲》，是電影《花好月圓》的插曲，影片於 1956 年 9 月 19 日首次公映，屬新聯影業公司的出品，主演者有張活游、紫羅蓮等。

《採蓮曲》要到 1962 年尾，才跟另外兩首電影歌曲《赤米煮粥一鑊紅》和《花非花》合灌於同一張四十五轉唱片。三首歌曲都是于粦創作或改編的。

這唱片於電台的首播日期是 1962 年 12 月 30 日，乃是由商台播放，於下午五點至五點半的粵語流行曲播放時段中，先後播了《花非花》和《赤米煮粥一鑊紅》。至於《採蓮曲》，則由香港電台首播，日期是 1963 年 1 月 11 日下午六點五十分至七點的時段。

《採蓮曲》的調子，來自著名的廣東音樂樂曲《柳搖金》，但于粦把它改寫成多聲部合唱。在 1956 年的時候這樣改寫，真是前衛！于粦生前，筆者曾有幸請教他：「為甚麼要拿一首廣東音樂來改寫，卻不寫一首全新的？」他答道：「那時電影公司方面『等米落鑊』，哪有時間等他作一首全新的！所以只好改編舊曲，並請來羅寶生幫忙填詞。」于粦前輩還記起，人們看電影時聽到這首《採蓮曲》，感覺是新鮮的，因為廣東音樂樂曲委實未試過這樣改寫成多聲部合唱。他說，其後這首《採蓮曲》曾公開演唱過多次的，觀眾緣很不錯。

等待再會你

調寄 *Till We Meet Again* | 曲：Richard A. Whiting | 詞：胡文森 | 灌唱：鄧蕙珍 / 鄧慧珍

由鄧蕙珍灌唱的《等待再會你》，是和聲歌林唱片公司第四十二期的七十八轉唱片出品。從該期的唱片廣告在報上刊載的日期，可推知它們是在 1956 年農曆新年期間面世。

筆者過去在查找粵語老歌的歌書時，不曾見有刊載這首《等待再會你》，這次多得 Lee Yee Yen 兄賜贈相關的資料，始接觸到它。

在隨唱片附贈的歌紙上，只是見到「胡文森作曲」的字樣，可是在唱片的片芯上，卻道是「胡文森詞」。看來這應是「曲詞：胡文森」。不過，據網友 Larry Lo 指出，曲調是來自西曲 *Till We Meet Again*，由 Richard A. Whiting 作曲，Raymond B. Egan 作詞，寫成於 1918 年。由於編製短片時誤以為是「曲詞：胡文森」，短片內的錯誤已沒法改正，謹在此恭錄得 Larry 網友賜正的資料，敬希垂注！

由是發現，《等待再會你》這歌名像是 *Till We Meet Again* 這英文歌歌名的意譯。再看原來的英語歌詞，胡文森寫的粵語詞看來也像是努力呈示原英文詞的詞意呢！

灌唱者鄧蕙珍，相信亦即是鄧慧珍，那時候歌者為不同的公司錄歌，名字往往會用同音字替代。如「白英」有時亦作「白瑛」。手頭是有一份鄧慧珍的文字資料，原刊於 1939 年 3 月 10 日「今樂府」版，那是黎紫君撰寫的「歌藝人列傳」中的一篇，該篇的主角就是鄧慧珍：

東方體育會中樂部女謳（按：歌）唱台柱鄧蕙珍，碧玉年華，天真嬌憨。以年稚，恒喜怒無常，有逗之笑則笑，以雅愛觀莎莉譚寶，遂以莎莉鄧號於眾。有調之日，莎莉攖耳，彼姝者子，乃又掩耳走矣。嘗聞讀某女校，頗勤，今已輟業矣，轉作業於某大公司。於東方會音樂班期（星期二、五）輒延至九時後始蒞會，有謂之「大班」者，彼姝輒欲擺其柳腰而作態否之。論謳藝，聲線頗佳，且咬弦露字，於子喉謳唱人材不多之際，乃得列入甲組中人也。彼姝於擅謳唱外，復擅游泳，尤精於跳水，惜未嘗露頭角，致未顯耳。

賭仔自嘆

調寄《載歌載舞》｜曲：胡文森｜詞：馬仔｜灌唱：馬仔

每提起《賭仔自嘆》，香港這邊的樂迷就會想到鄭君綿，認為它是鄭君綿的首本名曲。然而，要注意的是，《賭仔自嘆》並不是鄭君綿首唱的，首唱者是大馬華僑馬仔，甚至，最初面世的《賭仔自嘆》版本，是由馬仔親自填詞的。

這個事實，筆者首先是從阮兆輝先生口中得知——多年前的 2009 年，阮先生主持完一個講座後，筆者特別就這個疑問向他請教！

據 Lee Yee Yen 兄考證，南洋的巴樂風唱片公司，在 1954 年推出了一系列的粵語歌唱片，第一首就是由馬仔根據電影歌曲《載歌載舞》重新填詞的《賭仔自嘆》（唱片編號 5755A，模板編號 1199）。也是據 Lee 兄提供的資料，馬仔原名盧業華，生於 1918 年，四十年代就開始在馬來西亞一帶跑碼頭獻唱。

由馬仔填詞的《賭仔自嘆》，開始五句，都是天九和牌九（天九遊戲的一種玩法）術語，即是「二三更」乃是牌九術語，指一種幾乎必輸的牌型（由歌詞頭四句所唱出的天九牌構成），而並非指某個時間。為方便各位認識這些術語，在本短片中嘗試配以圖解，起始時間約是 1:35。認識了這些術語之後，便知道馬仔這幾句是填得很絕的！

這裏很感激一位熟悉天九牌九的朋友的耐心指導！然而大家要注意，馬仔當年這樣寫，是基於舊例。近幾十年來卻有新例，「大頭六」這隻天九牌是可以選擇變為三點的，那麼歌中所提到的四隻天九牌，便不一定

是「二三更」了。據知，這種規例的改變，是從澳門那邊開始的。

馬仔生活在大馬，所以詞中有若干馬來西亞粵語，這些，香港這邊的聽眾實在未必明白的。這方面，多年前幸得大馬臉書朋友幫助，她特別去請教母親，因而對個別用語的詞義才能略知一二，很是感謝這位朋友！

「食更青」，是「食粥」或「食粥水」之意。舊日大馬粵僑有句口頭禪曰：「無錢食飯就要捱更青」。但「食更青」也可能是一語雙關，大馬的一處地名 Sekinchan（雪蘭莪州北部的一個小鎮），粵僑諧謔地音譯成「食更青」，該處是魚米之鄉，現稱「適耕莊」；「嗜的」，是指「仄迪（Chetti，亦作 Chetty）人」，是來自南印度的商人和馬來半島女子所生的族群，他們主要從事放款借貸生意；「佢又擰擰吓頭」亦有所本，是指印度人講話喜歡擰擰吓頭。

馬仔所灌唱的《賭仔自嘆》，不但在南洋地區流行，甚至相信很快亦在香港流行起來，香港的粵語時代曲，發軔於 1952 年夏天，在這發軔時期，不乏原創，題材也以嚴肅為主，可是到了 1954 年，隨着《賭仔自嘆》及其他星馬粵語歌登陸香港，香港的粵語時代曲生產便發生變化，開始多了鬼馬諧趣歌曲，而原創作品數量則開始減少。這些改變，相信多多少少是受《賭仔自嘆》等星馬粵語歌的影響。

《賭仔自嘆》的原曲，是電影《蝴蝶夫人》中的一首插曲，名叫《載歌載舞》，由吳一嘯先寫出歌詞，繼而由胡文森譜上歌調。關於這闋歌曲，可參見「第六節　三四十年代的粵語歌」一節。

（按：短片內的一句文字「由錢隆兄供」應是「由錢隆兄提供」，敬請包涵原諒！）

絲絲淚

調寄同名小曲 | 曲：王粵生 | 詞：佚名 | 灌唱：譚倩紅

本短片中的《絲絲淚》，其錄音是來自美聲唱片公司第四期七十八轉唱片出品。由譚倩紅灌唱，黎兆侯樂隊伴奏。這一期唱片，廣告可見於1954年2月22日《華僑日報》，相信唱片亦是在這日期前後面世。

譚倩紅灌唱的《絲絲淚》，觀其歌詞，似乎是某電影的插曲，奈何缺乏資料，無法考查會是哪部電影中的歌曲。

《絲絲淚》的曲調，創作者是王粵生，據王氏的門生考證，它是特別為粵劇《龍鳳花燭夜》中的一支粵曲《雲雨巫山枉斷腸》所寫的小曲，筆者估計是唐滌生先寫出曲詞，然後由王粵生譜上歌調。

粵劇《龍鳳花燭夜》首演於1951年10月19日，距離今年已有七十年。這個短片也選在香港時間的2021年10月19日上載，以示紀念！

本短片中譚倩紅灌唱的《絲絲淚》，歌詞無疑是重新填寫的，奈何唱片公司本身都沒有交代填詞人是誰，只得「佚名」。其歌詞如下：

> 孤清清，悄寒靜。
> 恨愛交进，我為情為愛陷胭脂阱！
> 依稀回憶，翠堤邊與卿卿，
> 相偎倚，倆含情，貫心靈。
> 萬種儀態幽清，
> 到今朝始覺，真好似夢已無形。

監牢風味今自醒，

自悔痴心，更被情累困愁城。

依稀回憶，翠堤邊與卿卿，

相偎倚，倆含情，貫心靈。

相信一般為唱片出版而創作的歌曲，不會提及「監牢」，由此不免猜測會否是電影歌曲。《絲絲淚》本屬慘情歌調，然而也許是基於市場考慮，譚倩紅灌唱的這個版本，音調輕快如跳舞歌曲。無論如何，譚倩紅這個版本，應算是《絲絲淚》的第一個流行曲版本。

心懷歡暢慚歌短

調寄《紅燭淚》|曲：王粵生|詞：佚名|灌唱：黃金愛

這個短片的錄音，如依唱片公司當年的歌曲標題，乃是《紅燭淚》。然而，這個錄音所唱的歌曲，實際上是據《紅燭淚》另填了歌詞，而非《紅燭淚》原作。由於《紅燭淚》的原作甚是著名，知者眾多，所以筆者情願以這錄音版本的歌詞首句「心懷歡暢慚歌短」為歌名，並交代是調寄《紅燭淚》。

《心懷歡暢慚歌短》（調寄《紅燭淚》），是美聲唱片公司第四期七十八轉唱片之出品，該期廣告曾見刊於 1954 年 2 月 21 日《星島日報》（《華僑日報》遲了一天）。這七十八轉唱片另一面收錄的是霍雲鶯主唱的《春之誘惑》。

本短片之歌詞乃由 Lee Yee Yen 兄提供，來自古舊的歌書，但對過錄音，那份歌詞是有錯漏的，現在努力據錄音修正，但還是有一兩處有疑惑，主要是「喜三代獲恩光福眷□叩謝老天」這句，「恩」字不大肯定，有□處似乎也應有字，卻不知是甚麼字。還待高明賜教，謝謝！

關於本錄音的主唱歌者黃金愛，筆者手頭有一篇由梵宮撰寫的「藝壇點將之黃金愛」，刊於 1959 年 10 月 25 日《華僑日報》，茲撮錄若干片段，供各位網友參考：

> 黃金愛有神童之譽，四五歲已拜師學藝，並與潘有聲、陳少棠等幾位神童合演《劉金定斬四門》。其父黃劍公後來更聘請多位名歌樂家教授唱功……自神童開始演戲以來，她從沒有當「梅

香」。再長大一點，黃金愛也開始拍電影了，比如《十載繁華一夢銷》（1952），片中飾演司馬小琴……那時很多戲迷說她響亮的聲線有點像紅線女，她聞之，聘請馮華教授女腔，後來在電台試唱《慈母淚》和《一代天嬌》，廣獲讚美，從此她便一直改唱女腔……她同時並學習樂器如琵琶、揚琴，也有請專人在家中教授她英語。

據網上資料，謂黃金愛生於 1938 年，如屬實的話，則黃金愛灌唱這首《心懷歡暢慚歌短》的時候，只有十五六歲。

三四十年代的粵語歌

（一）四十年代五首

1948.09.30

燕歸來

曲：胡文森｜詞：吳一嘯｜短片版本由白鳳灌唱，名《新燕歸人未歸》。

很感謝容世誠博士電郵了一段珍貴錄音給筆者！這錄音就是短片中所見的《新燕歸人未歸》，白鳳主唱。估計這是轉錄自 1950 年左右面世的，在南洋灌錄的七十八轉唱片。

白鳳是新加坡歌手，錄過不少粵語歌唱片，期間更跟朱慶祥合作錄了一些粵語合唱歌。朱慶祥 1959 年來香港發展，成了粵樂大師。朱氏一門三傑，其兄朱毅剛便是《胡地蠻歌》（《鳳閣恩仇未了情》中的著名小曲）的作曲人。

回說《新燕歸人未歸》，不聽則已，一聽原來果然是那一首── 1948 年面世的，號稱「中國第一部七彩（彩色）電影」的《蝴蝶夫人》中的插曲。十餘年前從電影資料館所藏的電影特刊中已知，這插曲名《燕歸來》，又名《燕歸人未歸》。

《蝴蝶夫人》有兩首原創粵語歌曲，日後都很有影響力。而這兩首插曲，更是罕見有攜手合作的吳一嘯和胡文森的創作結晶，兩首歌曲，都是吳一嘯寫詞，胡文森據詞譜曲，都是先詞後曲之作。插曲之一《載歌載舞》，五六年後被惡搞成《賭仔自嘆》（伶淋六，長衫六……），胡文森譜寫的歌調自此天下聞名！另一插曲，便是《燕歸來》，後來人們

據歌調的特色，又命名為《三疊愁》，連作家鍾曉陽當年都在她的大作《惜笛人語》中提過這《三疊愁》的名字。又後來不知怎麼樣的，竟訛為是由陳冠卿作曲，並曾在音樂會場刊上一錯再錯。

三年前左右，看舊《華僑日報》的電台節目表，查知白鳳主唱的《新燕歸人未歸》，香港電台的最早播放紀錄是 1954 年 11 月 28 日，湊巧地，幸運唱片公司為鄭幗寶（當時用「新紅線女」這個名字）灌唱的《燕歸來》，是在差不多的日子面世，其唱片廣告初見報的日期是 1954 年 12 月 4 日。

大抵是重新灌唱，白鳳的版本於是加個「新」字，而不能忽視的是原曲三段歌詞白鳳只唱了頭兩段，這顯然是由於載體的限制！一張七十八轉唱片，一邊的時間頂多三分餘鐘，如果是三段唱齊，約要四分半鐘或更多一點，在當時是不可能的事，除非把歌曲分成兩截。

這樣也明白了，鄭幗寶所錄唱的《燕歸來》（遺憾至今未聽過），從搜集回來的唱片附贈歌紙可見，其中位置相若的三對五字句，原曲的樂句是長兩小節的，卻全濃縮成一小節長。相信這亦是為了載體限制而施的無奈之計，每段縮減一個小節，應可省回十多廿秒，加上全曲的演唱速度應會快一點，這樣，三分餘鐘應可把三段唱齊！十餘年前，見此情況，是一直想不通的。

要注意的是，在電影中，《燕歸來》的幕後代唱者應是李慧，這是從當年的電影特刊上得知的。至於為何在短片中的剪報上卻標示為梅綺演唱，原來電影公司大觀公司聯同《伶星日報》音樂部到 ZEK 電台作播音演出，為《蝴蝶夫人》加大宣傳力量，當晚節目（從八時五十五分至

十一時正），共七個曲目之中的第四首歌曲，即《燕歸來》，是由女主角梅綺來唱的。

《燕歸來》的詞曲甚有特色。吳一嘯撰寫的曲詞是這樣的：「一番腸斷燕歸來，知是別離一載。人在閨幃中，心在雲山外。燕巢空結呀只是郎不歸來。兩番腸斷燕歸來，知是別離兩載。倚遍了樓臺，憔悴了香腮。燕巢重結呀一樣郎不歸來。三番腸斷燕歸來，知是別離三載。桃花真命薄，與妾有同哀。燕巢三結呀只是郎不歸來。」

這曲詞的模式很易讓我們聯想到諸如《九張機》、《四季歌》等「轉踏體」民間歌謠。可是，《燕歸來》還有一個很特別之處：詞雖有三段，詞句重出之處甚多。可以說，三段歌詞，各段的段頭段尾的詞句基本上是一樣的，只有很個別的地方有異，但居中的兩個五字句，則在各段中都不同，並不見字句重出。

胡文森據這首曲詞譜出來的曲調，也亦步亦趨，弄成各段的段頭段尾的曲調基本上是一樣的，只有很個別的地方有異，但居中的兩個五字句，則任隨它譜成不同的旋律線，只是在節拍上略見相似而已。

（按：本文部份內容原刊於 2015 年 12 月號（第一六四期）《戲曲之旅》）。）

載歌載舞

曲：胡文森｜詞：吳一嘯｜短片版本由白鳳灌唱，名《新載歌載舞》。

南洋歌手白鳳灌錄的《新載歌載舞》，那個「新」字應是重新灌唱之意，事實上，原曲仍是《載歌載舞》，它是特別為電影《蝴蝶夫人》創作的插曲之一，是先寫好詞然後譜曲的。後來，南洋歌手馬仔（原名盧業華）給它填上惡搞詞《賭仔自嘆》，並親自灌唱：「伶淋六，長衫六……」，往後，《賭仔自嘆》的鋒芒是完全蓋過原曲！

在電影《蝴蝶夫人》內，《載歌載舞》這首插曲應是在夜總會的背景之中唱出的，按有關的電影特刊的記載可知，電影中是由五位歌女每人唱幾句的，也有些段落是五人齊唱，她們是胡美倫、鄧慧珍、李慧、陳翠屏、夏寶蓮。歌聲中，還有陳惠瑜（按：她是馮寶寶的母親）大跳其絲帶舞。

電影特刊所刊的歌譜，是見有「咚隆咚咚隆咚咚隆咚隆咚」這句歌詞的，故此可以相信白鳳演唱的這個版本，是頗接近原來的電影歌曲的。

從《載歌載舞》曲調結構之鬆散，可判斷它是因詞而生的，也就是先有歌詞才譜上曲調的。再者，這首歌既已預設了在夜總會唱出的，作曲者讓它的曲調具時代感、現代感當是必須的。仔細端詳曲調，譜曲者胡文森確然能藉所寫出的旋律營造時代感，而在譜曲過程中，巧思也不少。

他藉助接連出現的切分音節拍，創造了一個很易上口又極富動感的過門樂句：「士工工，工尺尺，尺上上，乙士」，安排它穿插在各個段落之間，使歌曲的發展有很強的統一感，也奠定整首歌曲的酣歌熱舞情調，

以及點點時代氣息。筆者相信以「咚隆咚咚隆咚咚隆咚隆咚」等節拍性
虛詞填到過門樂句上，也是胡文森的主意，詞人吳一嘯的原詞應是沒有
它們的。有了這些男唱女襯或女唱男襯的節拍性虛詞映襯，就更感歌舞
場面的喧鬧。可惜後來重唱《載歌載舞》的版本，把所有的「咚隆咚咚
隆咚咚隆咚隆咚」虛字唱詞刪去，意圖精簡它，卻損耗了「喧鬧感」。

從曲調的段落架構來看，那幾乎是獨一無二的。因為移去了所有過門樂
句及「咚隆咚咚隆咚咚隆咚隆咚」虛字唱詞，曲調便斷開成四小段，這
時我們會發現，第一段長十六拍，第二段長二十四拍，第三段長三十二
拍，第四段長三十六拍，拍數是一段比一段多，要找一首有相類架構特
點的歌曲，難啊！這種漸增拍數的段落架構，像是象徵情緒的漸次高
漲。筆者相信，這種高漲與亢奮感是到第三段為止，第四段的音調卻已
變為樂極生悲，只是那「悲」並不厲害而已。相信，這樂極生悲之感是
作曲者以寬緊對比造成的：歌曲的首三段，最長時值的樂音都只有兩
拍，可是最後的第四段，四個樂句，前三個的句末音都長四拍，最後一
句還有八拍長，這樣，首三段不斷的緊湊躍動，到最後的第四段卻句句
舒展，長太息之感因而顯得特別強烈，而這也很配合所譜的四句歌詞：
「今宵雙飛燕，明日又西東。人如山與水，何處不相逢！」詞意也是相
對地開闊的。此外，四個小段都是從「工」音起唱的，這或許只是巧
合，但僅有十六拍的第一小段以「工」音開始，以「工」音結束；第二
段第一句亦是「工」音起「工」音結，這樣的短距離「首尾相合」，應
是有意為之，作用是既使旋律美麗又讓聽者較易記憶。

歌詞方面，筆者與朱耀偉兄合著的《香港歌詞八十談》，當中也有一篇
是專門談《載歌載舞》的歌詞。

據 Lee Yee Yen 兄提供的最新資料，錄有白鳳這首《新載歌載舞》的七十八轉唱片，其廣告早在 1950 年 11 月 17 日便已見刊。可見這首歌曲的錄音，至少在 1950 年之內便已灌好的。（補記於 2020 年 10 月 13 日。）

（按：本文部份內容原刊於 2013 年 6 月號《戲曲品味》「曲小情深」專欄。）

電影《蝴蝶夫人》演出廣告

海角情鴛

曲詞：佚名 | 灌唱：莊雪芳 | 又名《人生曲》

《海角情鴛》，南洋歌手之中，白鳳灌唱過，莊雪芳也灌唱過，但香港這邊卻不見有誰灌唱過。

《海角情鴛》這首歌曲的來歷如何？追尋起來倒是牽涉甚廣！先是知道這闋歌調也會當作小曲用於粵劇、粵曲，而小曲名字是《人生曲》。從《人生曲》，粵曲界朋友不難想起，著名粵曲《隋宮十載菱花夢》便有採用，而工具書《小曲三百首》、《粵劇小曲 768 首》都有收錄這支《人生曲》。

奇怪的是，《海角情鴛》歌詞一開始便是「人生……」，立刻聯想到這會不會原是電影歌曲。再查探一下，果然是有部粵語片喚作《海角情鴛》。甚至，有一支由黃超武、徐人心合唱的，名叫《海角情鴛》的粵曲，再聽聽那《海角情鴛》粵曲，亦用到《人生曲》，而該粵曲中《人生曲》的歌詞基本跟白鳳和莊雪芳唱的《海角情鴛》相同，到此已幾乎可以肯定，莊雪芳唱的《海角情鴛》，原本乃是同名電影內的一首插曲。

電影《海角情鴛》，是大觀影片公司在美國分廠拍的彩色電影，由黃超武、周坤玲合演，在香港，是於 1947 年 2 月 13 日首次公映。而這亦可說是周坤玲從影的處女作。網友 Lee Yee Yen 兄查得，《海角情鴛》是於 1947 年 7 月初在星加坡上映，他也在 1947 年 6 月 23 日的《南洋商報》查悉，當日的星加坡廣播電台，有「新月音樂團」到該台播唱歌曲，其中包括《海角情鴛》的插曲兩首，報上還刊出了兩首插曲的歌詞，其中一闋詞亦即莊雪芳唱的《海角情鴛》歌詞。由此，可以百分之

百肯定，莊雪芳唱的《海角情鴛》，原本乃是同名電影內的一首插曲。

在追尋過程中，又發現約七年前，香港電影資料館是曾放映過《海角情鴛》，有關的文字介紹寫道：「主角的失憶，彷彿告訴大家『往事如煙』，片中更重覆唱頌『人生何處不是家』，歸國的意懷只能如鬼魅般透過歌曲寄意。」這樣，雖無緣看過電影，亦知道莊雪芳唱的《海角情鴛》，在原來電影中是很重要的元素。

講開又講，莊雪芳唱的《海角情鴛》，在上世紀五十年代中期，不時可以在香港電台聽到。遺憾的是始終找不到《海角情鴛》/《人生曲》的詞曲創作者的名字，卻可以肯定是一闋百分之百原創的歌曲。筆者統計過歌詞的相鄰字音跳進的頻率，約是 0.34146……，大過十六分之五而接近八分之三，符合「八分三定律」（舉凡一般非依曲調填成的書刊文字，粵語相鄰字音跳進的頻率約是八分之三），由此可以大膽肯定《海角情鴛》/《人生曲》是先詞後曲的作品，即是先把歌詞寫出來，然後讓音樂家據詞譜曲。這先詞後曲的作法，可說是早年粵語電影的主流創作方式。仔細留意，可見到音樂家譜曲時，是有藉用到曲詞中聲律重出之處，如「去到」和「到處」，「處不是家」和「處一樣花」，都屬聲律重出，譜曲者於是藉此譜上有呼應感的樂音，聽來遂易入耳。

上文提到《海角情鴛》還有粵曲版，由黃超武、徐人心合唱，查香港電台主編的《香港粵語唱片收藏指南──粵劇粵曲歌壇（20's-80's）》，錄有此粵曲的唱片是中勝公司的出品，於 1963 年推出。不過，黃超武1961 年已赴美國定居，徐人心更早於 1953 年便回中國定居，不復在香港生活，因此可以估計黃超武、徐人心合唱的這支《海角情鴛》粵曲，應該很早便灌唱好，只是到了 1963 年才正式推出。

末了，說說《海角情鴛》/《人生曲》各自的命名策略。莊雪芳灌唱這歌時，距電影《海角情鴛》上映的時間只是三四年左右，以《海角情鴛》命名歌曲，應可讓消費者易於跟同名電影聯想起來，知道是那電影中的插曲。至於《人生曲》，應可相信是取歌詞首兩三個字為名，這樣的命名辦法很是常見。只是，現在暫時沒法知道，作為該影片的插曲，原本是叫甚麼名字，是否就是叫作《人生曲》？

紅豆曲

曲詞：邵鐵鴻 ｜ 灌唱：白鳳 ｜ 又名《紅豆相思》

《紅豆曲》，亦作《紅荳曲》，又名《紅豆相思》。這是 1941 年面世的
電影《紅豆曲》的主題曲。這闋歌曲由邵鐵鴻寫詞並把王維的詩句鑲嵌
進去（但略改了個別字眼），然後親自譜上曲調。

1979 年 7 月 14 日，《華僑日報》有位程萬里君，憶述過《紅豆曲》的
創作過程，茲轉述如下：

> 憶四十多年前（按：在當時而言是計算多了，怎麼算都不超過
> 四十年），邵君早將紅豆曲拍片上銀幕，由當時粵語片紅星梁雪
> 霏、張活游、馮峯及邵本人聯同主演，賣座空前，口碑載道。粵
> 語片當時正走拍製木魚書劇本路線；而適逢抱着改良粵語片之名
> 導演馮志剛及編劇馮一葦昆季垂青，請邵君為該劇創作新穎主題
> 曲；又以限於劇情，馮氏兄弟指定要將唐詩王維所作之「紅豆生
> 南國，春來發幾枝，願君多採擷，此物最相思」四句，設法譜入
> 宮商；更要邵君將首末兩段，加入邵君本人詞藻。當時：作曲者
> 不多，他們（名從略）認為俱不能勝此創作重任。時邵君正忙於
> 主理大觀影片公司歌曲部門，因與馮氏稔交，又見馮氏昆季，盛
> 意拳拳，而彼此均以改良粵語片為宗旨，可謂志同道合，乃毅然
> 應允。窮七晝夜之心思精神，譜出美妙之旋律，果然一曲成名，
> 不同凡響。

筆者注意到，電影《紅豆曲》，早於 1941 年的元旦，已經在《星島日報》
上刊登了廣告，看來是早在 1940 年的時候，電影已經拍竣。但該片是

要到 1941 年 12 月 3 日才作首輪公映，有趣的是只差了年頭年尾，連電影公司的名字都改換了，年頭是「黃金」，年尾卻是「星光」。《紅豆曲》上映幾天後，便不幸逢上日軍攻打香港，戰時報紙難查，故此《紅豆曲》這部電影後來下落如何，是不大了了。

要為文賞析《紅豆曲》，不免想起 2002 年年尾的時候，筆者正在做一個「香港流行曲裏的中國風格旋律」研究，為此通過傳真機筆談的方式與黃霑做訪問。其中便談到《紅豆曲》，黃霑說：「我反對粵語歌先詞後曲，是因為粵字九聲。本身音樂性強，限制了旋律去向與發展。有時，短短四句詞，可以幸運地配上個不差的旋律，也只是僥倖。大部份時間會像南無的頌經式吟哦，因此不太主張青年人嘗試，以其費力而難討好。即邵先生的《紅豆》也要靠過門優美旋律轉移注意力。第一句，就不是出色起句。但『紅豆生南國』這句詩，人人皆知，腔以字存，只能說是『好命』碰巧遇上。」按理解，這兒黃霑說的「第一句」，是指譜「紅豆生南國」這詩句的樂句。

《紅豆曲》整首歌都是先詞後曲的，而不僅是中間的四句王維詩句屬先詞後曲。儘管黃霑在字裏行間對《紅豆曲》的曲調並不特別好評，但至少他也認為歌曲的過門旋律是優美的。

上一輩音樂人習慣以先詞後曲的方式創作小曲，大抵也真是為了補救歌調旋律難譜得優美，往往很用心寫一個用於過門以至引子的旋律，讓它穿插於歌曲的段與段之間，既起「標題」或「簽名」的作用，也使歌曲聽來份外有吸引力。較仔細地分析一下《紅豆曲》那個引子過門兼用的樂句，光是音群再現（由於是即時再現，亦可稱為「連珠」）的手法就使用了三次，其中有回文性質的音群也有兩個。這些美化旋律的技巧，

電影《紅豆曲》演出廣告

足以保證旋律的美聽。是以大行家如黃霑，亦由衷讚揚這樂句之優美。

本短片獲一群曼谷耆網友留言，資料頗珍貴，摘自中華民國 29 年 11 月 3 日香港《華字日報》第一張第四頁藝壇專欄，轉錄如下：

> 輕快明朗化的《紅豆曲》，將成為 1940 年的新型劇。「紅豆生南國，春來發幾枝？願君多採擷，此物最相思。」這是唐朝的詩人王維，描寫紅豆的一首永傳不朽的詩，作者的一腔春情，在詩裏透露的淋漓盡致。這麼旖旎華麗的物件，現在給『黃金公司』用來作為一部影片的題名，那就是《紅豆曲》了。《紅豆曲》的劇作者是馮一葦，他以前曾貢獻過一部劇作《難得有情郎》（1938），也許此君是一個多情種吧？他的作品是那麼的情意綿綿。
>
> 《紅豆曲》的取題材，就是根據了那一首詩在某一個紅豆村裏，住着數十個紅豆女兒，她們生得明艷；又美麗又活潑，隨着紅豆生滿枝時，便一齊地歌唱着紅豆歌曲，邊唱邊採摘，是多麼的詩意。怪不得把張活游、馮峰、李超、梁風等一群活潑青年們吸引得醉醺醺。導演者是馮志剛，主演者是梁雪菲、張活游、李超、馮峰、梁風、黎明、容玉意等。尤令我們注意的是三個客串的人物，一個是音樂家邵鐵鴻；一個是舞影紅人梁上燕（梁夢娜）；還有一個是張靜，他們都在這片裏擔任着很重要的角色。《紅豆曲》全片輕快、明朗，將成為 1940 年度一部寶貴的新型劇。

（按：本文部份內容原刊於 2014 年 7 月號《戲曲之旅》的「小曲微觀」專欄）

1940.12.06

胡不歸

曲：梁漁舫｜詞：馮志剛｜灌唱：呂紅

《胡不歸》這闋歌曲，是特為同名粵劇電影而創作的，影片於 1940 年
12 月 6 日首映。觀眾聽後都極其喜歡這首用三拍子寫成的粵調歌曲。
以至後來原本的同名粵劇也非得把這闋歌曲加進去不可！

七十年代中期之時，粵語流行曲振興，有幾位歌手都曾重新灌唱過這闋
《胡不歸》，如徐小鳳、甄秀儀和張慧等。和聲歌林在 1952 年推出第一
批粵語時代曲唱片的時候，亦不忘「向」這首名曲「致敬」！也不忘一
提，八十年代的電影《胭脂扣》，片中哥哥張國榮也曾唱過這闋歌曲。

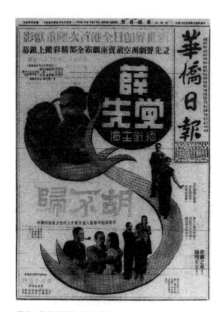

電影《胡不歸》演出廣告

（二）三十年代十三首

1938.12.25

抗 X 歌

曲詞：邵鐵鴻｜純音樂版

《抗 X 歌》，原名估計是《抗倭歌》，又名《愛國歌》，是 1938 年電影《舞台春色》的插曲之一，影片於 1938 年 12 月 25 日首映。

據歌譜和歌詞的上文下理來推測，這個「X」應是「倭」字。上世紀三十年代末，香港政府在戰禍陰影下，對傳媒檢察甚嚴，「倭」字都不能出街，只能以「X」代之。歌詞中亦有「X 奴」。

《抗 X 歌》應沒有錄成唱片，據電影特刊知道，這闋歌曲是由邵鐵鴻包辦詞曲創作的，在影片中，則由陳雲裳帶領「全體大觀美女團」合唱。

《抗倭歌》歌詞如下：

> 誰願做馬牛？有辱祖宗羞！
> 倭奴今已犯神州！
> 田園廬舍盡成坵，慘殺同胞冇理由。
> 勸君莫負少年頭，為求民族爭自由，
> 誓將熱血與顱頭，
> 拚死衝鋒殺強寇，
> 一致奮鬥起來向前走，

大家努力把國救

殺！殺！殺！殺盡倭奴方罷手，

凱歌齊奏，萬古名留。

歌調是甚激昂的，想研究一下是否先詞後曲之作，於是便統計一下它的文字聲律頻譜，統計結果所示，四個類音階的用量是 24：17：26：26，不是據曲填詞所常見的那種「○＜二＜四＜三」的形態，跳進頻率方面，是 0.423，比天然粵語的跳進頻率八分之三要大些，而這當然亦遠離一般據曲填詞時跳進頻率常小於十六分之三的情況。兩種數據俱顯示，《抗倭歌》應是先寫詞後譜曲的。當然，再看看旋律結構之鬆散，便又多一個理由肯定它是先詞後曲的。

為了能讓大家可以聽聽《抗 X 歌》的音調是何模樣，特請求林國樂兄用琵琶來演奏它，而為了讓琵琶可發揮所長，亦請國樂兄考慮把歌譜增潤以至改動一下。現在短片中的琵琶演奏版本，曲譜凡有以紅色顯示的，即為增潤或改動之處。筆者特別感謝林國樂兄的鼎力支持！

寄春愁

曲：易秋霜｜詞：佚名｜灌唱：陳雲裳

陳雲裳曾灌錄了一張七十八轉唱片，唱片中兩首歌曲都是用粵語唱的，而筆者曾收集得有關這張唱片的廣告，因而得知它應在 1937 年的 6 至 7 月間面世。據檳城 Lee Yee Yen 兄告知，憑這兩首歌曲錄音的唱片模版編號，可推知早在 1936 年就錄好。

除了唱片廣告，筆者手頭再沒有關於這唱片中的《寄春愁》的資料了。然而，據知在唱片模版上，這歌曲的名字卻是喚作《寄春怨》。可是，唱片廣告上是喚作《寄春愁》的，甚至 Lee Yee Yen 兄的網上朋友找到的曲詞，歌名也叫《寄春愁》。再考慮到，曲詞是押「憂愁」韻的，而前賢在命名歌曲名字時，往往很講究平仄，《寄春愁》是「仄平平」，很合近體詩末三字的韻律，「寄春怨」乃是「仄平仄」，變成拗句。所以在這短片中，選擇了《寄春愁》為歌曲名字。

網上朋友找到的歌詞，只有作曲者的名字，筆者覺得也許是詞曲一個人包辦的。「易秋霜」的名字很陌生，但是「秋霜」也曾是劍的名字，不免會猜，這位「易秋霜」會不會是陳雲裳的「師傅」易劍泉的化名？

盡努力，試把《寄春愁》的歌調的曲譜聽寫出來，這時發現，《寄春愁》歌調的音域竟有兩個八度，非一般歌者唱得來。此外，伴奏之中聽到古琴聲，而歌曲最後結束在角（mi）音上，都是甚特別之處。

斷腸詞

曲：梁以忠 | 詞：南海十三郎 | 灌唱：白鶯

《斷腸詞》，由南海十三郎寫詞，梁以忠據詞譜上曲調，面世於 1937 年。

這首歌曲在五十年代的時候應該還在流傳，黎紫君編纂的《今樂府詞譜》，亦有刊載，並標明作詞者是南海十三郎。

這首作品應是電影歌曲，而關於這一切，說來話長。早在 1957 年，區琦前輩在《大公報》以「錦城春」筆名發表過一篇訪問梁以忠的文章，刊於該年的 7 月 29 日，文章標題為「春風得意（梁以忠代表作）」。文內說到：

> 大約二十年前左右，有一套叫做《廣州三日屠城記》的古裝粵語電影，男主角是胡某（梁先生也遺忘了），女主角是當年艷星陳倩如，在這齣電影裏附有兩支曲是先生撰作的，一支是《凱旋歌》，一支是《斷腸詞》（這兩支曲後來由歌林公司倩請梁先生的太太張瓊仙小姐來主唱，錄製成唱片）……

受這段文字影響，筆者一直以為《斷腸詞》是《廣州三日屠城記》內的一首插曲。到近十年八年，看舊報紙和舊電影的資料多了，才對此有所懷疑，覺得梁以忠接受前輩訪問時可能已記不清楚。筆者認為，《斷腸詞》應是電影《萬惡之夫》內的插曲。從現時絕無僅有的資料看來，《萬惡之夫》由南海十三郎編劇兼導演，主角是謝天，影片首映於 1937 年 2 月 28 日。據觀察，謝天自己曾在去電台播唱時把《萬惡之夫》的插曲《斷腸詞》演唱過兩次，一次是 1937 年 10 月 28 日，一次是 1938 年

3 月 29 日。不久之後，梁以忠的太太張玉京（又名張瓊仙）把《斷腸詞》和《凱旋歌》灌唱進同一張七十八轉唱片之中。這張唱片的廣告初見於 1938 年 6 月 11 日的《華僑日報》。從《華僑日報》的「今樂府」版可知，張玉京曾於 1938 年 8 月 18 日，跟隨同樂音樂研究社到電台播唱時，唱過《斷腸詞》，同年同月的 23 日，電台在晚上七時二十分至三十分的時段播出過《斷腸詞》/《凱旋歌》這張唱片。

此外，我們已至少可以肯定《斷腸詞》不會是電影《廣州三日屠城記》內的插曲，網上有前輩 Bosham 諸者詳細介紹了《廣州三日屠城記》內的歌曲，共有四首，當中並無《斷腸詞》的份兒。

現在聽到南洋歌手白鶯唱的《斷腸詞》，便想到這些曲曲折折的舊事，為了想使《斷腸詞》是電影《萬惡之夫》的插曲之事有確鑿之證據，本想去香港電影資料館或香港中央圖書館找資料覆核一下，惜乎此際疫情嚴峻，皆已閉館。無奈之下，只能暫時盡量展示手頭的相關資料。敬請鑑諒！

要說明一下，本短片內所展示的歌譜，是沿用傳統的曲譜，即短片內所見張玉京唱的那份工尺譜。但白鶯是用西洋樂器伴奏的，在音律上，是用十二平均律而非傳統樂律，故此「乙」、「反」二音會有點差異，這一點請大家留意。

邊個話我傻

粵曲｜曲：宋華曼｜灌唱：何大傻

以「邊個話我傻」為關鍵詞往網上搜尋一下，會見到仙杜拉、梁天、盧海鵬，以至尹光都唱過以這五個字為歌名的粵語諧趣歌。而歌詞調寄的都是粵樂《旱天雷》。

但其實，早在三十年代，就有人唱「邊個話我傻……」，調寄的亦是《旱天雷》，唱的人是當時頗有名氣的何大傻。不過，何大傻唱的這首是粵曲，而不是一般的普通歌曲。

憑報紙的唱片廣告可以推知，何大傻唱的粵曲《邊個話我傻》，應是在1936 年 8 月 12 日左右面世。關於何大傻的生平，拙著《早期香港粵語流行曲（1950-1974）》有頗詳盡的介紹，但只屬很小型的傳記，很多空白尚待補充。比如另一較後成書的拙著《原創先鋒——粵曲人的流行曲調創作》，便補充地提到三十年代之初，新月唱片曾舉行競猜唱片銷量的遊戲，結果，「銷量榜」第一和第二名都是何大傻有份唱的諧趣粵曲：與太太羅一擎合唱的《大傻占卦》、與小妹蘇合唱的《口多多》，這可見何大傻的諧趣粵曲在當時是甚受歡迎。從三十年代的《邊個話我傻》到七十年代的《邊個話我傻》，隱約是一種從粵曲到流行曲的傳承：諧趣歌曲，在這四五十年間，一直是大眾文化的主流之一。

其實五十年代，何大傻自己已先自以《旱天雷》來唱流行曲化的「邊個話我肥」！那是由胡文森填詞的《多多福》。

說來，在三四十年代，何大傻所灌錄的諧趣粵曲唱片，有不少的標題都

不忘冠上「大傻」二字，如《大傻搵笨》、《大傻舞獅》、《大傻艷福》、《大傻講古》、《大傻偷雞》、《大傻賣生藕》、《大傻寫信》、《大傻出城》及《大傻救國》等等。

欣賞本短片《邊個話我傻》的曲詞，其中有這一小段：「教學、偷雞、講古、剃鬚、出城、收稅，『咸罷冷』我都也曾做過」其實就是在提及大傻自己灌唱過的粵曲名曲呢！

從網上見到一篇文章，可知三十年代的何大傻，對南洋一帶的影響力也甚大。話說當時大馬的電台有位播音員，從何大傻這名字得到靈感，藝名改為李大傻，還把何大傻粵曲《邊個話我傻》調寄《旱天雷》的一段歌調作為他的電台節目的序曲！

筆者是第一次聽到三十年代的大傻歌聲，跟五十年代的大傻歌聲相比，聲線是明顯不同。

蟾宮怨

曲詞：盛獻三 ｜ 灌唱：陳雲裳

《蟾宮怨》，由陳雲裳灌唱，屬和聲麗歌第一期七十八轉唱片出品，唱片廣告曾見刊於 1937 年 6 月 29 日《華僑日報》。

《蟾宮怨》的歌譜歌詞，曾見刊於 1950 年代中期出版的《今樂府詞譜》（資深報人及粵樂粵曲票友黎紫君編纂）下集一百七十頁。在該《詞譜》，既有標示由盛獻三作詞製譜，亦有交代「摘自《唐宮綺夢》」，這《唐宮綺夢》，與後來朱廣撰曲，梁以忠和梁素琴合唱的同名粵曲無關，而是三十年代中期，由廣州聲片公司拍的電影，女主角正是陳雲裳，從《今樂府詞譜》的記載，有理由相信，《蟾宮怨》是這部電影的插曲之一。網上有指《唐宮綺夢》是 1935 年的電影，但難於查證。筆者只查得《唐宮綺夢》在香港是於 1936 年 6 月 20 日公映，故此，姑在短片標題把《蟾宮怨》的面世年份記為「1936？」。

《蟾宮怨》歌曲作者盛獻三，是嶺南音樂名家，惜其生平鮮見有人記述，只有陳倉穀曾於 1958 年《星島晚報》「樂器叢話」的連載文字中道及。陳氏是在談到箏這件樂器時，用了十餘篇的篇幅詳說盛獻三的生平，當然主要是說他音樂方面的歷程。本短片中一段關於盛獻三先生的介紹，便是據陳氏這十餘篇文字撮述出來的。

值得注意的是，檳城 Lee Yee Yen 兄為筆者找到的歌詞，其中一句是「萬縷情絲心不定」，但聽陳雲裳唱，唱的更似是「萬縷長絲心不定」。

離恨曲

曲：陳文達 | 詞：佚名 | 灌唱：白鳳

白鳳灌唱的《離恨曲》，從歌詞可知即是 1936 年面世的電影《同心結》中的插曲。當時這首插曲名字是《迷離》，而其實那歌調確是調寄陳文達作曲的西化粵樂《迷離》，只是略改了個別的音。電影製作者不另改歌曲名字，大抵是想藉助原曲《迷離》的名氣吧。

筆者早年於香港中文大學的戲曲資料中心得以看到三十年代的《新月十周年紀念特刊》的複印本，特刊內便刊有這首電影插曲《迷離》的工尺譜，但只有歌者名字黃笑馨，並無詞曲創作者名字。黃笑馨就是電影《同心結》的女主角，新月唱片公司讓她來灌唱這首電影歌曲，應該是有市場的考慮吧。可惜當年並沒有把該頁工尺譜複印出來，而現今戲曲資料中心早已不對外開放，欲複印無從了。

白鳳唱的《離恨曲》的歌詞，跟黃笑馨所唱的《迷離》版本有若干差異，故此在短片之中，有差異之處都標以紅色問號，以期大家注意。這些歌詞的差異或可疑之處，略記如下：一、「奸徒勢兇」，在《迷離》版本是「奸徒勢焰」，後者與電影宣傳語句相同；二、「難將恨填」中的「難」字白鳳唱得很高音，高到明顯產生拗音。然而不管黃笑馨所唱的《迷離》還是陳文達的原曲，這處都是 re do'，實在「難將」的「難」字不需唱高的；三、「是心難免」，在《迷離》版本是「此心難免」；四、《迷離》版本作「雙眉鎖臉」，但電影宣傳語句是「雙眉鎖斂」；五、「容露光消損」，在《迷離》版本是「容光消損」，後者與電影宣傳語句相同；六、「原為郎痴心眷」，在《迷離》版本是「為郎痴心眷」。

兒安眠

曲：錢大叔｜詞：冼幹持｜純音樂版

早在九十年代之初，香港民俗研究專家魯金先生曾在《明報》為文，且有大字標題謂：「粵語流行曲鼻祖是李綺年唱的《兒安眠》」。

隨着研究者之增多及研究程度之深入，此說已難成立。在 2006 年初出版的書《粵韻留聲——唱片工業與廣東曲藝（1903-1953）》（容世誠著），把粵語流行曲的緣起推前五年，即 1930 年，著者容氏認為陳剪娜、何理梨聯合灌唱的《雪地陽光》等歌曲，已經具備「粵語流行曲」的基本條件。2013 年，楊漢倫和余少華合著的《粵語歌曲解讀：蛻變中的香港聲音》，則提到 1930 年黃壽年灌唱的《壽仔拍拖》，認為「與五六十年代流行的『諧趣歌曲』的特質可謂一脈相承。」

姑勿論如何，《兒安眠》都是三十年代之中一首重要的粵語歌曲，它是電影歌曲，還是百分百原創的作品，而且亦可視作兒歌。在新月唱片公司的十周年特刊內，就《兒安眠》這闋歌曲，有如下的文字介紹：

> 大觀聲片公司出品《生命線》一劇，其中之歌曲最能深入民間者莫如《兒安眠》矣！此曲為冼幹持君以輕描淡寫之筆而寫出家庭倫理間之濃愛情緒，詞句清妙，音韻柔和，而李綺年女士唱來尤覺娓娓動聽，是故里巷傳習，遐邇知名，幾成為一種最新歌謠矣！惟以彼此互傳，文韻多誤，新月主人於是禮聘李女士本人以更美妙之歌喉，並最合其個性之《風流小姐》一曲灌製唱片，使崇尚李女士之藝術者，得以時時坐聽，亦以證互傳之誤耳。（按：原文無標點，由筆者加上）

《兒安眠》的歌詞如下：

> 兒安眠，兒安眠，長夜安眠到曉天，
> 媽媽只要兒入夢，兒要媽媽看月圓，
> 雲蓋月光難望見，乖乖呀，快快眠。
> 兒安眠，兒安眠，明月影兒過窗邊，
> 雞聲催我兒入夢，兒聽雞聲睡夢甜，
> 眠到綠窗紅日見，乖乖呀，快快眠。

這首歌曲，筆者估計，是先由冼幹持寫出一段歌詞，交由錢大叔譜出歌調，然後冼幹持依據所譜出的歌調填上第二段歌詞。

這首《兒安眠》看來暫時未能有唱片錄音可聽，筆者以稚嫩的柳葉琴琴技，依歌譜彈了一個版本，至少讓大家可以聽聽曲調的模樣。但願能拋磚引玉，大家可以很快便有緣聽得到原裝的唱片錄音！

（按：本短片封面把冼幹持的名字錯打成「洗幹持」，謹致歉意！望各位包涵！）

懷人曲

曲詞：佚名｜灌唱：紫羅蘭

《懷人曲》，是粵語電影《糊塗外父》的插曲之一，影片首映於 1935 年 10 月 27 日。從電影廣告得知，在影片之中，《懷人曲》是由吳楚帆和紫羅蘭合唱的。然而它的唱片版，卻只由紫羅蘭獨自灌唱。唱片廣告，首見刊於 1936 年 7 月 22 日，比電影遲了半年有多。

《懷人曲》是與《點解我中意你》收錄於同一張七十八轉唱片。《點解我中意你》的歌詞「倒字」不少，《懷人曲》在這方面的情況卻好得多，觀其字音與樂音的結合，大部份都見諧協，只是如果不看歌詞來聽，並且是第一次聽的話，大抵是很難聽到歌詞是唱甚麼的。

本短片可謂有珍貴歷史價值的錄音，其中並匯集了各方提供的資料，是為共同目標異地同心，非常感恩！而這也只有今天的網絡科技能玉成這種合作！

半開玫瑰

曲詞：麥嘯霞 | 主唱：黃笑馨 | 純音樂版

《半開玫瑰》，是同名電影的主題曲，該影片首映於 1935 年 10 月 16 日。這首歌曲，由麥嘯霞包辦作詞、譜曲，由該電影的女主角黃笑馨主唱。

麥嘯霞有多重身份：畫家、粵曲撰曲人、電影導演、演員等，屬 1930 年代的演藝界名人，惜天不假年，1941 年 12 月，日軍進攻香港，麥氏不幸於一次空襲中遇難喪生，年僅三十七歲！

麥嘯霞創作過若干電影歌曲，《半開玫瑰》相信是他的傑作之一，筆者早年搜集資料，曾從一冊《新月十周年紀念特刊》內把歌詞歌譜抄出，憑無聲的曲譜與詞句，已可想像其音樂之不俗。新月唱片曾把《半開玫瑰》灌成唱片，惜年代久遠，此曲如同湮沒，難見於網上。今誠邀林國樂兄以琵琶按譜彈奏一遍，讓大家能聽聽具體的音調的模樣，在此特別鳴謝林國樂兄！

點解我中意你

電影《鄉下佬遊埠》續集插曲 | 曲詞作者待考 | 灌唱：紫羅蘭

「點解我中意你」、「點解我鍾意你」、「點解我中意佢」、「我點解鍾意佢」……一闋歌曲的歌名有 N 種寫法，都已夠煩，能肯定的是，當初的電影廣告，歌名是《我點解鍾意佢》，當初的唱片廣告，歌名是《點解我中意你》。

以下還是統一用《點解我中意你》這個歌名吧！而這首歌是《鄉下佬遊埠》續集的插曲。

《點解我中意你》很不「啱音」，為何？是故意的嗎？就像《少林足球》裏面那一首「少林功夫好嘢」一樣？抑或當時的粵語歌就是這般不「啱音」的？

《點解我中意你》面世於 1935 年，對於同是三十年代中期的粵語歌曲，現在是頗有機會聽到一些，其中大部份都是協音程度較高的，這樣看來，《點解我中意你》有可能是故意寫得不大啱音，以取得一點喜劇感。

1934

春怨

調寄《楊翠喜》（古曲）| 灌唱：胡蝶

楊翠喜，其人其事，已成民間傳奇。網上，可見到無數的有關楊翠喜的傳說。粵樂《楊翠喜》，來歷是另一民間傳奇，說法紛紜，一切只能姑妄聽之姑妄言之。

感謝檳城 Lee Yee Yen 兄提供寶貴的錄音和資料！因而得聞三十年代著名女星胡蝶所灌唱的《春怨》，曲詞調寄的正是粵樂《楊翠喜》。據檳城李兄尋得的資料，胡蝶是 1933 年的時候為百代灌唱這闋《春怨》，並註明是「楊翠喜插曲」，歌曲在 1934 年發行（模板編號 A1387/1388，唱片編號 50470AB）。這處又添一謎樣之事，「楊翠喜插曲」，即是怎樣的插曲，粵劇？話劇？電影？完全茫無頭緒！

胡蝶所唱的《春怨》，是一首「唔啱音」的廣東歌嗎？請教對古腔粵曲有深厚認識的廖漢和大兄，他認為，三十年代乃是粵劇粵曲的官話（舊日只用於粵劇粵曲演唱的語言）白話（即粵語）交替期，胡蝶是用粵語唱，又尚保留了不少官話的運腔，廖兄說，他試純用官話唱，就順得多了。他亦相信，曲詞是用官話意識填的。

粵樂《楊翠喜》，近年頗成權威的《廣東音樂 200 首》，列為「傳統樂曲」，並謂樂譜選自 1934 年版丘鶴儔編《國樂新聲》。但其實新月唱片公司在 1930 年出版的宣傳刊物，就已載有它的曲譜，並且甚見簡樸，但基本上可說跟現今通行的版本相若。很感謝朱少璋博士，提供了見刊於新月宣傳刊物的樂譜。此頁樂譜有兩項訊息值得注意：其一提到「郁文、自重及洪君，曾於年前代表中國赴英賽會，常以《三醉》及《楊翠

喜》等樂譜，以中西樂合奏，以享彼邦人士」，又一曰：「樂譜由宋郁文、錢大叔審定」。只是不見樂曲作者名字。百代唱片在 1933 年也灌錄過這首粵樂《楊翠喜》，倒不知曲調跟新月的版本有否差異。

然而，胡蝶唱的《春怨》，那曲調跟現今通行的版本有一二明顯差異之處。諸君可仔細留意下列的唱詞樂句，俱是差異之所在（在短片中則標有紅色波浪線）：一、版圖變色恨東夷；二、殺卻倭夷早旋師，閒來懶畫眉；三、風流往事付東湄。其實胡蝶頭段和二段所唱的曲調，個別相應處的曲調亦有變化，如一、殺卻倭夷早旋師，閒來懶畫眉；二、夢佳期，看來情事依稀。

舊日常有所謂「強奸工尺」之語，而上述的這些變化，當非「強奸工尺」，而是靈活變化吧，奈何這些靈活變化已像失傳。

粵樂《楊翠喜》，是粵劇粵曲極常用的小曲，1973 年，蘇翁據之填詞成《囑咐話兒莫厭煩》，由甄秀儀和陳浩德以合唱形式首次錄成唱片，其後不斷獲其他歌手翻唱灌唱，更改名《分飛燕》，成為振興粵語歌的一大功臣，事實上，僅就七十年代而言，論翻唱版本之多，1974 年面世的《啼笑因緣》、《鬼馬雙星》、《雙星情歌》都瞠乎其後。不過，也許《分飛燕》粵曲味太重，一般人不覺得它對振興粵語歌有功，而現在甚至很多人以為《分飛燕》是粵曲，不覺得是粵語流行曲了！

賣報紙

調寄《賽龍奪錦》| 曲：何柳堂 | 詞：佚名 | 灌唱：梁以忠

賣花生

調寄《狂歡》| 曲：陳文達 | 詞：佚名 | 灌唱：梁以忠

這個錄音，僅知是百代唱片公司 1934 年出品，唱片編號 50511AB。填詞者不詳。

下編

（一）細數曾獲七八十年代歌手致敬的粵語老歌

1983 年尾，哥哥張國榮推出過一張大碟，標題是《一片痴》。大家記得這張大碟有哪些歌曲嗎？記不記得其中有一首《無膽入情關》？

> 影子深印在腦間，一分一秒沒有閒，天天在幻想，情意真的太浪漫……

香港的樂迷一聽這個曲調，就知道它本是五六十年代的經典粵語老歌，原名叫《家和萬事興》，後又稱《一支竹仔》。說得準確點，《無膽入情關》的原曲來自一部粵語電影《家和萬事興》的插曲，這部電影，首映於 1956 年 5 月。張國榮唱其由鄭國江填詞的改編版本，已是二十七年後之事。

張國榮事先應該不會不知道這個曲調的來頭，而且原曲有點兒歌的味兒（在那部老粵語電影中，這首跟電影同名的插曲《家和萬事興》，是女主角白燕教小孩子們唱的歌曲，所以便帶點兒歌味），但張國榮還是照樣灌唱了。

所以香港人很奇怪，一方面很不想跟五六十年代的粵語歌作身份認同，偏激些的甚至覺得 1974 年之前並沒有所謂的粵語流行曲；一方面又會有歌手願意重新灌唱或改編來唱，有時還帶有致敬之意。

何妨讓我們看看鄧麗君在 1980 年推出的首張粵語大碟《勢不兩立》，碟中她既灌了七十年代粵語歌振興之後的幾首粵語名曲，如許冠傑的

《浪子心聲》、關正傑的《雪中情》和《向日葵》，但鄧麗君在這張唱片之中，也重新灌唱了幾首產生於 1974 年之前的粵語名曲，計有產生於五十年代中期的《檳城艷》，產生於六十年代中期的《一水隔天涯》及產生於七十年代初的《相思淚》。在筆者看來，這樣重新灌唱，多少都帶有致敬之意。

說起來，七十年代中期至末期，香港歌手重新灌唱五六十年代的粵語歌的例子並不少。而以徐小鳳來說，則從七十年代初就已經有重新灌唱這些歌曲。1972 年，徐小鳳在《唉！往事何苦提》國語碟之中灌唱了她第一首粵語歌《勁草嬌花》，這是六十年代初面世的商台廣播劇主題曲，甚是著名。翌年的 1973 年，她再次在國語碟中錄了一首粵語歌，喚作《痴情淚》，這同樣是六十年代商台廣播劇插曲之一，也曾頗受注目。到 1974 年，她在《永恆歌星第一輯》一碟內灌唱了《胡不歸》，這首《胡不歸》小曲，誕生的年代就更早，這是 1940 年的時候，特為薛覺先主演的粵劇電影《胡不歸》而寫的，當年是非常流行的。

汪明荃在七十年代也重新灌唱過好些五六十年代粵語歌。比如在 1975 年，她在風行旗下推出過一張標題為《伴侶》的大碟，當中重唱了著名的六十年代粵語歌《青青河邊草》、誕生於四十年代初的《紅豆相思》，又和鄭少秋合唱上文提過的《痴情淚》！1977 年，汪明荃在大中華旗下推出了一張標題為《猛龍特警隊》的大碟，其中重唱了誕生於五十年代初的粵曲小曲《紅燭淚》。

提到《紅燭淚》，流行樂壇中人重唱者不少，甚至薰妮在她著名的大碟《故鄉的雨》之中，也曾重新灌唱過《紅燭淚》，並曾由張偉文略改了詞句。

感覺上，到了八十年代，香港歌手重唱五六十年代的粵語歌的風氣減

弱。但例子要數起來仍頗有一些。

比如很早就淡出樂壇的鮑翠薇，在其於 1983 年推出的首張個人大碟中就灌唱過《紅豆相思》。其實當時是先有一個紅豆沙食品廣告，採用了這首誕生於 1941 年的經典粵語老歌《紅豆曲》，廣告歌主唱者正是鮑翠薇，後見反應良好，索性重新灌唱這首歌曲。

1984 年，時在百代旗下的區瑞強，請鄭國江把誕生於五十年代初的粵語電影名曲《荷花香》（原名《銀塘吐艷》）重新填詞成為《情不自禁》，收在他的一張標題為《訴心曲》的大碟。相信，區瑞強是有向此曲致敬之意。事實上，《荷花香》數十年來流傳廣遠，它甚至曾有國語版，那是由曾獲中國歌后美譽的張露（杜德偉的媽媽）灌唱的，歌名仍是叫《荷花香》。

事實上，在八十年代，某些看去很新潮的年輕歌手，卻會重新灌唱五六十年代的粵語歌，計有林姍姍、劉美君、麥潔文、蔡楓華等等。

林姍姍重新灌唱《勁草嬌花》，肯定有致敬之意。把粵劇《紫釵記》中的一折《劍合釵圓》（調寄《春江花月夜》）的曲調改編，由林振強填詞成為《霧夜》，相信也是因為原來的粵劇唱詞太深入民心，所以想炮製一個流行曲版本。

劉美君在 1987 年剛出道即一鳴驚人，成樂壇的新寵，但形象青春新潮兼西化的她，卻對若干六十年代粵語歌曲情有獨鍾，據筆者所知，六十年代後期的粵語名曲《公子多情》，就是她主動想重新灌唱的，還親自修訂了好些詞句。結果連唱片標題都喚作《公子多情》。

麥潔文在 1988 年初推出的 *Come On Rock* 大碟，灌唱過一首《眼看手勿

動》，這首歌甚至還有 Remix 版本。其實這首歌也頗有向六十年代粵語歌《夜總會之歌》致敬的味兒，甚至連歌詞都刻意保留了最讓樂迷琅琅上口的那句「郁親手就聽打」。話說 1967 年初，電影《玉面女煞星》尚未上映，影片中由蕭芳芳主唱的插曲《夜總會之歌》就早已流行起來，人人都哼着那句「郁親手就聽打」。那時是陳寶珠與蕭芳芳兩位女星爭鋒的年代，而電影歌曲唱片一直都是陳寶珠灌唱的銷量佳，蕭芳芳就只有錄有這首《夜總會之歌》的電影歌曲唱片，在銷量上能壓倒陳寶珠，成為一時之佳話。

1989 年，眼見香港的移民潮又趨盛，蔡楓華有感而想到要重新灌唱六十年代的粵語名曲《一水隔天涯》，收錄在標題為 *Kenneth Today* 的大碟內。

以上所說，肯定未把七八十年代歌手唱五六十年代粵語歌的例子完全無遺漏地數遍，但顯見例子實在不少。這其中是有點點兒悲哀之處，要是真的認為 1974 年之前香港並沒有所謂的粵語流行曲，這一年之後香港歌手唱的那些才是，那麼獲七八十年代歌手重新灌唱或改編來唱的那些五六十年代粵語老歌，真夠幸運，終於都算是有「粵語流行曲」這個名份了。

不過，隨着時間繼續向前走，五六十年代粵語老歌就再難有這些幸運了！因為認識得到其中價值和意義的樂壇中人相信是愈來愈少，以至於無。大抵也只有像梅艷芳這樣從六十年代熬過來，親自感受過其中的好，才會在她的《變奏》專輯，一次過重新灌唱了《懷舊》（1954）、《檳城艷》（1954）、《榴槤飄香》（1959）、《一水隔天涯》（1966）等粵語老歌。

（按：本文原於 2017 年 8 月 11 日在中國微信公眾園地「經典道」發表。）

（二）那時多少名家寫了粵語歌等如沒寫（《春暉》五十年誌）

一個寡婦，憑學識及堅忍樂觀的奮鬥精神，獨力撫養三子二女，更為了子女有好一點的受教育機會，舉家從鄉間走往大都市，當然，她也希望他們能出人頭地……

這種劇情，很有五六十年代粵語電影的味兒，而主演這部電視劇的正是粵語片的著名女演員黃曼梨，委實不作第二人想。

五十年前，無綫有這部名叫《春暉》的劇集，劇名典出自唐代詩人孟郊的《遊子吟》：「誰言寸草心，報得三春暉」。於是，從劇中感受傳統女性的偉大母愛之餘，也增長了一點古典中國文學的知識。時至今日，要在電影或電視劇中呈現母愛，應該不會是這個模樣的了。更何況，現在會有多少家庭，會生五個小孩？

很多事情，時間一旦長了，記憶便難免走樣以至錯亂。就以《春暉》這部電視劇來說，網上有紀錄指它的首播日期是 1972 年 12 月 21 日，其實是不正確的。《春暉》是無綫「一三五劇場」的最後一部劇集，「一三五劇場」的意思是逢周一、三、五播映，然而 1972 年 12 月 21 日是星期四來的，根本不符「一三五劇場」的播放方式！筆者查閱過舊日的《華僑日報》，得知正確的啟播日期是 1972 年 12 月 11 日星期一。

人們對於《春暉》的記憶，還有一種錯亂，那是關於它的主題音樂的。《春暉》和很多無綫早年的劇集一樣，是只有主題音樂，即是會於片頭

《春暉》原只有主題音樂，並無主題歌曲。圖為《香港電視》第 268 期的《春暉》劇集介紹。（圖片提供：Macaenese5354）

以至是片尾播放純音樂，並無主題歌曲。估計是《春暉》一劇甚受歡迎，連帶主題音樂也頗獲不少觀眾喜歡，筆者當年就曾聽到同輩的小朋友以口琴等樂器玩奏它。劇集播完之後，主題音樂的創作者梁樂音親自為這首音樂填上國語歌詞，命名為《春暉》，由兒童歌手蔡麗貞灌唱，唱片上還加了「電視片集主題曲」的字樣。於是，多年以後，不少人開始記不清楚，遂相信蔡麗貞唱的這首《春暉》就是無綫同名劇集的主題曲，曾隨同劇集播放。

《春暉》只有主題音樂

《春暉》劇集本身，只有主題音樂，並沒有主題歌曲，這是歷史事實。

然而，關於這首主題音樂，還隱藏有另一歷史事實！說起來，筆者曾好奇地想像，應該會有些資深林鳳迷知道，《春暉》那首主題音樂，跟由林鳳主演的某部電影中的插曲旋律，竟是一模一樣，當年他們會否有過甚麼公開的議論？

原來，《春暉》的主題音樂的曲調，早在 1960 年的時候，便已創作出來，當時是作為林鳳主演的電影《戀愛與貞操》（首映日期為 1960 年 9 月 9 日）內的一首插曲，由吳一嘯填上粵語歌詞，歌名是《戀愛的真諦》。歌詞有兩段，第一段是這樣的：

> 我哋要入微妙戀愛路程，
> 便要分明戀愛非慾，似水清更比明月清。
> 戀在心愛在靈，意志像冰雪，
> 巨潮共惡浪又何驚，自然夢美麗好溫馨⋯⋯

一首電影歌曲，十二年後變成一部電視劇的主題音樂，這事情看來並不大為人察覺。其中很大的原因乃是原來的電影歌曲幾乎不受注意，多年後，見有合用的地方，就重新拿出來，希望這曲調有一番新生。

梁樂音屢次舊作重用

對於作曲家梁樂音來說，原來也不止一次把舊作重用。另一例子是 1955 年 3 月 25 日首映的粵語片《川島芳子》（梁琛導演，白明、羅劍郎主演），梁樂音為這部電影寫了兩首歌曲：《思君曲》、《進酒杯莫停》，都是唱粵語的。《進酒杯莫停》很快就「重用」，用於李香蘭主演的電影《金瓶梅》（首映於 1955 年 6 月 22 日），歌曲名字仍是《進酒杯莫停》，只是改填上國語詞，由李香蘭主唱。《思君曲》則在十年後才重用，那是梁琛再次執導一部與川島芳子有關的影片《戰地奇女子》

這頁《戀愛的真諦》歌譜，複印自錦華出版社出版的《最新周聰‧林鳳‧呂紅粵語流行曲（合訂本）》，估計出版於 1962 年尾或 1963 年初。

（首映於 1965 年 6 月 30 日），片中有一首國語歌《惜別歌》，其實是請黃霑據《思君曲》重新填上國語詞而成的。

舊作重用，應該有個前提，即是舊作沒有幾個人認識，十年八年後，把舊作當新作推出。但上文提到梁樂音的三個案例之中，《進酒杯莫停》相隔不足三個月就再面世，委實不知算不算重用？據網上有人指出，李香蘭唱的版本，1955 年 1 月就錄好音了呢！這闋歌曲到底首先是為哪部電影而寫的呢？

1960 年的電影歌曲變成 1972 年的電視劇主題音樂，卻沒有幾個人察覺乃是舊作重用。這肯定是反映了，粵語流行歌曲在地位低的時候，音樂家即使著名如梁樂音，所寫的粵語電影歌曲，鮮能得到廣泛的流傳。

事實上，五十年代末至六十年代初，邵氏的粵語片組捧起了林鳳，為她拍了一批歌舞電影，負責音樂的，除了梁樂音，有時也會是李厚襄，而林鳳這批影片之中的李氏作品，亦不大流行，唯一街知巷聞的，卻是屬改編作品的《榴槤飄香》。

也許，梁樂音和李厚襄這批原創「林鳳歌曲」，不少是屬於先詞後曲，旋律頗欠吸引力。不過寫得比較多的梁樂音，當中也有一些作品是以先曲後詞的方式寫成的，而且旋律頗見優美，就如上文提及的《戀愛的真諦》，以及電影《初戀》（首映日期為 1960 年 10 月 12 日）內的兩首插曲：《愛在春天裏》和《男女對唱》（按：應是正式的歌名）。無奈的是，即使旋律較優美，也未見流行！

因話提話，主要為國語片創作歌曲的作曲家，除了上文提到的梁樂音和李厚襄，還有劉宏遠（名作是《媽媽好》）和綦湘棠（作品如《四千金》中插曲《劍舞》），都曾為粵語電影寫過若干插曲，只是寫了就像沒有寫過那般……

黃霑顧嘉煇作品都曾生不逢時

再說，上文提到黃霑，有讀者或會驚奇，咦！黃霑曾為六十年代的粵語片寫過歌？又何止黃霑，顧嘉煇都寫過好幾首，都是那句：寫了就像沒有寫過那般！黃霑謙說那時功力未逮，但顧嘉煇的作品水平向來穩定，只是這些作品生不逢時吧！

這樣的粵語歌際遇，使筆者早年曾以「棄兒」作比喻，彷彿處在自生自滅之中。要是為求不至於自滅，舊作重用，或可有效。而由《戀愛的真諦》化作《春暉》，說明真是有點效用。而這次有效，大抵是因為無綫的電視廣播的影響力已經日益強大，即使只是純音樂，一周播三晚，仍能引起不少觀眾的注意。再過一年半載，更產生像《啼笑因緣》這樣劃時代的電視歌，顧嘉煇的作品，終於吐氣揚眉。數來，《啼笑因緣》是顧嘉煇為無綫寫的第三首電視劇主題曲，而非一般人印象中的第一首。總之，時間一旦長了，記憶便難免走樣以至錯亂。

《春暉》五十年，一方面懷想黃曼梨那一輩的演員，一方面懷想梁樂音及幾位同輩國語時代曲作曲家，是這樣的蓽路藍縷，辛苦經營，寫過不少形同沒有寫過的粵語歌，如何不思念？那些聲音，無論當年聽到的人有幾多，至少曾發出過！

（按：本文原刊於 2022 年 12 月 12 日《明報》副刊「世紀」版。）

（三）五六十年代的粵語歌生產有沒有本土意識？

對當下的香港流行樂壇，已登六的筆者，實在是頗脫節、離地，但有一本談近十餘年的香港流行樂壇的書：《給下一輪廣東歌盛世備忘錄——香港樂壇變奏》，絕不肯錯過，即時到書店買了一冊。

書中第一篇講本土意識：七十年代和千禧年後比較顯著，八九十年代比較潛隱。

筆者向來很是關注 1974 年之前的粵語流行歌曲，可是從未去想過：1974 年以前的二十多年漫長歲月，粵語流行歌曲生產會否關乎本土意識。只是，那時的唱片公司、電台為何決定要生產粵語流行曲？有「國語時代曲」，為何不可以有「粵語時代曲」？這樣的念頭，至少都應在唱片公司決策者的腦中閃晃過吧。

歷史事實顯示，南洋的粵語流行歌曲唱片，出現得比香港早，不過，南洋的粵語歌唱片並無原創，全是改編的，或移用香港的原創電影歌曲。香港的第一批「粵語時代曲」唱片，面世於 1952 年夏天，但竟然有原創的，四張七十八轉唱片共八首歌，原創佔了四首，這會是甚麼原因使唱片公司決策者認為要有原創呢？可惜都只能是謎！年代久遠，這些決策事再沒有誰知道。

類似地，邵氏在五十年代末何以會設立粵語片組？於是竟為新人林鳳推出一系列的粵語歌舞片，片中的原創粵語歌，是國語時代曲作曲名家李厚襄或梁樂音與粵曲界著名詞人吳一嘯攜手合作炮製的。

1959 年商台開台未幾，大抵覺得大部份聽眾都是講粵語的，廣告歌沒理由不用粵語，所以陸續炮製了些用粵語唱的廣告歌。只是該台的第一首廣播劇歌曲，卻仍是用國語唱的，可是稍後的 1962 年，廣播劇《勁草嬌花》中的兩首歌曲，卻改用粵語唱了。做這個決定時，也應有想過：香港大部份是粵語人，廣播劇歌曲為何不用粵語唱？

粵語流行曲的地位，在六十年代是比五十年代還低，這相信跟披頭四狂潮帶來的年輕人夾 band 狂熱有莫大的關係。然而，卻仍有本地唱片公司願意出版「粵語流行曲」唱片。1969 年開始，風行唱片便不斷地製作「粵語流行曲」唱片，找來的歌手，一般都是粵曲背景甚強的李寶瑩、尹飛燕、冼劍麗、崔妙芝等，但也有較年輕的電影演員，鄭少秋就是這方面的代表人物，他 1971 年便開始在風行灌錄粵語流行曲唱片，標題歌曲《愛人結婚了》在意念上其實是甚前衛的。是甚麼因素驅使風行的決策者在粵語歌地位這樣低的時候仍出版粵語流行曲呢？而那時，還要在封套上標明「粵語流行曲」的（方便番書仔新潮青年拿起見到就立即放下？）⋯⋯

相信，那些年，聽眾樂迷未必有本土意識，但唱片公司或電台的決策者在決策時，是閃現過一絲本土意識吧？這要有待大家來研究研究。

筆者唯一能肯定的有兩件事：第一件事，鄭國江的第一首詞作，發表於麗的映聲節目《香江花月夜》（1971 年）。當時，負責統籌綜藝節目的雲影畦覺得，九成九香港人都講廣東話，何以《今天不回家》這些國語歌竟雄霸香港？她提議將國語歌改成廣東歌詞，於是鄭國江便把《山南山北走一回》改寫成《山前小唱》，由李道洪與梁小玲合唱（參見：《明周》）；第二件事，乃是 1973 年 EMI 唱片公司的黃啟光為陳浩德灌錄粵語歌唱片的那次，多年後陳浩德在報紙上為文憶述道：「他（黃啟光）希望能夠將粵語歌曲普及大眾，最主要的是，香港絕大部份是廣東

人，而推動音樂的原動力，基本上便是年輕人……」（見 1980 年 10 月
10 日《唱片騎師周報》）

無可置疑，以上說到的本土意識閃現，應不離市場考慮，但至少是考慮
到香港大多數人是說粵語。

（按：本文原發表於筆者個人的臉書上，張貼日期是 2022 年 6 月 13 日，後稍加改動轉
載到「虛詞」網頁，其後又再予增訂，貼到 Patreon 的個人網頁上。）

（四）六十年代那六首原創廣播劇歌曲

這標題，總覺未能盡意，因為六首原創之中，佔五首是粵語的，卻因為還有一首是國語的，想在標題裏交代清楚這些數量便免不了囉唆。猶記黃霑曾在他的學術論文中說：「『商業電台』因為有粵語歌強人周聰坐鎮，往往在廣播劇加插粵語主題曲，但居然也不時要向積習甚深的歧視投降，像由該台營業部經理鄺天培作曲，周聰填詞、林潔主唱的《薔薇之戀》同名廣播劇主題曲，竟是國語的。這是荒謬透頂的事，粵語廣播劇，主題曲要用國語唱出！」

能統一稱道的則是，它們俱屬商台的廣播劇歌曲，而且都一同灌錄進《商台歌集第一輯》這張唱片之中，該唱片面世於 1969 年 10 月底。猶記商台的重臣周聰生前曾對筆者說：「當時每一廣播劇主題曲面世後，都有近萬人來信索取歌詞，然而唱片商卻不覺得這些歌灌成唱片可以暢銷，眼白白錯過了這次廣播劇主題曲熱潮。」（參見《早期香港粵語流行曲（1950-1974）》頁六十七）。

這六首商台廣播劇歌曲，過去有好長的歲月，是完全不知道它們所屬的劇集啟播於何時，甚至所屬的是哪部劇集也不知。到最近，筆者終於把這些基本資料一一查清楚，因此也是時候全面地談談這批歌曲。下面且先把這些基本資料列舉一下：

薔薇之戀	啟播於 1961 年 7 月 11 日，晚上九點半至十點播，一星期播三天，全劇長二十四集。	有同名主題曲，唱國語。

勁草嬌花	啟播於 1962 年 5 月 14 日，下午兩點至兩點半播，一星期播五天，全劇長二十五集。	有插曲一《飛花曲》、插曲二《勁草嬌花》，俱唱粵語。
妙曲名花	啟播於 1966 年 6 月 20 日，下午兩點至兩點半播，一星期播七天，全劇長二十一集。	有主題曲《痴情淚》，唱粵語。
曲終殘夜	啟播於 1969 年 1 月 6 日，中午十二點半至一點播，一星期播六天，全劇長十八集。	有同名主題曲、插曲《情如夢》，俱唱粵語。

看了這些基本資料，便不禁問，商台在六十年代所炮製的廣播劇歌曲，就僅此六首？還有沒有？這四個有歌曲穿插的廣播劇，《薔薇之戀》與《勁草嬌花》相距不夠一年，但《勁草嬌花》四年後，才見《妙曲名花》，再兩年半左右，始見《曲終殘夜》，後兩部劇為何相隔都逾兩年以上？

雖然，黃霑認為「粵語廣播劇，主題曲要用國語唱出」是「荒謬透頂的事」，可是也不得不承認，唱國語的《薔薇之戀》，在當時是轟動得很！很快的，就有唱片公司請原唱的林潔把這首歌灌成唱片，那是由鑽石唱片公司推出的，出版的日期估計是 1961 年的 10 月份，距廣播劇啟播的時間僅三個月多一點而已。鑽石推出的這張唱片是四十五轉細碟，另一面是《寂寞的周末》，曲詞的作者俱是創作《薔薇之戀》一曲的原班人馬，即是由鄺天培作曲、周聰作詞。此中有一個謎團：《寂寞的周末》會不會是廣播劇《薔薇之戀》的插曲？

更屬害的是，廣播劇《薔薇之戀》的故事還拍成電影，於 1962 年 11 月 14 日首映，由羅劍郎、白露明主演。片中自然也會唱那首同名主題曲。在電影廣告內，亦很標榜主題曲的熾熱程度，既謂「主題曲風行港九」，又謂「本片主題曲唱片破本港銷售紀錄」。

相比起來，廣播劇《勁草嬌花》中的兩首唱粵語的歌曲，並沒有唱片公

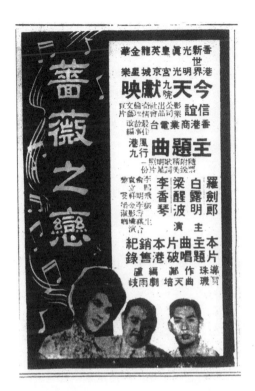

粵語片《薔薇之戀》的廣告，原刊於 1962 年 11 月 14
日《星島晚報》。

司願意把它灌成細碟，而劇集本身也沒有拍成電影。看來就恰如周聰所
說：「唱片商卻不覺得這些歌灌成唱片可以暢銷」。所以，是否「荒謬
透頂」也罷，現實上看來就是那頭人們對國語歌粵語歌的反應很不一
樣。較可告慰的是，從當時紙媒的反應，可以覺察《勁草嬌花》一劇的
歌曲，還是頗轟動的。《華僑日報》和《星島晚報》都做了十分破格的
事：前者在 1962 年 5 月 28 日刊載了插曲一《飛花曲》的歌譜歌詞，同
年 6 月 25 日刊載了插曲二《勁草嬌花》的歌譜歌詞；後者則在 1962 年
6 月 26 日刊載了插曲二《勁草嬌花》的歌譜歌詞。這兩份報刊，可謂
從來不刊粵語歌曲的歌譜歌詞的，竟然都為廣播劇《勁草嬌花》中的歌

曲而破例！大抵是報人亦感到城中的火熱傳唱。《勁草嬌花》其後獲重新灌唱的版本可不少，筆者所知的就有葉麗儀、陳浩德、麗莎、張慧、鄭錦昌、徐小鳳、李寶瑩、甄秀儀、方伊琪、林姍姍、劉雅麗、吳雨霏、黃耀明……等等，可謂難以盡錄！可以肯定的是，重唱版本的數量之多，是很好地說明它確曾流行一時，並且也備受別的歌手青睞，愛翻唱它，就只嘆當初唱片公司判斷出問題吧。

以前總以為，《勁草嬌花》劇中的歌曲有這樣好的反應，商台應該是很快便再搞這種廣播劇歌曲，但現在查清楚各劇的啟播日期，發覺《勁草嬌花》劇集推出後的第四年，才見到另一部有歌曲的廣播劇：《妙曲名花》。會不會這四年間其實是還有有插曲的廣播劇推出過的呢？是插曲不流行也沒有錄成唱片因而便像沒有出現過？

關於《妙曲名花》的主題曲《痴情淚》，主唱者翠碧兩年前左右接受香港電台的訪問時，曾說過當時周聰是給了三闋歌調讓她選擇，她選定了，周聰才拿那個曲調填詞作為主題曲之用。相信，這是讓歌者能發揮得更好吧。

《薔薇之戀》曾拍成電影，同名主題曲曾灌成細碟。《勁草嬌花》內的歌曲的歌譜歌詞曾獲報刊刊登。《妙曲名花》都不見有這些「具體影響」，又也許紙媒的方針已變，粵語歌的歌譜歌詞是不會刊登的了。但《痴情淚》這首《妙曲名花》主題曲，經多年流傳，也有若干重新灌唱的版本，如徐小鳳、廖小璇、鄭少秋與汪明荃、陳浩德與呂珊等，說明這闋歌曲是有一定的影響力。

《妙曲名花》一劇又兩年多後，已是 1969 年，有歌曲的《曲終殘夜》劇集於此時面世。筆者晚近常把 1969 年至 1974 年初視為粵語流行曲振興之前夜。湊巧的是這「前夜」之中，打頭陣的有廣播劇同名主題曲

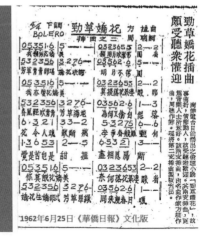

刊於《華僑日報》的《飛花曲》、《勁草嬌花》歌譜歌詞

《曲終殘夜》，這「前夜」的開端又確有點「殘」——寥寥的有心人，在無地位無資金無具號召力歌手等等 N 無之下，默默耕耘。

《曲終殘夜》比起其三位「前輩」，更見寂寂無聞，而要問其同名主題曲有誰重新灌唱過，筆者目前只知有陳浩德和陳和美兩位而已。

通過上文的敘述，三部有粵語歌曲的廣播劇，其影響力看來是每況愈下：《勁草嬌花》（1962）〉《妙曲名花》（1966）〉《曲終殘夜》（1969）。

筆者在六年前的拙著《原創先鋒——粵曲人的流行曲調創作》（2014）內，直指六十年代的時候，粵語歌的地位是雪上加霜。無疑，五十年代末六十年代初，由邵氏的粵語片組拍的一系列林鳳歌舞片，有李厚襄、梁樂音等國語時代曲創作名家來寫林鳳電影中的歌曲，應曾一度讓粵語歌顯出生氣。可是，現實卻甚殘酷。筆者曾不止一次指出，梁樂音鑒於為林鳳寫的粵語歌能流行起來的不多，於是把一首不大為人留意的《戀

星 中華民國四十九年（一九六○）八月十二日

歌唱比賽優勝者
今晚出現電視

胡陳金枝女士歐勵志先生主持頒獎
香港電台及麗的銀台同時轉播

星島晚報 星期六 （一九六○）八月十三日

12號　Selina Liang（即梁淑怡）
獲歐西歌曲組亞軍

11號　詹小屏
獲歐西歌曲組冠軍

《星島晚報》報道自家公司舉辦的首屆「業餘歌唱大賽」的賽果。圖內右上方是該屆歐西歌曲組冠亞軍的演唱照片。

愛的真諦》（電影《戀愛與貞操》的插曲，1960）循環再用，變成無綫劇集《春暉》（1972）的主題音樂。此事，在拙著《原創先鋒》亦有提到。事實上，也是 1960 年的時候，由星島報業旗下的報紙舉辦的「全港業餘歌唱大賽」，在整個六十年代年復年的辦下去，其中有不少組別，如「歐西歌曲組」、「國語時代曲組」、「古典歌曲組」等等，就是沒有「粵語流行曲組」！

到 1964 年年中，英國披頭四樂隊訪港演出，掀起了組 band 唱英文歌的狂潮，粵語歌的地位真的是雪上加霜了。

可敬的是，在這樣的時代背景下，商台還是搞了五首用粵語唱的廣播劇歌曲，並且有頗大的影響力，流傳廣遠，果真是在地位最卑微的情況下都不離不棄，努力創作，精神可嘉！

但願我們不要再跟着某類主流觀點睜眼說瞎話，說五六十年代的粵語歌無原創、說水準之粗糙低俗實在已是在社會標準之下……前輩們的心血結晶，要好好珍惜！好好傳揚！前輩們處逆境中仍自強不息的毅力，更應繼承！

（按：本文原於 2020 年 11 月發表於《立場新聞》上的博客。）

（五）1966：原創粵語歌如許芬芳馥郁

本篇文字可說是「六十年代那六首原創廣播劇歌曲」的續篇，只是，那篇是橫跨整個六十年代來談，並且只談廣播劇歌曲，今次這一篇，卻只談 1966 年內的多首粵語流行曲，即是一篇是年代，一篇是年度，視野自是有別。

各位看官只要稍留意一下，便可發現，1966 年之中，是產生了多首後來都頗受注目的粵語流行曲。這批歌曲，如按面世的次序可列表如下：

1	一水隔天涯	同名電影主題曲	影片首映於 1966 年 1 月 1 日
2	情花開	電影《神探智破艷屍案》插曲	影片首映於 1966 年 5 月 4 日
3	痴情淚	商台廣播劇《妙曲名花》主題曲	劇集啟播於 1966 年 6 月 20 日
4	女殺手	同名電影主題曲	影片首映於 1966 年 8 月 1 日
5	青青河邊草	同名電影主題曲	影片首映於 1966 年 8 月 4 日
6	彩色青春	同名電影主題曲	影片首映於 1966 年 8 月 17 日
7	勸君惜光陰	電影《彩色青春》插曲	影片首映於 1966 年 8 月 17 日

這七首粵語流行曲，除了《情花開》和《勸君惜光陰》，其餘五首都是原創作品。這是又一次地證明，五六十年代的粵語流行曲，絕非如主流說法所謂的原創全無。再者，表中那五首原創作品，幾乎都是很馳名的，或者大家都沒有為意它們是原創吧。對筆者而言，早在四年多前，表中的歌曲是已有三首談過的。但現在焦點不同，即使談過，有些東西仍值得再談。

1966 年，是披頭四樂隊訪港演出之後一年半左右，香港的年輕一代，大部份在這個時候都沉浸在舶來的 band sound 之中，但粵語片仍在拍，影片中要是需要有歌，製作人仍考慮用粵語唱，想不到的是，這 1966 年之內面世的多首粵語歌，都曾廣受注意，個別甚至成為經典！

這批 1966 年誕生的粵語流行曲，打頭陣的是《一水隔天涯》，隨着同名電影於元旦上映，這首電影主題曲便風行幾十年，重新灌唱者無數，包括鄧麗君。黃霑在其學術論文之中，對這闋歌曲亦讚譽有加：「像 1966 年左几詞，于粦譜曲，韋秀嫺代女主角苗金鳳唱的《一水隔天涯》，就水準奇佳。此曲嗣後風行數十年，為不少大歌星重唱或改編。這首『先詞後曲』的歌結構甚佳。不但首尾呼應，每句旋律進行，亦饒有法度，格局渾成，真是傑作。」有黃霑嘉許，勝過筆者寫千言萬語。

但黃霑或者有所不知的是，左几和于粦合作寫電影歌，在《一水隔天涯》之前，就筆者所知至少已寫過兩首，一首是《艷鬼緣》（影片首映於 1964 年 6 月 3 日）的插曲《無盡的愛》，一首是《香港屋簷下》（影片首映於 1964 年 8 月 19 日）的插曲《芳草天涯》，看得出，這兩首電影歌曲都是先詞後曲的。相信，是二人合作漸趨純熟，默契愈來愈好，最終寫出《一水隔天涯》這樣的佳構。

在那個年代，粵語歌採取先詞後曲的方式創作，仍是很常見的，但于粦不同於別人的地方在於：據詞的初稿譜成曲調後，會因應旋律流暢之需要，把詞稿修改修改。在當時的技術條件來說，這方法是比較容易讓先詞後曲的作法作出較具流行曲韻味的歌調。即使到了七十年代，于粦仍常用這方式創作，成功地廣為人傳唱的有《大家姐》、《逼上梁山》。

第二闋 1966 年粵語名曲，是《情花開》，這首應是改編歌曲，但慚愧至今不知原曲名字及來歷。

須注意的是，《情花開》的唱片早在 1965 年便已出版，是歌樂公司出版的一張細碟，標題是「《神秘之夜》電影插曲」，唱片編號 CS-54。碟中收錄電影《神秘之夜》的插曲兩首：《情花開》、《痴心一片》（又名《已是痴心一片》），俱由陳齊頌主唱。筆者頗肯定，這部影片在公映時，把名字改為《神探智破艷屍案》，而我們還可以在影片故事中找到跡象，在其結尾處是有一幕戲中戲，名叫「神秘之夜」。由此可以相信影片開拍初期，曾命名為《神秘之夜》。

十年八年前，曾在香港電影資料館借閱過《神探智破艷屍案》的電影特刊，內有兩首插曲的歌譜歌詞，歌名分別是《情花開》和《痴心一片》，其中前者由陳直康配詞，後者由左几配詞。憑歌譜可知，《痴心一片》是據國語時代曲《相思河畔》來填詞的，但《情花開》實在不知來歷！至於配詞／填詞的陳直康，乃是石修的父親！

歌有歌的命，《痴心一片》寂寂無聞，《情花開》卻流行了頗長的歲月。

第三闋 1966 年粵語名曲，是商台廣播劇《妙曲名花》的主題曲《痴情淚》。上一篇〈六十年代那六首原創廣播劇歌曲〉內已說了不少，在本文中不多贅言了。

接下來的四首歌曲，都是在 1966 年的 8 月面世的，這真是個美好的年和月，或如筆者的舊文所說：是「原創形勢大好」之月。

1966 年 8 月之歌，打頭陣的是陳寶珠主唱，電影《女殺手》的同名主題曲。這首《女殺手》，筆者向來視為粵曲人的一個創作實驗，只是實驗不大成功，頗有些缺點。

《女殺手》是由與粵曲界有很深淵源的龐秋華包辦詞曲的。其實，粵曲

人寫的電影歌曲，多屬柔美以至悲涼，少見雄赳赳的俠氣與激烈的壯懷。但《女殺手》的故事背景卻是要求創作者去寫風格較雄壯、氣勢較磅礴的曲調，而慣於採用先詞後曲的粵曲人，寫這首主題曲，仍採取先詞後曲的形式，這是會甚局限了雄壯風格的表現力。

說《女殺手》是實驗，是因為它看來是仿粵曲梆黃形式地創造一個新的「格式」，奈何旋律結構上因為粵語字音的影響，顯得鬆散，即是說，詞意上有起承轉合，音調上則不大覺有。結果是：作曲人欲雄壯卻明顯感到力度不夠。

黃霑在其學術論文的註四十一中對《女殺手》如此評說：「好像陳寶珠唱、龐秋華撰曲的《女殺手》，陳的歌聲，龐的旋律，與吟詠無殊，根本不能算是有『起、承、轉、結』的歌曲……」相信正是筆者上一段所說的原因，使黃霑覺得與「吟詠無殊」。然而與吟詠無殊亦因為歌中幾乎是一字一音地唱，可是這本是為了表現雄壯激昂所需。說來，新世紀的粵語歌，亦總是傾向一字一音，聽在某些樂迷耳中，亦覺是與「吟詠無殊」啊！

無論如何，《女殺手》還是頗馳名。

八月之歌接下來是《青青河邊草》，是同名電影的主題曲，並且是粵曲人採 AABA 流行曲式寫成的。歌調是由純五聲音階構成的，其中的轉折承遞手法頗巧妙，因此甚是悅耳易上口，能流行一段很長的時間是絕對合理的，此外，《青青河邊草》雖是先曲後詞，但作曲人應預留了位置可以填得進影片名字，這一點倒有點像先詞後曲的《一水隔天涯》和《女殺手》。這首歌曲由江南作曲、李願聞填詞，據筆者最新的理解，在風行唱片公司，「江南」在不同時期，是不同的人，而在 1966 年該公司初創的時期，「江南」的「主筆」應是老闆之一的李願聞，另一老闆

鍾錦沛則會斟酌加意見。從電影廣告可知，《青青河邊草》的唱片是與影片同期面世的，在上映該片的戲院，是可以買到這張唱片的呢，這在宣傳上配合得真好。

八月之歌，只餘下同屬《彩色青春》一片中的兩首歌曲了。《彩色青春》同名主題曲比較複雜。照當年的電影特刊所見，原來的主題曲稿本，唱來約長十二三分鐘，而影片中只唱了某些片段，其唱片版本則把原稿本斷分成三首獨立的歌曲，而且棄置了原稿本中的某一段。潘焯的原作顯然是先詞後曲的，但加上音樂家的編曲後，卻也頗有摩登趨時的一面。事實上，特刊裏所見的曲譜版本，當中的前奏、尾聲及所有「過門」，在唱片版本（電影版本亦同）上全都給改換了，變得更富青春氣息、時代動感，一聽難忘。由此可以推斷，潘焯把主題曲的初稿寫出來後，應該另有音樂人在編曲時把前奏、尾聲及「過門」都一一改寫過。換言之，這是一次 crossover，粵樂人寫詞寫曲，前衛的音樂人編曲改過門，只是編曲者卻成了無名英雄。此外，主題曲雖是採先詞後曲的方式創作，卻亦有填詞的部份。

另一首插曲《勸君惜光陰》：「青春，真可愛，青春，珍惜你光陰似金……」流傳也很廣，但它主要是舊曲新詞，調寄的歌調，名稱不一，有叫《西班牙進行曲》，有叫《夏威夷進行曲》，亦謂可稱作《夏威夷》，相信原本是西曲，但卻難查找，尤其此曲早在四十年代，就已為粵劇《新璇宮艷史》用作「小曲」來填詞。為甚麼說《勸君惜光陰》「主要」是舊曲新詞呢？因為它是把原來的西曲改動過一兩句，有其「創作」的部份！可以肯定的是，對於當時的大部份年輕觀眾而言，《西班牙／夏威夷進行曲》的音調聽來就如全新的東西，並且聽來是如此洋溢青春氣息，充滿動感。

《彩色青春》影片首輪時映了兩星期，以一般粵語片映期多是七天，比

起來真是了不起！而這相信也有助片中歌曲的流行。

如果看過以上幾部影片或其中的片段，會見到有三首是曾在夜總會唱出的，計有《一水隔天涯》、《情花開》、《青青河邊草》，七首之中佔了三首是夜總會背景的，比率實在不小。無疑，夜總會背景，最名正言順唱歌吧！或者，更重要的是，當時這個仍是以粵曲人為創作主力的群體，敢於用粵語歌創作，嘗試去表現激昂、表現青春、表現現代。

（按：本文原於 2020 年 11 月 24 日發表於《立場新聞》上的博客，現稍作修訂。）

（六）有賴南洋歌手保存的三十至五十年代香港粵語歌

研究「前許冠傑」時期——亦即 1974 年以前的粵語流行曲歷史，必然會注意到南洋一帶的歌手的影響力。在筆者較近期的拙著《情迷粵語歌》的一篇〈從南洋歌手黃明志的《學廣東話》想到的……〉便談到：「回顧歷史，南洋歌手灌唱粵語流行曲，源遠流長，甚至可能比香港還要早，並且曾三度衝擊香港的流行曲市場，而看來每一回都是因為南洋歌手敢想敢闖，唱香港人不擬唱或不屑唱的，得了『先機』」。

該文中提到的三度衝擊，是指五十年代中期的《賭仔自嘆》（伶淋六……）、六十年代中期的《行快的啦》、《一心想玉人》，以及六十年代末至七十年代中期的鄭錦昌、麗莎熱潮。

近半年多以來，筆者與南洋的網友 Lee Yee Yen 先生結緣，得以聽到一些出版於五十年代初的南洋歌手的粵語流行歌曲錄音，也見到若干刊物資料，故此對當年南洋的粵語流行曲的情況有了較深的了解。

比如李先生提供了一冊出版於 1952 年元旦的《新春歌星畫集》，畫集內有道及南洋歌手白鳳的圖與文，其中說到「白鳳善唱廣東小調，她的《平湖秋月》和《載歌載舞》曾使歌迷飽受耳福。」即是已經提到白鳳灌唱的《（新）平湖秋月》和《（新）載歌載舞》，可知這些歌的灌錄時間不會遲於 1951 年。而這正正是比香港首批標榜「粵語時代曲」的產品的面世（按：其廣告首見於 1952 年 8 月 26 日）來得早。

說起來，舊時是全無機會聽得到南洋歌手在五十年代灌唱的粵語歌曲，能傳到香港這邊來並有歌書刊載其歌譜的，大多是鬼馬諧曲或是舊曲新詞，接觸到的數量上不算多。近半年來得李先生相贈一批南洋歌手的錄音，多是白鳳唱的，也有幾首白鶯唱的，這才發現，除了鬼馬諧曲和舊曲新詞，南洋歌手也灌唱了好些三四十年代以至五十年代初的香港電影原創歌曲，也許灌唱的原意不在保存，而是因為這些歌曲當時在南洋仍頗受注意吧。但現在聽到，真要感謝其保存之功！

具體而言，筆者所聽到的，年份最早的是遠至 1935 年，比如白鳳灌唱的《點解我鍾意你》（即是 1935 年紫羅蘭唱的《點解我中意你》）、《離恨曲》，原來的電影歌曲便都是在這一兩年面世的。《點解我鍾意你》，乃是電影《鄉下佬遊埠》續集的插曲，影片在香港首映於 1935 年 8 月 28 日，由紫羅蘭演唱，其後更曾灌成唱片。《離恨曲》，原是電影《同心結》內的插曲，該影片在香港首映於 1936 年 2 月 22 日，歌調明顯是改寫自陳文達作曲的粵樂作品《迷離》，當初是由影片中的女主角黃笑馨灌成唱片，歌曲名字亦叫《迷離》，歌譜歌詞可見於 1936 年出版的《新月十周年紀念特刊》。

有關南洋歌手唱三十年代的粵語歌曲，還有一首由白鶯灌唱的《斷腸詞》，原來的版本是面世於 1937 年，乃是電影《萬惡之夫》內的插曲。該影片在香港首映於 1937 年 2 月 28 日。《斷腸詞》是原創作品，由南海十三郎作詞，為這首歌詞譜上曲調的是粵樂名家梁以忠。

對於四十年代的粵語歌曲，有四首流傳甚廣的原創電影歌曲，白鳳早在 1950 年代初便全部灌唱過。這四首歌曲分別是《胡不歸》（1940）、《紅豆曲》（1941）、《燕歸來（又名《燕歸人未歸》）》（1948）和《載歌載舞》（1948）。其中《胡不歸》是特為同名的粵劇電影而創作的，由馮志剛作詞，梁漁舫據詞譜曲，影片首映於 1940 年 12 月 6 日。《紅豆曲》，

後來亦有名為《紅豆相思》，歌曲的中段把王維的著名詩句「紅豆生南國，春來發幾枝……」譜為歌調，甚受歡迎。這首歌曲乃是專為《紅豆曲》這部電影創作的，由邵鐵鴻包辦詞曲，而該電影首映於 1941 年 12 月 3 日。《燕歸來》和《載歌載舞》同屬電影《蝴蝶夫人》內的插曲，俱由吳一嘯作詞，胡文森據詞譜曲。電影《蝴蝶夫人》據廣告稱是中國第一部彩色電影，由張瑛和梅綺合演，電影首映於 1948 年 9 月 30 日。其實《載歌載舞》也就是後來被填上惡搞詞的《賭仔自嘆》（伶淋六……）呢！

筆者甚至發覺，在五十年代初有兩首原創電影歌曲，在香港是並沒有灌錄成唱片的，但白鳳卻在南洋那邊灌錄了，因而我們現在才可能聽得到這兩首歌曲是甚麼模樣的。這兩首歌曲，一闋是電影《冷落春宵》（首映於 1951 年 4 月 6 日）的同名主題曲，由李願聞作詞，陳厚據詞譜曲，影片中由女角周坤玲演唱。另一闋是電影《飄零燕》（首映於 1951 年 4 月 26 日）的同名主題曲，由李我作詞，據詞譜曲的仍然是陳厚，影片中由女主角白燕演唱。

相信，南洋歌手當年所保存的香港粵語老歌，應該還有的，卻有待機緣碰上或發現。

（按：本文原於 2020 年 9 月下旬發表於《立場新聞》上的博客。）

（七）1974年前三代歌手的粵語聖誕歌

用粵語唱而歌詞又協音的聖誕歌，其實很早便有。據筆者所知，至少在五十年代末，便已經出現。比如這一首調寄 *Jingle Bells* 的《聖誕歌聲》：

> 人如梅花映雪紅，搖鈴鈴聲驚夢，
> 為大家歌頌，共安康過冬。
> 人人好笑容，全城歡聲震動，
> 願大家在鈴聲中歌，覺得輕快無窮。
> 叮鈴鈴，叮鈴鈴，歌聲與鐘聲，
> 叮鈴鈴，叮鈴鈴，歌聲歡笑聲，
> 叮鈴鈴，叮鈴鈴，歌聲與呼聲，
> 叮鈴鈴，叮鈴鈴，祝福安寧。
> 沿途乘車映雪紅，搖鈴鈴聲聲震動，
> 路上高聲歌頌，共安康過冬，
> 人人好笑容，全城歡聲震動，
> 共大家盡情過聖誕，聽歌聲樂無窮。
> 叮鈴鈴，叮鈴鈴，歌聲與鐘聲，
> 叮鈴鈴，叮鈴鈴，歌聲歡笑聲，
> 叮鈴鈴，叮鈴鈴，歌聲與呼聲，
> 叮鈴鈴，叮鈴鈴，祝福安寧。

這首歌曲由周聰填詞，周聰、梁靜、呂紅合唱，收錄於和聲歌林唱片公司推出的一張三十三轉唱片，標題是《快樂進行曲》，唱片編號WL129，估計是在1959年面世的（按：據最新的資料，這首歌曲估計

在 1958 年的時候就出版過七十八轉唱片）。

其後還有一首也是調寄 *Jingle Bells* 的粵語歌《聖誕鈴聲》，林鳳主唱，填詞的是吳一嘯，是林鳳主演的粵語片《初戀》（1960 年 10 月 12 日首映）中的插曲。歌詞如下：

> 遙遙鐘聲送來，人人狂歡聲震動，
> 銀鈴金聲滿樹，今宵美如夢。
> 琉璃燈光似霞，雲裳飄香舞動，
> 人人趣味濃過聖誕節，花間照面紅，
> 叮叮叮，噹噹噹，歌聲響鐘，
> 跳跳跳美滿受用，呼聲衝太空，嗨！
> 遙遙鐘聲送來，人人狂歡聲震動，
> 銀鈴金聲滿樹，今宵美如夢。
> 琉璃燈光似霞，雲裳飄香舞動，
> 人人趣味濃過聖誕節，花間照面紅，
> 一雙雙，一雙雙，穿梭舞影中，
> 趣趣趣聖誕共樂，花間照面紅。

稍後還有一首陳寶珠唱的《歡聲世上聞》，亦流傳頗廣，歌詞如下：

> 耶穌主降臨，人間真有幸，
> 為解蒼生難，甘心拼犧牲，
> 耶穌真聖人，從心解劫運，
> 遺教萬民要博愛，
> 消災救同群。
> 叮叮叮，噹噹噹，基督救蒼生。
> 叮叮叮，噹噹噹，基督多賜恩，

叮叮叮，噹噹噹，大家要感恩，

叮叮叮，噹噹噹，基督愛萬民，

耶穌生辰，狂歡相慶幸，

耶穌頒禮物，家家歡欣，

兒童恭祝誕辰，從此好運，

麗芬敬贈聖誕禮，一表我熱忱，

朱古力，花生，新鮮靚冬柑，

有細馬，有大笨象，多款式更新。

願盡力，共互助，大家要開心。

聖誕節，盡熱鬧，歡聲世上聞！

陳寶珠這首歌曲，是粵語片《玉女心》三首插曲之一，影片首映於1968 年 6 月 12 日，是陳寶珠自資拍攝的電影。除由陳寶珠、呂奇主演，片中還有一場戲中戲《三娘教子》，由陳寶珠與父母（陳非儂、宮粉紅）合演。這部電影的「作曲」（即填詞；從電影資料館所見的資料，該影片負責作曲的是羅寶生、龐秋華，而我們知道實際上二人只是填詞而已）者有兩位：羅寶生、龐秋華，估計《歡聲世上聞》是二人合填或其中一位所填。《玉女心》內的歌曲，曾由百代唱片公司輯成電影原聲唱片，估計是四十五轉細碟，唱片編號 EPH3032。

其實，陳寶珠唱的電影歌曲，至少還有另一首是調寄 *Jingle Bells* 的，那電影是 1967 年 12 月首映的《金色聖誕夜》。比上述那首《歡聲世上聞》的面世時間早半年左右。

上述三首聖誕歌的歌者，恰是代表了早期粵語流行曲的三個時代，一是「周聰、呂紅」時代，時段約為 1952 年至 1958 年；一是「林鳳」時代，時段約為 1958 年至 1963 年；最後是「陳寶珠、蕭芳芳」時代，時段約為 1963 至 1970 年。

這三個時代，都有各自的 *Jingle Bells* 粵語版。

一般人未必為意，他們實在是早期粵語影歌文化中的「三代人」了，卻都被視為「早期」的粵語歌歌者。就相當於一個零零後，不察覺張德蘭、梅艷芳、王菲亦是分屬三個不同的「世代」的歌手！

多提一句，「周聰、呂紅」、「林鳳」、「陳寶珠、蕭芳芳」這「三代人」，也曾有各自的生日歌。

（按：本文原於 2016 年 12 月發表於《立場新聞》上的博客。）

（八）不曾用西洋曲式寫流行曲的「創作歌手」朱頂鶴

要把「創作歌手」加引號，當然就不全是今天人們想像的那種創作歌手，然而又想引人注意一下，唯有出此下策。事實上，這樣做是很易引人以今尺量古人，結果只會量歪了古人。

五十年代，有很多粵樂人跨界去試寫粵語流行曲，當中不少是樂於嘗試用西洋曲式來寫歌，如呂文成作曲之《快樂伴侶》、王粵生作曲作詞的《檳城艷》，又或是胡文森作曲作詞的《秋月》等等，都是採用西洋的 AABA 曲式來寫的曲調。

然而，本文要談的主角朱頂鶴，雖然也有創作過粵語流行曲曲調，但他卻不曾見有用過 AABA 曲式來創作，也許是他不懂，又也許，是他拒絕去懂去用……他會是更愛傳統音樂的風味吧！

在五十年代，朱頂鶴是鼎鼎有名，但到今天，九十後大抵都不知有此位「創作歌手」了。

七年前左右，筆者曾在《戲曲品味》雜誌上為文介紹朱頂鶴，是以「蛇矛丈八槍，橫挑馬上將！」這兩句曲詞寫起的。因為這兩句讓兩三代人傳誦不輟的霸氣唱詞，活脫脫寫出一個夜戰馬超的生張飛，而它正正出自朱頂鶴的手筆。

據知，朱頂鶴本姓衛，另有藝名朱老丁，是二三十年代著名丑生。其

後，乘紅船到番禺某處演神功戲，途中歷劫餘生，想到紅船生涯，生死難料，而自問非紅老倌，便想轉行，幸他平日極喜閱讀書籍，對唱曲也很有心得，那時香港和聲歌林唱片公司生意興隆，正需作曲和唱曲人材，朱頂鶴便加入了和聲歌林，他不但能唱能撰，也玩得一手好音樂，從此，受到和聲歌林的重用，便一直為該公司效力。由於朱頂鶴是戲行出身，因此對於粵劇中的古老排場，文場和武場都很熟悉，因此，所有由他撰製的曲本都帶有一種戲場的氣氛，其中尤以武場最為出色，當年飛影、妙生、瓊仙所唱的武場曲本便出自他手筆，其中如《夜戰馬超》、《守華容》等數十首唱片曲，都非常出色，也十分暢銷。他寫的諧曲也十分好，曲詞暢順，妙趣橫生。

朱頂鶴所撰的粵曲數量肯定不少，可是到今天能數說得出的卻是不多。同樣，他灌的粵曲唱片也應有不少，但今天人們記得起的也不多。當中有一兩首是頗值得說說的，比如四十年代他寫的一首抗戰粵曲《書痴抗戰》，白駒榮和衛少芳合唱的，聽着讓人同仇敵愾。朱頂鶴又曾經跟呂文成合唱過兩首在故事上有連繫的粵曲《鄒衍下獄》和《六月霜飛》，朱氏唱的是鄒衍的角色，大氣凜然！

朱頂鶴也不僅是寫粵曲曲詞，粵語流行曲他也寫過不少，這一點他跟胡文森、吳一嘯、梁漁舫等等粵曲創作人是沒有甚麼不同的。何況，據馮華憶述，朱頂鶴和呂文成都有份參與策劃和聲歌林唱片公司首推「粵語時代曲」唱片的商業創舉。

說來，和聲歌林唱片公司初推「粵語時代曲」唱片期間，朱頂鶴還只是安於幕後，也任由周聰等人試驗向國語時代曲靠攏的創作方向和製作方向。可是到了 1954 年左右，大馬華僑馬仔填詞兼主唱的（成為鄭君綿名曲已是後來的事）「勁歌」《賭仔自嘆》（伶淋六……），在香港非常流行。和聲歌林公司面對這樣的來勢，不得不變變陣，找來何大傻「應

朱頂鶴的肖像，左邊的一幀複印自隨唱片附贈的歌紙，右邊的是網上圖片。

戰」，朱頂鶴自己也親身上陣，寫唱諧歌。相信，朱氏深明這個時候「粵語時代曲」的市場需求是甚麼，所以，到了要他出手寫粵語流行曲詞，但見俗的多雅的少，為的是要迎合其時粵語時代曲主要面向草根階層的市場需要吧。

朱頂鶴的諧歌創作，頗有一個特別的門類。他寫了好一批跟粵人民俗有關的歌曲，比如《金山橙》（又名《金山橙咁圓》，鄭君綿、許艷秋合唱）、《包你添丁》（鄧寄塵一人多聲）、《睇花燈》（朱頂鶴、鄭幗寶合唱）、《猴子戲》（朱頂鶴、馮玉玲合唱）、《龍船歌》（朱頂鶴、呂紅合唱）及《脆麻花》（朱頂鶴、呂紅合唱）等等，當年可能是會被視為「粗俗」之作，可是現在倒是變成了解昔年粵人民俗生活的難得材料。猜想，是因為朱頂鶴熱愛這些民俗風情，才會興致勃勃的把它寫進歌曲中。

朱頂鶴的粵語流行曲名作，不能不提那首曾備受非議的，調寄《餓馬搖鈴》的一首《哥仔靚》吧！它在不少人眼中，是粵語流行曲「低俗」的

代表，而筆者有時跟長輩提起它，他們竟說這是「淫歌」。但筆者仔細看過朱頂鶴執筆的《哥仔靚》歌詞，哪兒見得是「低俗」呢？哪兒顯得「淫」呢？筆者認為只緣當時人們對粵語方言歧視，曲詞裏方言一旦用得多了，就已經等於「低俗」，而道德觀念也奇怪地保守，女子唱出為郎癲狂且欲主動追求的心聲，就是「淫」。

五六十年代的粵語流行曲，往往是俗的易流傳，雅的難流傳，這現象往往為人所忽略。以朱頂鶴來說，我們會記住了有《哥仔靚》、《金山橙》這種「俗」歌，但其實朱頂鶴也寫過一些較雅的粵語流行曲詞，我們卻幾乎毫無印象。這裡筆者試舉一首朱氏較雅的曲詞，那是據呂文成的粵樂作品《深宮怨》填上的本意式詞作，由呂文成的女兒呂紅灌唱的，歌名自是仍叫《深宮怨》。其詞意是以梅妃江采蘋的角度下筆，寫她對楊貴妃奪寵之怨懟，運筆頗有細膩之處。曲詞如下：

> 懷怨，怨在進深宮，
> 唉，不久遭鄙賤，皆因為楊妃自恃寵嬌，聖恩盡佔，
> 偏裝妖媚獻皇前，
> 遂令君心盡熱戀，夜夜笙歌未厭倦，
> 惟有，我無緣相見，失溫暖，孤影每自憐，
> 恨唐皇待我已不念，令我心悲淒到極點。
> 那甘願恩愛中斷，憶記當年，羨寒梅在雪嶺一枝獨佔，
> 吐艷美色芬芳更麗妍，現今正苦失戀。
> 酸，最是可悲酸；願，更是非我願，
> 怨，不勝日常偷自怨。
> 唉，只有望天見憐，把災殃救，
> 免我之愛情遭奸妃霸佔。
> 愛戀有特權，而至，禁宮內裏紛亂，
> 四面，已把她穢史外傳，為因拈酸。

她情未免，心不免，私約祿山進御園，

楊妃招來事百端，經已酸態畢現，

各顧慮，禍不遠，唐皇怒，心尚軟，

仍然罪赦免，偏偏將她愛憐，護着那奸妃，杜絕眾臣言，

始終不免受驚，帶險變作孽債填！

在粵語流行曲的領域裏，朱頂鶴至少曾寫過五首百分百原創的作品：俱是他一手包辦詞曲的。這一點，感覺上是更鮮為人知的。不過，五十年代後期，在南洋粵語歌的壓力下，大家都不很重視原創，朱頂鶴寫了五首，都算多的了。

朱氏的五首原創粵語流行曲，分別是梅芬唱的《春曉》，朱頂鶴、馮玉玲合唱的《生意興隆》、朱頂鶴、呂紅合唱的《滾滾熟》以及朱頂鶴、許艷秋合唱的《風流艇》和《守秘密》。這裏除了《春曉》之外，其餘四首朱頂鶴都親自參與合唱，而湊巧這四首合唱歌曲詞意都比較「俗」，看來朱頂鶴為了市場所需，是不避其「俗」，還親自投入「市井」角色的演唱，反正昔年亦慣任丑生嘛。不過，《生意興隆》與《滾滾熟》，還是頗具一點民俗色彩的，而《風流艇》的音調，似乎也吸收了一點鹹水歌的元素呢。

《春曉》是五首作品之中最雅的，其歌詞如下：

春眠不覺曉，處處聞啼鳥，

夜來風雨聲，花落知多少？

葉飄搖，簷前下，鸚鵡又語招撩，

撩動我心情亂，相思何時了。

輕舉步，外邊瞧，分花拂柳漫步過虹橋，

曲彎弱柳腰，顧影向池照，

顏容羸瘦了，翠黛都懶畫描。

打起黃鶯兒，莫教枝上啼，

啼時驚妾夢，夢不到遼西。

花片片，落滿畦，惜花人何在？

惟有燕子啄香泥，青春真可貴，

郎呀你胡不歸？郎呀你胡不歸？

熟悉唐詩的讀者，相信已一眼看出詞裏嵌入了兩首五絕唐詩。這不禁聯想起了邵鐵鴻的《紅豆曲》，但邵氏只用了一首唐詩，朱氏卻用了兩首。無奈是朱頂鶴這首《春曉》，知者實在不多。彷彿真是傳俗不傳雅。

朱頂鶴的粵語流行曲作品，除了至今仍常有人提及的《哥仔靚》，還有一首在昔日甚是厲害的《情侶山歌》。這首《情侶山歌》是朱頂鶴據一首廣東童謠作大幅度的、脫胎換骨式的改寫，變成剩男剩女趁中秋佳節吐露情意的情歌。這首歌曲面世於 1956 年，至少到 1965 年仍然是頗流行的，這是有坊間的歌書為證的，比如筆者在中央圖書館翻查魯金藏書時，見到一冊 1965 年出版的歌書《翠鳳獎‧國語粵語時代歌選》，書內第五首收的粵語歌就是《情侶山歌》，如非受歡迎的歌曲，流行曲歌書是不會把它排得這麼前的。

常常相信，在那個粵語流行曲地位很低的年代，愛聽粵語流行曲一般都屬草根階層，又或者有些人愛聽粵曲之餘也不抗拒聽聽很小曲風味的粵語流行曲，所以，《情侶山歌》可以流行這麼多年。

寫此文，總是提醒自己莫用今人之尺，但願是做得到！

（按：本文原於 2018 年 2 月 4 日發表於《立場新聞》上的博客，現稍作修訂。）

E♭調 4/4 **春曉(一)** 朱老丁詞並曲

TANGO　　　　　梅芬唱

《春曉》歌譜，複印自隨唱片附贈的小歌書。

E♭調 4/4 **春曉(二)** 朱老丁詞並曲

TANGO　　　　　梅芬唱

195

（九）鄭君綿在南洋灌唱粵語歌的日子
（兼說《賭仔自嘆》首唱者）

在粵語流行曲地位低微的年代，也就是筆者常說的「『前』許冠傑時代」，甚為人們喜愛的粵語歌手，鄭君綿是代表人物。

鄭君綿無疑是香港藝人，所以，他唱的粵語流行歌曲，現今一般人都會覺得必然是在香港灌唱的。但實際上卻並非盡是這樣。

在筆者較近期的拙著《原創先鋒——粵曲人的流行曲調創作》（2014）中，曾猜測過：「一批活躍於五十年代初、中期的南洋『粵語時代曲』歌手，計有馬仔、李焯鳳、周群、小鶯鶯、白鳳，甚至包括鄭君綿。無疑鄭君綿是香港藝人，但從種種跡象顯示，他最初的粵語歌唱片，應該不是在香港灌錄的，再說，鄭君綿相信是『出口轉內銷』，要到了1957或1958年才開始為和聲歌林唱片公司灌唱『粵語時代曲』」（見該書七十三頁，這裏的引文有一兩處修正）。

這猜測是有一定的依據，故此很相信是確實的事，卻苦無實據。近期得檳城網友 Lee Yee Yen 兄的協助，才真的看到一點實據，肯定了自己的猜測是對的。

李兄提供的幾個唱片片芯的照片，肯定了鄭君綿主唱的五十年代粵語歌《一宵風雨落花紅》、《戒之在煙》、《賣花曲》、《標準歌迷》、《兩個傻歌王》，都是在星加坡為巴樂風唱片公司灌錄的。無獨有偶，這五首粵語歌，填詞的是有「曲王」之譽的吳一嘯。筆者又不得不猜，這是吳

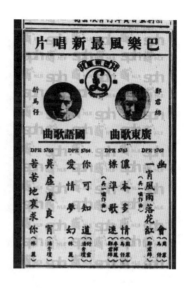

1953 年 9 月 17 日的《南洋商報》和 1954 年 5 月 14 日的《南洋商報》。（圖片提供：Lee Yee Yen）

一囑把詞郵寄到星加坡吧。筆者亦相信，鄭君綿在南洋那邊灌錄的粵語歌，至少還有《豪華闊少》、《熱帶情歌》、《棋王爭第一》等幾首。

李兄還提供了鄭君綿唱的《一宵風雨落花紅》和《標準歌迷》的唱片廣告資料，那是刊於 1954 年 5 月 14 日的《南洋商報》。這樣便可以估計得到鄭君綿這批歌曲都應是 1954 年前後灌錄和面世的。

可惜那時報刊的娛樂版只是聊備一格，很難憑它追尋藝人的行踪。鄭君綿在五十年代中期是否曾有一段日子寓居南洋，甚難查考。這方面，李兄又提供了一則電影《新姑緣嫂劫》的廣告，那是刊於 1953 年 9 月 17 日的《南洋商報》的，其中可見到鄭君綿和白鳳、羅蓮、郭思明等人隨片登台演出。這至少說明在 1953 年秋初的日子，鄭君綿確是身在南洋。

鄭君綿主唱的五十年代粵語歌《一宵風雨落花紅》、《戒之在煙》、《賣花曲》、《標準歌迷》及《兩個傻歌王》，都是在星加坡灌錄的。（圖片提供：Lee Yee Yen）

《豪華闊少》歌譜（圖片提供：Lee Yee Yen）

如上文所說，鄭君綿要到了 1957 或 1958 年才開始為和聲歌林唱片公司灌唱「粵語時代曲」，那是為和聲歌林唱片公司灌錄的，屬該公司最後一期的七十八轉唱片出品。在這期唱片之中，鄭君綿共灌唱了五首歌曲：《鮮花贈美人》、《初次情人》（與呂紅合唱）、《老爺車》（與許艷秋合唱）、《賣花聲》及《郎情妾意》（與許艷秋合唱）。

筆者追查了舊日《華僑日報》的電台節目表，發現鄭君綿那些在南洋灌唱的粵語流行曲，香港電台一直都並沒有播過。直至鄭君綿開始為和聲歌林唱片灌錄粵語歌，他的歌才有機會獲香港電台播放。從該報可以確實查知，香港電台第一次播鄭君綿唱的粵語流行曲，是在 1958 年 7 月 16 日，當日播的是《鮮花贈美人》，兩日後的 7 月 18 日，則播了《賣花聲》。事實上，香港電台主編的《香港粵語唱片收藏指南——粵語流行曲 50's-80's》，鄭君綿的唱片也是 1958 年才開始有記錄呢！

（按：本文原於 2020 年 10 月 27 日發表於《立場新聞》上的博客，現稍作修訂。）

（十）《榴槤飄香》電影主題曲二三事

在五六十年代的粵語流行曲之中，《榴槤飄香》是較為人熟知的一首，它是同名電影的主題曲。

電影《榴槤飄香》，首映於 1959 年 12 月 22 日，距今已六十多年。經歷這麼長的歲月，影片都好像失傳了似的，惟有其同名歌曲，尚在流傳，然而其中卻也產生了若干訛誤，或者有些地方變了樣。

看看刊於 1959 年 6 月 7 日《華僑日報》的《榴槤飄香》電影歌曲的宣傳稿，這是電影上映前的大半年前之事。可以看到，宣傳稿上是把這歌曲稱為《馬來先生（《榴槤飄香》主題曲）》，換句話說，這時候，歌曲名字是《馬來先生》，而不是《榴槤飄香》。

如細心留意這《華僑日報》上的《馬來先生》的歌詞，最後一段跟後來的唱片版本是不同的呢！比如前者的末幾句歌詞是：「欣逢榴槤飄香，異鄉一線牽，居然做成夫婦（疑是「妻」之誤），始終愛未變。」而唱片版本末幾句乃是：「安娜艷如嬌花，萬花鮮鬥鮮，不忘榴槤之香，歡呼舞萬遍。」

不過，看六十年代初的流行曲歌書，刊載《榴槤飄香》歌詞歌譜時，是有註明「原名《馬來先生》」的。只是，關於作曲者，不管是本文附的《華僑日報》剪報，還是六十年代初的流行曲歌書，都說是侯湘，而這「侯湘」是國語時代曲著名作曲家李厚襄常用的筆名。

「榴槤飄香」插曲
充滿馬來亞情調

1959 年 6 月 7 日《華僑日報》的《榴槤飄香》
電影歌曲宣傳稿。

林鳳鄭重介紹「榴槤飄香」歌曲
請三萬影友看試片！

刊於《華僑日報》，可知是安排了連續兩個周
日，請三萬影友看《榴槤飄香》歌曲集試映。

筆者是近十幾年才弄清楚，《榴槤飄香》的曲調，根本不是李厚襄作的，它原是印尼歌曲，由印尼華僑黃翔裕創作的，原本的歌曲名字是 *Impian Semalam*。

事實上，早在林鳳這部《榴槤飄香》電影拍製之前，*Impian Semalam* 在南洋一帶就早已有個國語版本，叫《新馬來情歌》，歌詞一開始就是「有個馬來先生……」，據說首唱者是上官流雲（名曲之一有《行快啲啦》）、巫美玲，是合唱版本。這歌詞之中的「馬來先生」，不知跟上

述的「原名《馬來先生》」有沒有關係？

相信，五六十年代的時候，資訊一般只局限在各自的地區上流通，沒有多少人可以清楚某首歌曲在異地的傳播情況。

可惱的是，《榴槤飄香》在九十年代的香港，還出現新的訛誤！在梅艷芳的《變奏》專輯，對《榴槤飄香》曲詞作者的交代甚見離譜，竟說是王粵生詞曲，然後由潘源良改詞。其實，電影《榴槤飄香》中的所有歌詞，都是吳一嘯寫的，完全與王粵生無關。上述的《華僑日報》剪報，固可為證，六十年代初的歌書，亦可為證，倒不知為何會扯上王粵生。

說到電影《榴槤飄香》，當年片商是花了不少工夫去宣傳。比如看看本文所附另一剪報「請三萬影友看試片」（原刊於 1959 年 12 月 9 日《華僑日報》），可知是安排了連續兩個周日，共八個場次，請三萬影友看《榴槤飄香》歌曲集試映，每場片長三十分鐘。相信這樣造勢是有一點效用的。

（按：本文原於 2018 年 10 月 6 日發表於《立場新聞》上的博客，現稍作修訂。）

（十一）兩首特別由姚敏作曲白英灌唱的粵語歌

研究五十年代的粵語歌歷史，不免受到主流觀點的影響，尤其是二三十年前，筆者手頭掌握的史料尚不多，受影響就更深。故此，在當時，有些歷史事實是從沒有認為會是這樣的，完全沒有想過姚敏會特別為百代唱片公司推出的粵語唱片而創作曲調，也完全沒有想過灌唱粵語歌的歌手白英，跟灌唱國語時代曲的鄧白英是同一個人。甚至黃奇智曾在其大作《時代曲的流光歲月 1930-1970》中曾寫道：「鄧白英，原為粵語歌星，以白英的藝名出版過《漁舟唱晚》、《檀島相思曲》等多首水平頗高的粵語歌曲。五十年代，她亦兼唱國語歌曲⋯⋯」筆者竟有一個時期是視而不見。

姚敏曾特別為百代唱片公司推出的粵語唱片而創作曲調，一首是《舊恨新愁》，一首是《九重天》。好幾年前，筆者仍十分謹慎，只敢「估計」是姚敏特別創作出來的，而不是用他的某首舊作填詞。其後，才大膽判斷，確確實實是他特別為百代唱片公司推出的粵語唱片而創作的曲調。

近期，百代公司的這兩個錄音都已「出土」，能在網上聽得到，可謂樂迷的福氣！

姚敏是多產的流行曲作曲家，相信平生作品是數以千計，名作如《情人的眼淚》、《第二春》、《三年》、《我有一段情》、《春風吻上我的臉》等等，俱是長青金曲。此外，他寫的中國風味歌調也是挺出色的，比如：《賣湯圓》、《小時候》、《月桃花》、《月下對口》及《待嫁女兒心》等等，歌調之中不但有中國風味，甚而有些是很地道的區域民歌風味或戲曲風味。

相對照於上述的名作，《舊恨新愁》和《九重天》都只屬小品吧。

《舊恨新愁》亦屬中國風味的歌調，但無大地域色彩。它的主歌是由純五聲音階旋律構成的，很自然的便讓聆賞者感到有點中國風，在副歌之中，姚敏卻在第二個樂句內加進一個五聲音階以外的 ti 音（歌詞是「快樂韻事」），使音調跟主歌的純五聲音階產生小小的對比。

《九重天》的音調卻是西化得多，不但使用了三連音，還使用了升 re、升 fa、升 so 等變化半音，使音調聽來有一種異乎尋常的感覺。也許因為這樣，填粵語詞的周聰，亦很不一般地想到以人在九霄高空上的感受入詞。這個題材，不僅僅是粵語歌，即使在整個中文歌曲的世界之中，也是很罕見的！

寫到這裏，好應該交代一下，為何姚敏忽然會寫起粵語歌來？又或者其實是應該問：為何百代唱片公司會忽然推出起粵語歌唱片來？

筆者認為，這是一次試探市場的行動，亦可以形容為「試水溫」。在香港，標榜粵語時代曲的唱片，其廣告始見於 1952 年 8 月 26 日，經過年多兩年的發展，多多少少是已見到一點點成績，首先標榜「粵語時代曲」這個名堂的和聲歌林唱片公司，其所推出的第三批粵語時代曲唱片（其廣告初見於 1953 年 8 月 5 日）之中的一首《快樂伴侶》（呂文成作曲，周聰填詞，周聰、呂紅合唱），公認是當時便已經很流行。著名填詞人鄭國江在其著述的《詞畫人生》中，有一篇〈我是從大戲中走過來的〉的文章，它的結尾部份寫道：「到了周聰的年代，有一首《快樂伴侶》：『尋伴侶為了真樂趣，情未醉我的心先趣，日日快樂唱隨，真心結佳侶』（按：原文如此，但歌詞有誤）把我從粵曲的醉夢中提醒過來，這中間已經歷年十多年的歲月……」考《快樂伴侶》初面世時，鄭國江應是十二三歲，小孩子對熱門流行曲的印象，當是極難忘的。1954

年的 3 月，幸運唱片公司亦嘗試推出粵語電影歌曲唱片，在該月首映的電影《檳城艷》，內裏的同名主題曲及插曲《懷舊》，正是該唱片公司的出品，而這兩首歌曲很快便流行起來。在這樣的背景下，向來只出版國語時代曲的百代唱片公司，想試探一下粵語時代曲的市場，應該是很正常很合理的反應。

從報刊的唱片廣告可以考證得到，百代唱片公司所推出的一批粵語時代曲唱片，是屬於該公司第七十三期七十八轉唱片的出品，該期的唱片廣告，初見刊於 1954 年 7 月 7 日。這批粵語時代曲，共有四首，兩首是姚敏作曲的，兩首是馬國源作曲的，填詞的都是周聰，歌者都是白英。筆者亦發覺，整個五十年代，百代唱片公司就只推出過這四首粵語時代曲而已。姚敏作曲的兩首，名字已見於上文，馬國源作曲的兩首，歌曲名字分別是《一見鍾情》和《長亭小別》。

由於百代向來以出版國語時代曲為主，所以出版這四首粵語時代曲時，有一項特別的舉措，那是在所附贈的歌譜歌詞紙上，歌曲名字的右邊都特別註明「粵語」的字樣。這應是提醒消費者，買回來的是一張粵語歌曲唱片。有趣的是，坊間的歌書抄這幾首歌譜去製版時，往往亦連這特別註明「粵語」的字樣都照抄過去。

上文所引錄的黃奇智書中的文字，是有些須要更正之處，首先，白英並非「原為粵語歌星」，事實上她灌的唱片，最先面世的，乃屬國語歌曲唱片。其次，《漁舟唱晚》這個歌曲名字並不正確，應是《漁歌晚唱》才對呢！

（按：本文原於 2020 年 10 月中旬發表於《立場新聞》上的博客，現稍作修訂。）

（十二）電影主題曲《檳城艷》傳奇

上世紀八十年代，無疑是香港流行文化的黃金期，但這個時候的港產流行文化，有時卻頗貶低五六十年代的港產流行文化，想起都有點可悲，正是：本是同根生，相煎何太急。

1954 年面世的電影《檳城艷》的同名主題曲可說是這樣的受害者之一，到了八十年代後期，已常被視為「土」或「娘」。

其實，即使是八十年代時對港台流行曲幾乎有彈無讚的樂評人梁寶耳，對《檳城艷》一曲卻頗見好評。

1989 年 12 月 12 日，《檳城艷》的曲詞作者王粵生逝世，藝評人李健之（另有筆名黎鍵）於同月 23 日在《信報》「藝語」專欄為文悼念，四日後，梁寶耳在其《信報》「新樂經」專欄亦因讀了李健之的悼文而為文悼念，文章標題是「由王粵生粵曲大師逝世想起」。

梁氏在文章提到：「第一次與王粵生相見是在電台播音室，王粵生之名確是如雷貫耳，王大師對筆者亦是久聞其名，兩位互相聞名之樂人結識，真正有『久仰』之感受。」然後說到：「筆者最感興趣之一個問題是關於當年由紅伶芳艷芬所唱之《檳城艷》一曲，筆者認為此曲令芳艷芬紅上加紅，結構屬西洋式，但內容感情豐富，是出於天才作曲家之手筆。尤其中段由短音階轉回長音階之一句屬於神來之筆，王粵生聽到筆者特別稱讚此曲，承認寫過不少作品，可惜當時未有版權法保障，更加談不到有版稅可收，於是雖然是粵劇界最有創作之才之老前輩，更是不

澳門綠邨電台特備節目於香港刊登的廣告，從中可見節目紅伶雲集，打頭陣的是由芳艷芬獨唱的《檳城艷》。

少紅伶之『師父』，一家大小仍只住在徙置區，令筆者感慨萬分……」

於筆者眼中，《檳城艷》乃是非常超時代的粵語流行曲作品。尤其是曲中採用 AABA 的標準流行曲式，又採用西方音樂十分常見的同名大小調轉調的方式（即上面梁寶耳提到的短音階與長音階的互轉），是最見超時代之處。環顧五六十年代，原創粵語流行曲，數量上是達到三位數字的，而採用 AABA 標準流行曲式的原創歌亦數逾半百，然而採用同名大小調轉調，則僅有《檳城艷》這一首而已。

反而是王粵生自己早在別的作品中用過這種轉調手法，但那是用於粵曲小曲味較濃重的《銀塘吐艷》（又名《荷花香》），可說不算是流行曲，後來有流行歌手唱已是另一回事。

不管《檳城艷》在八十年代如何被某些港產流行文化低貶。但巨星如鄧

麗君、梅艷芳都曾灌唱過，說明此曲實有其重要的地位與價值。

說起來，《檳城艷》之首次公開演唱，便已經很是不平凡！

話說1954年2月2日，農曆癸巳年大除夕，澳門綠邨電台組織了一個特備節目，並在香港幾份大報章刊登廣告，從廣告中可以見到，這大除夕特備節目真是紅伶雲集，各唱拿手粵曲，又有尹自重的高足，幸運唱片公司的音樂主任林國楷梵鈴獨奏《小桃紅》和《依稀》。然而唯獨是打頭陣的卻是由芳艷芬獨唱完全流行曲風味的《檳城艷》，現在的我們看來，這真是極其異類！

耐人尋味的是，同台的紅伶，事先知不知《檳城艷》是如此異類的呢？又會不會因為唱的是芳艷芬，即使事先知道是異類，還是由她唱？

相信，這是《檳城艷》一曲的「全球首演」！算算距離同名電影作首輪公映的日期，足足有一個多月。可見芳艷芬應是很懂宣傳之道，趁這個難得的場合先把電影主題曲作「全球首演」。

講宣傳，《檳城艷》還有另一奇招！影片作首輪公映（首映於1954年3月11日）之時，竟然向觀眾送唱片！在港產電影史上，還幾曾有見？

我們來看看刊於1954年3月11日《華僑日報》的《檳城艷》首映之日的全版廣告，廣告內有一段文字謂：「觀眾注意：本片主題曲《檳城艷》，業經幸運唱片公司錄成唱片，於本片公映時，每院每場贈送一隻。附贈芳艷芬小姐十寸簽名照片乙幀。贈送辦法，各院均有詳細說明。」看電影有唱片送，真是別開生面。

但其實贈送的具體方法是怎樣的呢？

上｜《檳城艷》唱片推出的廣告，廣告上方乃是
提醒觀眾領獎的附屬廣告。

下｜1954 年 3 月 11 日《華僑日報》的《檳城
艷》首映之日的全版廣告。

這個問題，我們這些現代人，得要找到《檳城艷》唱片推出的廣告才能
知道答案。

這唱片廣告在 1954 年 3 月 24 日開始見刊，廣告上方乃是提醒觀眾領
獎的附屬廣告，從中可略知抽獎的方式，而相信最使觀眾雀躍的是由芳
艷芬親自主持贈獎！

寫到這處，文章應可完了。不過，筆者又發現，幸運公司這批在 3 月
24 日「即日上市」的第三期七十八轉唱片，頗得香港電台配合。從《華
僑日報》刊登的 1954 年 3 月 28 日星期日的香港電台節目表之中，可見

是日下午二時至四時是「最新粵曲唱片」的播放時段。這長兩小時的播放時段，播的其實就是幸運唱片第三期的全部出品，但可憐芳艷芬唱的《檳城艷》主題曲及插曲《懷舊》，是當成粵曲播放。莫非癸巳大除夕那一回，《檳城艷》真是當粵曲唱？此亦反映在那個年代，粵曲小曲與粵語流行曲有時真是混淆不清。筆者還發現，在其後的 4 月 25 日星期日，同是下午二時至四時的時段，香港電台又幾乎把第三期的幸運唱片公司出品全播一遍，當然，亦依然把《檳城艷》主題曲及插曲《懷舊》當成粵曲播放！

（按：本文原於 2016 年 10 月 4 日發表於《立場新聞》上的博客。）

（十三）香港首批「粵語時代曲」終可聽齊

8 月 26 日，對於香港的粵語流行曲而言，是個值得紀念的日子。因為香港首批標榜「粵語時代曲」的唱片（七十八轉），其廣告是初次見刊於 1952 年 8 月 26 日，而視這一天為這首批「粵語時代曲」的面世日子，雖不中亦不遠。1952 年 8 月 26 日，距今天已達七十一年整，因着一些歷史錄音在網上「出土」，這首批「粵語時代曲」全部八首歌都能重溫得到了！

重溫全部八首歌的歷史錄音，可以完完全全的肯定，這首批「粵語時代曲」，製作上十分重視原創，題材全屬嚴肅，其中更有一首是採用西方流行曲常用的 AABA 曲式來創作的《銷魂曲》，故而它可謂創了兩個第一的紀錄：粵語流行曲之中第一首採用 AABA 曲式創作的曲調、粵語流行曲之中第一首採用 AABA 曲式寫的跳舞歌曲。主流說法常指五六十年代的粵語流行曲無原創、歌詞低俗。觀乎這首批「粵語時代曲」，便知完全不是那回事！

八首歌曲的資料如下：

銷魂曲
曲：馬國源　詞：周聰　主唱：白英

有希望
曲：呂文成　詞：周聰　主唱：呂紅

忘了他

曲：呂文成　　詞：周聰　　主唱：呂紅

望郎歸

曲：呂文成　　詞：九叔　　主唱：白英

胡不歸

（同名電影之插曲，影片首映於 1940 年 12 月 6 日）

曲：梁漁舫　　詞：馮志剛　　主唱：呂紅

漁歌晚唱

原曲：漁歌晚唱（粵樂）

曲：呂文成（一說呂文成改編）　詞：周聰　　主唱：白英

好春光

原曲：傳統粵劇過場譜子《罵玉郎》

改編：佚名　　詞：九叔　　主唱：呂紅

春來冬去

原曲：支那之夜

曲：竹岡信幸　　詞：周聰　　主唱：呂紅

原創佔一半，足見對原創之重視

當中，全新的原創歌曲，有四首，佔去這首批「粵語時代曲」的一半。
這四首原創作品，作曲方面，呂文成寫了三首，馬國源寫了一首；填詞
方面，周聰填了三首，九叔填了一首。據了解，呂文成當時算是和聲歌
林唱片公司的要員，為這首批「粵語時代曲」寫了三首新曲，當是義不

容辭。馬國源的生平不詳，但至少知道曾是夜總會樂隊的領班，這首批「粵語時代曲」中的一首《漁歌晚唱》，據唱片公司提供的資料，乃是由他負責編曲的，編得頗有功力。上文說到馬氏創作的《銷魂曲》創了兩個第一的紀錄，亦可見馬氏這闋作品甚值得珍視。在周聰而言，這批歌曲帶給他初次公開發表詞作的機會，其中還有三首是全新的原創曲調，可謂享盡填詞的樂趣！這方面，甚佩服和聲歌林公司能這樣給機會一位新人。另一位填詞人九叔，乃是在三十年代已頗有名氣的粵劇撰曲家，原名黃警裘。

《胡不歸》當然也算是原創作品，不過不是新作罷了。然而作為首批「粵語時代曲」出品而選唱了這首十二年前面世的原創歌曲，多少有點致敬意味，亦認為這首採用三拍子譜寫而成的曲調是有成為「時代曲」的潛力的吧！往後超越時空的看看，七十年代中期之時，粵語流行曲振興之初，有幾位歌手都曾重新灌唱過這闋《胡不歸》，如徐小鳳、甄秀儀和張慧等。甚而到八十年代，在電影《胭脂扣》內，哥哥張國榮也曾唱過這闋歌曲。足見《胡不歸》堪稱經典。

改編歌傾向在本土音樂中取材

其餘三首改編歌曲：《漁歌晚唱》、《好春光》、《春來冬去》可謂各有千秋。如果從比例上看，三首之中有兩首是據粵樂或粵劇過場音樂改編的，只有一首是改編自國語時代曲的，看來是傾向在本土音樂中取材呢！

（按：本文原於 2020 年 8 月 26 日發表於《立場新聞》上的博客，現稍作修訂。）

（十四）電影《紅菱血》及其主題曲《荷花香》謎樣往事

電影《紅菱血》上下集是唐滌生極其重要的一部電影作品。不過，有關這部電影，以及其主題曲《銀塘吐艷》（後又名《荷花香》），卻是有好些謎樣般的往事。

《紅菱血》原是古裝粵劇，於 1950 年 5 月 22 日由碧雲天劇團首演。演員有羅品超、黃千歲、鄧碧雲等。後來澤生影業公司把此劇版權購下，拍成電影版，故事背景則改為時裝，而女主角則由芳艷芬擔綱。

《紅菱血》電影有上下集，但以當時的電影拍攝正常進度，到了 1950 年尾便應該拍好的了。正如同是澤生影業公司的出品，粵劇《董小宛》首演於 1950 年 3 月 3 日，但電影版於同年的 6 月 23 日便推出上映，才三個月多一點。

筆者注意到，刊於 1951 年 1 月 7 日的粵劇《情花浴血向斜陽》演出廣告上，有送日曆活動：大堂前座位票之持有者，可獲贈澤生公司出品《紅菱血》精美日曆一個。而這個精美日曆是連送了幾天的。這就更使筆者相信，《紅菱血》上下集這時已經拍起了，等排期公映而已。然而，這一排期卻排了很長的日子，要到是年 10 月，才得以正式公映。

然而，《紅菱血》上集只映了五天（從 10 月 5 日映至 10 月 9 日），接著便換映下集，映期更短，只映了四天。廣告上有「聲明」謂：「本片拷貝因趕運別埠關係決不上下集一場同映，映埋本月十三號即行輟

上｜《紅菱血》演出廣告
下｜《情花浴血向斜陽》演出廣告

影⋯⋯」排期排了這麼久，首輪映期卻只得四五天。真是百思難解。

是年 10 月 24 日以後，《紅菱血》上下集便不時作二輪放映，而且往往是上下集一同上映。

看《紅菱血》上集首日上映的廣告，形容「聽芬腔主題曲《銀塘吐艷》值回票價十倍」，又有「唐滌生填詞」的字樣。《紅菱血》下集首日上映的廣告，亦甚強調主題曲之重要：「芬腔主題曲《梨花慘淡經風雨》比上集所唱的更清新絕俗」。看到電影廣告如此強調兩首主題曲的價值，相信誰亦會認為這兩首主題曲都是特別為電影《紅菱血》而創作的。

然而讓筆者苦惱的是，近年人們發現，《銀塘吐艷》初見於粵劇《隋宮十載菱花夢》（首演日期 1950 年 9 月 4 日），《梨花慘淡經風雨》初見於粵劇《一彎眉月伴寒衾》（首演日期 1951 年 6 月 8 日），面對這些「初見」的發現，固不免驚訝，但未動搖筆者之信念，覺得《銀塘吐艷》和《梨花慘淡經風雨》，真是特為電影《紅菱血》而作的，但這兩首歌調竟「搶先」「初見」於另兩部粵劇，只能說是那些年唐滌生的粵劇太高產，把所有能用到的小曲都先用了再說。也幸虧當時《隋宮十載菱花夢》並沒有把《銀塘吐艷》唱紅，不然待到《紅菱血》上映，如何解釋《銀塘吐艷》是特為電影而作的，亦頗費唇舌。

上文提到，電影廣告上有關《銀塘吐艷》一曲，有「唐滌生填詞」之字樣。這又生另一謎團了。筆者以為，這「填詞」另有意思，我們不應拿今天的一般理解認為這是唐滌生依某已作好的曲調填上曲詞。先看王粵生寫的曲調吧，結構鬆散是一大特徵，只是，《銀塘吐艷》的曲詞較短，譜起來，不至於散亂不堪罷了。所以從這方面看，《銀塘吐艷》似是先詞後曲的。

上｜《紅菱血》演出廣告，可見首輪映期只得四五天。

下｜《紅菱血》下集首日上映的廣告。

其次，以字音跳進的頻率來看，統計如下：

荷◆花香 2　新◆月上 2　荷◆花愛著素衣◆裳 6

花香引得◆情蝶浪 6　怎禁她芬芳吐艷滿◆銀塘 9

心◆如明月留◆天◆上 6　夜夜塘◆邊照◆檀郎 6

情味是甜還是◆苦 6　郎情◆可似柳絲◆長 6

輕輕偎向◆檀郎問　你可知◆情◆到深◆時◆怕斷腸 9

花香哪得千◆日艷 6　榴◆花結子◆便◆枯◆黃 6

人◆對花◆兒◆輕◆薄後 6　莫道◆花◆殘仍◆可恣意◆嘗 8

有◆情◆忍看花◆零落 6　花泣飄◆零淚滿◆塘 6

這《銀塘吐艷》曲詞共有 102 個相鄰字位（每個句子後的數字即指示該
文句的相鄰字位數量），以◆標示的字音跳進處有 37 個。兩個數除得
到字音跳進的出現頻率是 0.36274，甚是接近八分三。由是可以推斷，
《銀塘吐艷》的曲調乃是依據某首曲詞譜寫出來的。

現在的問題是，《隋宮十載菱花夢》中的那段《銀塘吐艷》是原詞，還
是《紅菱血》中的《銀塘吐艷》是原詞？

其實要搞清楚問題也不難。凡音樂家據詞譜曲，總是努力表現詞意為依
歸的，也會努力配合劇作背景的。我們首先應注意到，《銀塘吐艷》開
始的一大段引子，音調上頗多西化元素，不似是專為古裝粵劇而寫的，
卻似是專為時裝背景的故事而寫的。其次，《紅菱血》中的《銀塘吐
艷》，開始兩句是「荷花香，新月上」，譜曲者譜以西方大調主和弦的
分解音型，甚是吻合詞情，愉悅而開揚。但《隋宮十載菱花夢》在這兩
個短句位置寫的卻是「情昏昏，新月暗」，跟曲調所含的爽朗情意可謂
貌合神離！

筆者曾頗用心分析過電影版《銀塘吐艷》的曲與詞，發現詞曲的結合是

十分緊密的，有理由相信王粵生就是依據這一版本的詞句把曲調譜出來。比如「心如明月呀留天上」一句，「呀」字突然飆高到全首歌的最高音區，是真有飛到天上的感覺。轉看《隋宮十載菱花夢》在同一樂句上的歌詞是「燈兒明滅呀，殊不忿」，卻完全套不上那種曲調意境了。

此外，粵劇《隋宮十載菱花夢》中並沒有出現完整的《銀塘吐艷》曲調，是缺去末尾轉調的一小段。小曲初面世，卻不見全豹，有理由相信，不是為該劇創作的。說來，這《銀塘吐艷》末處轉調一段，乃預示電影後來的發展會變成悲劇，正是譜曲者用心之處。其實，這處轉調，用的是很西方的同名大小調轉調，甚是西化，唯有時裝背景的故事能配襯。再說，電影版的曲詞，有「怎禁她芬芳吐艷滿銀塘」，這正是小曲名字的由來。《隋宮十載菱花夢》中的《銀塘吐艷》曲詞，找遍都不見「銀塘」二字，只有「塘邊」而已。

從以上諸種理由，筆者相信《銀塘吐艷》：「荷花香，新月上……」是專為電影《紅菱血》而創作的主題曲，而曲調居然又初見於《隋宮十載菱花夢》，真是唐滌生與王粵生的「不幸」，而此「不幸」大有可能是唐氏自己一手造成的。

據舊報紙上的紀錄，香港電台在 1951 年 10 月 17 日播過一次芳艷芬唱的《銀塘吐艷》，相信這是電影公司提供的錄音版本。當時而言，這種事例是十分罕見的，絕少粵語片的電影歌有此殊遇。

本文只集中考證了《銀塘吐艷》確是特為電影《紅菱血》而作的先詞後曲作品。至於《紅菱血》下集的主題曲《梨花慘淡經風雨》，本文不擬考證是確為電影而作的。

（按：本文原於 2016 年 9 月 21 日發表於《立場新聞》上的博客，現稍作修訂。）

（十五）絕代雙《紅》：《紅豆曲》1941、《紅燭淚》1951

用「絕代雙 X」這樣的標題，看來甚是浮誇，然而《紅豆曲》和《紅燭淚》這兩闋歌曲，是絕對擔當得起這樣的形容。這兩闋歌曲，一首「八十二歲」，一首「七十二歲」，都產生於香港人連「粵語時代曲」的概念都未有的歲月，但後來都跨界成粵語流行曲，影響不可謂不深遠，而這兩闋歌曲都有值得深入談論的地方，再進而省思一下這類粵調小曲在曲創作上宜避免的作法。

《紅豆曲》和《紅燭淚》除了歌名首字都是「紅」字，還有一個重要的共同點：都是採取先詞後曲的方式創作出來的。現在我們是難以想像，但在五十年代及之前，粵語歌曲的創作，大部份是採取先詞後曲的創作方式！

《紅豆曲》和《紅燭淚》的一個重要差別乃是，《紅豆曲》是為電影而創作的歌曲，創作時有意使其「腔簡」而「近歌」；《紅燭淚》是為粵劇的一支主題曲而創作的小曲，創作時很自然地使其「腔繁」而「近曲」（即有較濃的戲曲風味）。所謂「腔繁」，就是常常會是一個字拖唱多個音，「腔簡」則相反，盡量一個字只拖唱一兩個音。然而無論是「腔簡近歌」還是「腔繁近曲」，這兩闋歌曲都能突破畛域，跨界成粵語流行曲，並且都有一定的流行程度，堪稱名曲。

從流行音樂創作的角度來看，粵語歌最好是先寫好曲調，然後據曲調填詞，這樣，旋律的質素比較有保證。八十年代及其後，粵語流行曲的創

作基本上都是先曲後詞的，以至人們慣性地凡見是粵語歌，就認定其詞是填出來的。誰料香港的粵語歌其實是曾經有盛行先詞後曲的時代！而那個時代，紅伶往往就是電影紅星，電台的黃金時間常常都是為粵曲粵劇佔據，甚而創作粵語歌曲的人大多是來自粵樂粵曲界。

舊日的粵語歌先詞後曲創作，在寫詞時雖或會注意平仄之安排，卻未特別考慮粵語特有的文字聲律，故此譜出來的曲調，在結構上容易鬆散，而音樂創作卻十分講究有較多的音群再現，有較工整的結構，譜曲人惟有盡量使所譜成的音調有這些元素。這方面，「腔繁」會更有利些，「腔簡」則會增添寫出好旋律的難度。

關於《紅豆曲》的創作，舊時曾有人這樣描述過：

> 馮氏兄弟（馮志剛、馮一葦）指定要將唐詩王維所作之「紅豆生南國，春來發幾枝，願君多採擷，此物最相思」四句，設法譜入宮商；更要邵君將首末兩段，加入邵（邵鐵鴻）君本人詞藻。當時：作曲者不多，他們（名從略）認為俱不能勝此創作重任。時邵君正忙於主理大觀影片公司歌曲部門，因與馮氏稔交，又見馮氏昆季，盛意拳拳，而彼此均以改良粵語片為宗旨，可謂志同道合，乃毅然應允。窮七晝夜之心思精神，譜出美妙之旋律，果然一曲成名，不同凡響。（見刊於 1979 年 7 月 14 日《華僑日報》，文章作者是程萬里。）

所謂成如容易卻艱辛，《紅豆曲》要是真的用上七日七夜才寫成，可見期間邵鐵鴻是付出無數的心思心血，始寫成這闋「腔簡近歌」的精品，也難怪聽來甚有迷人之處。

《紅燭淚》是怎樣創作出來，並沒有誰記述過。但從它的曲調推敲，譜

曲的王粵生是設法使一個音群多次反覆地出現於歌調中不同的地方,形成一種統一的傷情基調,也易讓人們記住旋律,此外,又努力設法使各個樂句增添吸引人的魅力,結果是甚成功的。

令人驚訝的是:王粵生是在 1950 年開始嘗試創作小曲旋律的,然而踏進第二年,他有三首粵語歌曲創作已見不凡,即是本文主角之一《紅燭淚》,和另外兩首:《銀塘吐艷》(後來又叫《荷花香》)與《淚絲絲》,都是頗負盛名之作。可見創作者只是在嘗試創作的初期,便已充分展現才華,寫出三闋傳世的名曲。

今時今日,粵曲小曲的創作,雖然因時勢已變,再難跨界成流行曲。然而單就粵曲粵劇本身的領域來看,近幾十年來,粵曲小曲也實在是很久很久未見有膾炙人口之作。或者我們應該重新再投入欣賞一下這絕代雙《紅》,探索一下兩闋歌曲在創作上成功之道!

不過,探求成功之道的另一面,則應該也要探求宜避免的情況。這方面筆者想起也是寫於 1951 年的作品《梨花慘淡經風雨》,這是由唐滌生先詞王粵生譜曲的,跟上文提到的《銀塘吐艷》,同是電影《紅菱血》內的歌曲。由於《梨花慘淡經風雨》曲詞比較長,王粵生縱是已努力把它譜好,結果仍屬曲高和寡,傳揚不廣。思索箇中因由,正是曲詞太長,也未特別考慮粵語特有的文字聲律,故此曲調結構譜來鬆散難記,何況全首唱的話要七分多鐘啊!人們拿這首小曲使用時,一般都只截取開始的一段,大抵也因為是嫌全曲太長。即是說,據詞譜小曲,詞的字數在六十至八十多字之間最理想,字數多了譜曲者就不好控制。又想想一闋比較著名的「長曲」《胡地蠻歌》,缺點也正是曲詞太長,除非強記,否則難以牢記整闋曲詞以至曲調。

另一個宜避免的情況,是寫雄壯的歌。粵語歌曲要創作雄壯的作品,還

是先曲後詞較好辦。先詞後曲而又未特別考慮粵語特有的文字聲律的話，幾乎可以肯定是吃力不討好的，因為雄壯歌調極講求有嚴整的旋律結構，鬆散不得！邵鐵鴻在戰前曾以先詞後曲方式寫過一闋《抗 X 歌》（發表時因受官方條例所禁，估計原本的歌名是《抗倭歌》），其音調只是尚算不錯，可作例證。先詞後曲而又寫得氣勢磅礡的粵語歌曲也不是沒有，如七十年代的《逼上梁山》電視劇主題曲，可是創作形式上是有一點差別的——先詞後曲之後再因應譜出的曲調修改歌詞，這樣做，旋律結構就有餘地能調整得緊密些。

有段日子，筆者會稱《紅豆曲》和《紅燭淚》等作品為「詞化粵調」，因為不但是從歌詞譜成音調，甚至進而變成器樂曲。但願未來會有新的「詞化粵調」成功面世，讓粵樂演奏亦添上新曲目！甚至能跨界！

（按：本文原於 2021 年 12 月在個人的 Patreon 網頁上發表，現稍作修改。）

（十六）你可知三四十年代原創粵語歌的特色？

在 2022 年歲末，回看一下在 YouTube 上傳的粵語老歌，屬於上世紀三四十年代的歌曲，共上傳了十七個短片。其中有一首是何大傻演唱的粵曲《邊個話我傻》，而屬於原創的歌曲達十二首。

筆者的個人 YouTube 頻道，向來絕少上傳粵曲，但由於何大傻演唱的粵曲《邊個話我傻》，對後世的粵語流行曲有甚深遠的影響，是值得張貼的，以示粵曲與粵語流行曲或多或少都有些承遞的關係。

現在，且把注意力集中在十二首原創歌曲，筆者首先編製了右頁的表格。

表格內十二首歌曲，僅有一首《寄春愁》不是電影歌曲，其餘十一首都是。三四十年代的原創粵語歌，肯定不止這十二首，事實上筆者多年前做的「香港早期粵語電影創作歌曲研究（1930-1960）」，所收集得的原創作品，有多首都不在這個表格內。不過，由於這表格內的十二首歌曲，都肯定有具體的聲響，即使有幾首只是由今人用樂器奏出歌調旋律，亦具參考價值。所以集中研究一下這十二首歌曲，會有一定的意義，至少它們仍能作為那兩個年代粵語歌曲創作的縮影。

表格中所見的創作者名字，今人或覺陌生，可是幾乎都是當年的知名音樂創作人，只是都屬粵樂粵曲界人士罷了。其中易秋霜估計是易劍泉的筆名之一，而易劍泉是著名粵樂《鳥投林》的作者。

序號	歌名	面世年份	詞曲作者	歌曲音域	取音趨向模式	結束音	備註
1*	兒女眠	1935	冼幹持詞 錢大叔曲	低音 so 至 so	純正線	合（低音 so）	估計譜一段填一段
2#	懷人曲	1935	詞曲佚名	低音 mi 至 so	純正線	合（低音 so）	兩段旋律相若，或譜一段填一段
3#	半開玫瑰	1935	麥嘯霞詞曲	低音 mi 至高音 do	正線＋三處反線	六（so）	末字「橋」唱 so 音
4#	膽宮怨	1936	盛獻三詞曲	低音 so 至高音 mi	反線＋三處正線	六（so）	末二字「前盟」取 mi 和 la
5#	寄舂愁	1936	佚名詞 易秋精曲	低音 mi 至高音 mi	反線正線並置	工（mi）	不時用一字唱多音之魔法
6#	斷腸詞	1937	南海十三郎詞 梁以忠曲	低音 mi 至高音 re	正線反線並置	六（so）	另有移調之正線取音及低八度之反線取音
7*	抗 X 歌	1938	邵鐵鴻詞曲	低音 so 至 la	正線反線並置	六（so）	戰歌。末二字「名留」取 re 和 so
8*	胡不歸	1940	馮志剛詞 梁漁舫曲	低音 re 至 la	正線反線並置（乙反）	合（低音 so）	三拍子
9*	紅豆曲	1941	邵鐵鴻詞曲	低音 mi 至高音 do	反線正線並置	上（do）	包含唐詩
10#	人生曲	1947	詞曲佚名	低音 re 至 so	純正線	尺（re）	帶勵志之歌
11#	燕歸來	1948	吳一嘯詞 胡文森曲	低音 do 至 so	正線反線並置（乙反）	合（低音 so）	使用「定句」「活句」的句構
12*	歡歌歡舞	1948	吳一嘯詞 胡文森曲	低音 la 至高音 do	羽調反羽調逆置	士（低音 la）	夜總會歌曲

* 為腔簡近歌

為腔繁近曲

腔可簡可繁

可以肯定，表格中的十二首作品，都是以先詞後曲的方式寫成的，但第一號和第二號作品估計是先據詞譜成曲調，然後再據譜成的曲調填上第二段歌詞。表格中也對這十二首作品做了初步的分類，即是有五首是選擇了「腔簡近歌」的作法，其餘七首是選擇了「腔繁近曲」的作法。所謂「腔」之「簡」、「繁」，是指一字唱多音的兩種情況，「腔簡」是盡量一字拖唱的樂音少些，一個起兩個止之類；「腔繁」則拖唱的樂音常常都很多。這至少說明早在這個時期，創作者已經注意到「腔簡」與「腔繁」在效果上的區別。當然，我們也應該這樣去理解，在那兩個年代，創作人已明白「腔簡」與「腔繁」在效果上的分別，但在創作上卻見到是多選用「腔繁」！

題材多樣

從題材上看，十二首作品並不算單一，《兒安眠》是帶抗戰背景的搖籃曲，《斷腸詞》與《人生曲》都感嘆人生，而後者頗具勵志意味。《抗 X 歌》是抗戰歌曲，《載歌載舞》是描摹夜總會燈紅酒綠歌舞連場的景況，這樣數來，題材尚算多元。

音域有達兩個八度

從音域上看，有幾首是甚闊的，《寄春愁》達到兩個八度，差一個音便兩個八度的有《斷腸詞》，差兩個音才達到兩個八度的，則有《半開玫瑰》和《紅豆曲》，這樣闊的音域，實在是並不易唱的呢！

喜藉音區對比

表格中緊接音域的一欄，是「取音趨向模式」，這概念對於一般讀者而言實屬艱深。但幸而這十二首作品之中，《紅豆曲》和《載歌載舞》因為音區對比簡單而明顯，倒是很好的例子讓一般讀者都能從聆聽歌曲之中感受這種音區對比的效果。

先來看看以下附圖中的《紅豆曲》歌詞：

鶯聲驚殘夢　　晨起懶畫眉

相呼姊妹至　　共唱紅豆詩

紅豆生南國　　**春來折幾枝**

願君多採摘　　此物最相思

相思何時了　　觸景暗神馳

悔將紅豆採　　至惹恨無期

圖中，有些歌詞詞句是灰色的，這是表示它們是比黑色詞句唱高了四度，亦即是在較高的音區上唱的，因而跟黑色詞句構成音區上甚強烈的對比。這種音區對比的效果，相信讀者可以能從聆聽歌曲之中感受得到。

下面附圖中的《載歌載舞》歌詞，情況也跟上面的《紅豆曲》相似：

春酒綠　夜燈紅　笙歌起自玉樓中

莫道風滿如夢　**花月良宵意萬重**

無關鎖呀　**廣寒宮**

任君陶醉入花叢　天花舞　**若游龍**

魂銷未　問東風　**只將愁懷付與一夢中**

今宵雙飛燕　明日又西東

人如山與水　**何處不相逢**

同樣地，塗了灰色的詞句俱比黑色詞句唱高了四度，讀者可從中感受一下當中音區對比的效果。

像《紅豆曲》和《載歌載舞》這種音區對比的歌調創作手法，在三四十年代可說是很普遍的，是屬於那個時期原創粵語歌作品的一大特色。

嘗試採用乙反調

在「取音趨向模式」這一欄內，可見到《胡不歸》和《燕歸來》，都屬「乙反調」。這「乙反調」，是傳統粵曲粵樂之中一種特殊的音律與音階，可說是十二平均律樂器奏不出的。但創作人卻用來創作電影歌曲，可謂勇於嘗試。這兩首乙反調作品，各有特色。《胡不歸》是以三拍子寫成的，這樣的土洋結合，帶來很新鮮的感覺。《燕歸來》採用「定句」（意謂基本上固定不變之詞句或樂句）與「活句」（意謂詞句或樂句有很靈活的變化，非固定不變）的句構，極見創意。《燕歸來》還有另一創意，乃是有意識的藉一字多音來營造一些表情作用，按原譜來說，「一載」、

「兩載」、「三載」中的數字詞，都拖唱兩拍，以此呈現時間流逝的漫長感覺，而「郎不歸來」的「歸」字更拖唱了三拍，似用以表現極度盼歸卻始終沒見那個他歸來的苦楚心緒。事實上，這樣有意識地藉一字多音來表現情感，在當時是並不多見。

以 la 作主音始自胡文森

更值得注意的是表格中第十二號的《載歌載舞》「取音趨向模式」是羽調反羽調並置，結束音是低音 la。十二首作品之中，僅有這一首是使用這個形式的。以目前所見到的歷史資料顯示，以 la 音作結束音的粵語歌曲創作，可能始見於胡文森的歌調創作作品，查胡氏之創作，在《載歌載舞》之前，已另寫過一首電影歌曲——《金粉世家》的插曲《對酒當歌》，也是以 la 音作結束音的，只是這首《對酒當歌》同樣是面世於1948 年的。由於這種形式的歌調始見於胡氏，因此，羽調反羽調的取音趨向並置，也應是始見／創於胡文森的作品！由此可見，《載歌載舞》的作法在當時是何等新穎！

譜一段填一段

表格中，最早面世的歌曲上至 1935 年，有三首，其中兩首估計都是先據詞譜出一闋旋律，然後據那旋律填上第二段歌詞。這種譜一段填一段的方法，至少能讓歌調完完整整的從頭唱一次，可說是很有智慧的設想，而同期之中有兩首歌曲都這樣做，真是英雄所見略同。尤其驚奇的是在粵語歌曲最早期的原創作品之中，就想到這樣的方法！

《兒安眠》有兩處拗音，「入夢」的「夢」字會唱成陰去聲，「兒聽雞聲睡夢甜」，「睡夢」二字也會唱成陰去聲。這些拗音不知是產生於譜曲時還是填詞的時候。此外，「兒要媽媽……」和「兒聽雞聲……」之中

「媽媽」和「雞聲」都是陰平聲，應可配唱同樣的樂音，但實際上卻不一樣。這樣的在相應位置的旋律有變化，在《懷人曲》之中就更多。比如兩段開始的四個字：「月上簾櫳」和「楊柳叢叢」，後三字都是陽上陽平陽平，但配唱的旋律線不大一樣！不過，在《懷人曲》內，兩段歌詞有若干個相應處，字音音高並不相同，因而引致旋律音需要改動。右圖可以讓讀者較清楚地看到這些異同與改動。圖中，有波浪線之處，兩段的字音音高是不同的，旋律也不大一樣。由此可知，這《懷人曲》雖是很有可能是譜一段填一段，然而填詞的時候應是比較自由，不必盡依譜出來的旋律去填，字音不協歌調的話，大可改動歌調相就的呢！

一字多音之魔法

說來，從這十二首作品中也可看到，三四十年代的原創粵語歌，是頗能善用一字唱多音所具有的神奇魔法。舉一個例，《寄春愁》中有句歌詞：「潺潺流水……」開始三個字都是陽平聲字，但「潺潺」二字，頭一個字是一字一音，唱 re 音，第二個「潺」字以 re 起音，拖唱八、九個音之後接唱「流」字，而這個「流」字卻是以低音 so 起音，落差雖有一個純五度，聽來卻是這樣自然諧協。這委實全仗一字多音的魔法。

《寄春愁》的末處，「兜上心頭」共唱兩次，但旋律線很不一樣，而這也多得一字唱多音所賦予的豐富旋律線條變化。這方面，梁以忠據南海十三郎詞譜曲的《斷腸詞》，是有更奇特的作法。《斷腸詞》的歌詞有八句，而單數句都是同樣的七個字：「人生何處不斷腸」，可是作曲家並不是把疊見共四次的「人生何處不斷腸」譜成相同的歌調旋律，而是至少有三次所譜的歌調是互不相同的，這也真需要容許一字唱多音才容易做得到。

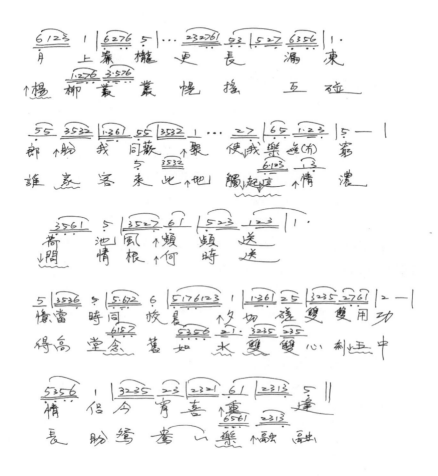

《斷腸詞》調性變化豐富

《斷腸詞》在調性上有豐富的變化，這方面較諸其他十一首作品，是十分突出的。它基本上以正線記譜，但很多地方是以「壓上」的方式移了調，其中「花褪嬌香月減光」一句，是把字音全移往低一個純四度的高度來唱，壓抑感甚強。

先詞後曲寫戰歌成績不錯

前文已提過，十二首歌之中，有一首屬戰歌，在題材上自是極特別的。這首屬戰歌的《抗 X 歌》，原名估計是《抗倭歌》，由邵鐵鴻包辦詞曲。從曲調結構之鬆散，甚是肯定是先詞後曲的作品。我們都見到，創作者不但選擇以「腔簡近歌」的方式來譜寫，而且大部份時候都是一字一音，相信創作者是意識到戰歌如要呈現慷慨激昂，一字一音會較易做到。只是以當時的條件，限於歌詞的文字聲律未必有理想的安排，要以一字一音的形式譜出戰歌歌調，其實並不容易。看邵鐵鴻譜寫出來的成品，成績算是不錯的了。《抗 X 歌》最後一句歌詞是「萬古名留」，末二字都是陽平聲，而前一個以 re 音起唱，後一個則唱 so 音，陽平聲放到這樣高的位置來唱，效果是不會理想的，但為了曲意，創作人情願這樣譜配樂音。

說來，把歌末的陽平聲字放到頗高的位置來唱，十二首作品之中也不僅《抗 X 歌》是這樣，《半開玫瑰》的「橋」字，《蟾宮怨》的「前盟」都是這樣。也許，這是因為當年粵語歌曲創作尚屬草創期，人們對協音的要求比較寬鬆。

總括而言，這批面世於三四十年代的原創粵語歌曲，題材多樣，音樂的表現手法亦見多樣，已經能有意識地運用音區對比，調性變化，一字多音之魔法，亦有不少作法上之始祖，如採用乙反調，以 la 音作結束音，又或是譜一段填一段等等。

（按：本文原於 2023 年 1 月 2 日發表於個人的 Patreon 網頁上。）

後記

把出版社電郵過來的全書稿排版版樣做最後階段的校對,包括檢查每個二維碼是否正確可用,謹慎小心之餘,是有點好玩的感覺。

是的,拜科技所賜,書中自有老好歌,用手提電話掃描二維碼,就彷彿穿越了時空,聽得到半世紀以至八九十年前的歌曲,感受那些年代的樂風,在舊時,真是沒法想像。當然,這裏是須祈求這些二維碼連結有效期能長些,而我們是需要珍惜當下。

歌曲的具體聲響,遠非千千百百的紙上文字的形容可及。從前,大家都絕少有機會聽得到這些粵語老歌,而主流說法總是說那些年的粵語歌樂壇是個荒漠!現在,大家都可以有機會親耳聽聽這些具體聲響,感受一下舊日音樂界人士在粵語歌製作及創作上的努力。本書編集的目的,正是希望提供一個方便大家接觸得到這些粵語老歌的小小媒介。

說目的,筆者自是亦想透過這本小書,說好香港早期粵語流行曲的故事。回想起來,筆者講早期粵語流行曲的故事,已講了三十年多,然而一直都圍於缺乏具體聲響,大部分時候只能從故紙堆中推敲歷史發展、變遷,不足是顯而易見的。本來以為,隨着時間流逝,舊日的東西會消失得更快更多,這樣,做早期粵語流行曲歷史的研究會更困難,也更難把故事講得好。未料到科技發展使時空壓縮,於是「禮失」卻可於網上「求諸野」,能得到遠方網友的慷慨幫忙和支援,聽到很多從前只知其名不知其聲的老歌,大開耳界!當然,還有很多老歌迄今未見出土,但沒法強求,只能隨緣。

有了這許多具體聲響，香港早期粵語流行曲的故事是容易說得多了，只希望，大家能藉這本小書認識和珍惜當中的好，並且向更多人講這些故事，使它們終於成為佳話！近年偶爾會接觸到「法定古蹟」及「古蹟保育」等字詞，於是有時不免傻想，粵語老歌是否也應有什麼「法定古蹟」？這樣既使其受保護，又或能多引起些注意。

末了，感謝陳守仁教授百忙中抽空為拙著寫序，使這本小書增光良多！也再次感謝收藏家網友錢隆先生和 Lee Yee Yen 先生鼎力相助！

2023 年 4 月 10 日寫於無畫齋

附錄

以下是本書上編所有歌曲短片的網址：

第一節

1. 戀愛的藝術：https://youtu.be/ey9AT76LZeU
2. 小夜曲：https://youtu.be/_eqF-kRT3aI
3. 舊恨新愁：https://youtu.be/fhMwnct9zQM
4. 九重天：https://youtu.be/hTGHRAgL_l0
5. 魂斷藍橋：https://youtu.be/idKmgmtHJO0

第二節

6. 慘淡時光十五年：https://youtu.be/EGwHh47CU0o
7. 未了情：https://youtu.be/ZirlyDQE6gI
8. 海國夕陽西：https://youtu.be/em5lIZC29pU
9. 春之誘惑：https://youtu.be/TiO0SZ784FI
10. 一見鍾情：https://youtu.be/Lt2qCPi7tpM
11. 三對歌：https://youtu.be/u05AbhFkTD0
12. 淚影心聲：https://youtu.be/6vtr5N7a4xw
13. 真善美：https://youtu.be/O9cZeMzTbkg
14. 望郎歸：https://youtu.be/XUMP7q5xzqc
15. 漁歌晚唱：https://youtu.be/YkukMPZqqes
16. 銷魂曲：https://youtu.be/NDmY1UxbMzE

第三節

17. 拜金花：https://youtu.be/TxkCZpgThwU
18. 櫻花處處開：https://youtu.be/lX5dK4-zCZg
19. 富貴似浮雲：https://youtu.be/0Z89bgPGJ6k
20. 秋月：https://youtu.be/aufrfQnEPBI
21. 富士山戀曲：https://youtu.be/8EkkDDi4pO4
22. 春到人間：https://youtu.be/hjkpE3ornOs
23. 燈紅酒綠：https://youtu.be/GQLGgUQuaZU
24. 期望：https://youtu.be/f-E4HgzKpb4
25. 一路佳景：https://youtu.be/d0n2fMHJ1SI
26. 小冤家：https://youtu.be/7c2ZWyuKfZI
27. 久別勝新婚：https://youtu.be/y0rda6lUW0M
28. 無價春宵：https://youtu.be/DQl0JJ4s7d0
29. 快樂伴侶：https://youtu.be/IsFVXgC9lUk
30. 醉人的秋波：https://youtu.be/yj6VmRfdCto
31. 有希望：https://youtu.be/7ls7zCKeFWo

32. 忘了他：https://youtu.be/EgHyMcVvXtY
33. 落花飄萍：https://youtu.be/UjHCXfF_fjs
34. 永不分離：https://youtu.be/q5fDRY5RNw4
35. 抱着琵琶帶淚彈：https://youtu.be/zrpJMzky_xQ
36. 點點落紅飛絮亂：https://youtu.be/zYBuecy6hC8
37. 電影《玉梨魂》主題曲：https://youtu.be/WmlgA3JdKxo
38. 採蓮曲：https://youtu.be/p5esQzmqz2Q
39. 懷舊：https://youtu.be/DIzfaoup_Ig
40. 紅燭淚：https://youtu.be/jDIDcxPZkI8
41. 梨花慘淡經風雨：https://youtu.be/gfFt56nRuWk
42. 渺渺仙踪、派糖歌：https://youtu.be/cmfkZsE3vLY
43. 惜分釵：https://youtu.be/9tpzmavLyWM
44. 睇到化：https://youtu.be/pRQT5fOi_dI
45. 舊燕重臨：https://youtu.be/tqrjtl7WnF8
46. 心上愛：https://youtu.be/90Tytw_DpqY
47. 一往情深：https://youtu.be/oUCqJGd8MFE
48. 難為了媽媽：https://youtu.be/5wncl2s7uls
49. 鴛鴦曲：https://youtu.be/X__j7cAPSH8
50. 馬票夢：https://youtu.be/9EfpLqgLehg
51. 仲夏夜之月：https://youtu.be/By3FdGIJC5c
52. 飄零燕：https://youtu.be/P94BnbBgCdQ
53. 冷落春宵：https://youtu.be/gS98Xbl5Ijo
54. 雨中之歌：https://youtu.be/DA2DSlIkm3M
55. 夜夜春宵：https://youtu.be/0FLWwdMWcrs
56. 蝴蝶之歌：https://youtu.be/HFLkS8baBAE
57. 生意興隆：https://youtu.be/gN9SqvgdgGQ
58. 誰憐閨裏月：https://youtu.be/j_hOl27X4qI
59. 我愛你的心：https://youtu.be/mUdYWnF-QvY
60. 艷陽天：https://youtu.be/mJpOaEznPzs
61. 晨光頌：https://youtu.be/aYC-Un75vXU
62. 蝶戀花：https://youtu.be/vKX9zLXnzVQ
63. 朝朝來了：https://youtu.be/MIm6ldSMm3c

第四節

64. 迴腸百結恨千重：https://youtu.be/IEaFEaiMEhM
65. 多情自古空餘恨：https://youtu.be/pFBjTgROfeY
66. 泉水灣灣清又涼：https://youtu.be/afvdYL9dA2c
67. 念情郎：https://youtu.be/8ozDkU5HUmk

68. 花非花：https://youtu.be/lIBzM0W62Oo

69. 赤米煮粥一鑊紅：https://youtu.be/0OqByjGT1VY

第五節

70. 聖誕歌聲：https://youtu.be/gR18sT-bue8

71. 採蓮曲：https://youtu.be/fgHT0hG8iN8

72. 等待再會你：https://youtu.be/eaU8XbRLQLQ

73. 賭仔自嘆：https://youtu.be/H4erzwOU8x4

74. 絲絲淚：https://youtu.be/SXA_EknD1g4

75. 心懷歡暢慚歌短：https://youtu.be/JPSrtBqcQP0

第六節

76. 燕歸來：https://youtu.be/f7uMmqtpAEE

77. 載歌載舞：https://youtu.be/vxlhe5wgIps

78. 海角情鴛：https://youtu.be/ADRyRaorUj0

79. 紅豆曲：https://youtu.be/oHa21qtNS2E

80. 胡不歸：https://youtu.be/CY4gXZZDfOw

81. 抗 X 歌：https://youtu.be/Z-Rg6HnPb3Y

82. 寄春愁：https://youtu.be/73xHP_OtEl0

83. 斷腸詞：https://youtu.be/aJNNegeTqX8

84. 邊個話我傻：https://youtu.be/YELN7q9fPuQ

85. 蟾宮怨：https://youtu.be/CoUPaUl8OQc

86. 離恨曲：https://youtu.be/aCLl3pq-AJE

87. 兒安眠：https://youtu.be/FR0NR6K6cGU

88. 懷人曲：https://youtu.be/o2Pv7tlPkXg

89. 半開玫瑰：https://youtu.be/xN8Y46fsflc

90. 點解我中意你：https://youtu.be/gdLcSMx0sXU

91. 春怨：https://youtu.be/1mUkL5RGUWk

92. 賣報紙、賣花生：https://youtu.be/7qz2MYSaRpg

鳴謝

Lee Yee Yen 先生

Eh Macaenese 先生

Patrick Wong 先生

吳保羅先生

廖漢和先生

林國樂先生

徐嬌玲小姐

葉世雄先生

Bosham 諸耆

[書名]
本可成佳話——粵語老歌故事及觀賞

[作者]
黃志華

[責任編輯]
羅文懿

[書籍設計]
姚國豪

[出版]
三聯書店（香港）有限公司
香港北角英皇道四九九號北角工業大廈二十樓
Joint Publishing (H.K.) Co., Ltd.
20/F., North Point Industrial Building,
499 King's Road, North Point, Hong Kong

[香港發行]
香港聯合書刊物流有限公司
香港新界荃灣德士古道二二〇至二四八號十六樓

[印刷]
美雅印刷製本有限公司
香港九龍觀塘榮業街六號四樓A室

[版次]
二〇二三年五月香港第一版第一次印刷

[規格]
特十六開（150mm × 218mm）二四〇面

[國際書號]
ISBN 978-962-04-5267-3

三聯書店
http://jointpublishing.com

JPBooks.Plus
http://jpbooks.plus